河北省"十四五"职业教育规划教材

学前儿童舞蹈创编项目教程

主 编 韩莉娟 任红军 张 洁

副主编 白 芳 赵艳玲

参 编 庞 玲 吴连鹏 何爱丽 张晶晶 程津钊
　　　　王雅晴 王 晗 吕雪艳 蔡 丽 丁依云
　　　　冯丽红 谢勇超 张 钊

主 审 郭建怀

北京理工大学出版社
BEIJING INSTITUTE OF TECHNOLOGY PRESS

版权专有　侵权必究

图书在版编目（CIP）数据

学前儿童舞蹈创编项目教程 / 韩莉娟，任红军，张洁主编 . -- 北京：北京理工大学出版社，2018.9（2025.1 重印）

ISBN 978－7－5682－6136－4

Ⅰ．①学… Ⅱ．①韩…②任…③张… Ⅲ．①儿童舞蹈－舞蹈编导－高等职业教育－教材 Ⅳ．① J722.3

中国版本图书馆 CIP 数据核字（2018）第 190710 号

责任编辑：张荣君	文案编辑：张荣君
责任校对：周瑞红	责任印制：施胜娟

出版发行 / 北京理工大学出版社有限责任公司
社　　址 / 北京市丰台区四合庄路 6 号
邮　　编 / 100070
电　　话 /（010）68914026（教材售后服务热线）
　　　　　（010）63726648（课件资源服务热线）
网　　址 / http: // www.bitpress.com.cn

版 印 次 / 2025 年 1 月第 1 版第 10 次印刷
印　　刷 / 定州启航印刷有限公司
开　　本 / 787 mm × 1092 mm　1/16
印　　张 / 12.5
字　　数 / 311 千字
定　　价 / 39.80 元

图书出现印装质量问题，请拨打售后服务热线，负责调换

前 言

党的二十大报告指出："教育、科技、人才是全面建设社会主义现代化国家的基础性、战略性支撑。"并对"办好人民满意的教育"作出专门部署，提出要"统筹职业教育""优化职业教育类型定位"。本书根据我国三年制高职学前教育专业发展要求编写，是一本实用性较强的创新型教学用书。

学前儿童舞蹈创编是幼儿园教师非常重要的一项工作能力，也是学前教育专业课程体系中的一门必修课程。现有的教材以幼儿舞蹈种类介绍、创编基本理论以及动作组合说明为主，而对提升幼儿园教师所需舞蹈创编能力的指导有所欠缺。本书依据高职教育特点与教师教育课程标准，结合教学改革和应用实践编写而成。同时，以全新的教学理念、教学方式介绍学前儿童舞蹈创编的理论与技能，为学前教育专业的学生更好地掌握舞蹈创编技能、达到岗位能力需求做好技能支撑，从而填补现有学前儿童舞蹈创编教材的空缺。

本书具有以下特点：

1.教材充分反映学前儿童舞蹈教育的新技术、新要求和最新岗位资格要求。全面实施以能力培养为主的任务驱动式、项目化教学、理实一体教学等新型教学模式。突出新时代育人导向，实现对未来幼儿教师德技并举的融合培养。

2.采用"项目导向"的方式进行编写，将内容设计为基础型项目，即"创编幼儿律动""创编歌表演"；开放型项目，即"创编集体舞""创编音乐游戏"；拓展型项目，即"创编幼儿创意舞蹈剧"。

3.每个项目下设置若干个学习任务，并按照"任务描述—任务目标—任务引导—任务实施—任务拓展"的结构编写，突出了知识在实际工作中的运用，注重学生应用能力的培养。

4.教材以纸质教材为核心，利用信息化技术在"智慧职教"平台配套建设视频、习题库、案例库等新形态数字资源，实现了"纸数"融合的"互联网+教育"新形态教材，学生随时随地可以利用手机开展学习。

本书由韩莉娟、任红军、张洁担任主编。具体编写分工如下：前言由任红军编写，绪论由吴连鹏编写，项目一由何爱丽编写，项目二由庞玲编写，项目三由韩莉娟编写，项目四由白芳编写，项目五由张洁编写，程津钊、张晶晶、王雅晴等教师提供了大量教学案例。全书由韩莉娟统稿、郭建怀主审。本书在编写过程中参考和借鉴了不少专家的成果，在此表示衷心的感谢！

本书虽经几次修改，但由于时间仓促和编者水平有限，难免存在不足之处，恳请专家、同仁和广大读者批评指正，以便更好地改进。

编　者

前言

目 录

绪论 ··· 1

项目一　创编幼儿律动 ·· 13
 任务一　创编行进律动 ··· 17
 任务二　创编节奏律动 ··· 24
 任务三　创编模仿律动 ··· 32
 任务四　创编动作律动 ··· 43

项目二　创编歌表演 ·· 53
 任务一　创编生活类歌表演 ·· 56
 任务二　创编动植物类歌表演 ··· 68
 任务三　创编自然类歌表演 ·· 78
 任务四　创编民族民间类歌表演 ·· 88

项目三　创编集体舞 ·· 103
 任务一　创编自由空间集体舞 ·· 106
 任务二　创编圆圈集体舞 ·· 114
 任务三　创编线条状集体舞 ··· 124

项目四　创编音乐游戏 ··· 133
 任务一　创编应变反应类音乐游戏 ···································· 135
 任务二　创编克制反应类音乐游戏 ···································· 147
 任务三　创编探究反应类音乐游戏 ···································· 154
 任务四　创编表演类音乐游戏 ·· 161

项目五　创编幼儿创意舞蹈剧 …………………………………………… 171

 任务一　改编或创作剧本 ……………………………………………… 173
 任务二　舞蹈排演 ……………………………………………………… 174
 任务三　制作伴奏音乐 ………………………………………………… 175
 任务四　设计舞台布景、服装、道具 ………………………………… 175
 任务五　彩排与展演 …………………………………………………… 175

参考文献 ……………………………………………………………………… 191

绪 论

一、学前儿童舞蹈的特点

学前儿童舞蹈不但具有舞蹈艺术等自身的个性与特点，而且在舞蹈的感情色彩上更加突出幼儿的活泼可爱、天真烂漫。学前儿童舞蹈贴近幼儿的生活，处处闪耀着幼儿的童真童趣，散发着充满真、善、美的童心体验和审美追求，给幼儿一种强烈的新奇感、诱惑感和亲近感，从而在幼儿心中形成一种追求美感的共鸣。

学前儿童舞蹈的特性具体表现为以下几方面。

(一) 游乐性

对于幼儿来说，他们的日常生活除了吃饭和睡眠外，主要的活动就是玩耍和游戏。因此，幼儿舞蹈的游戏性和娱乐性应当摆在首位。只有好玩、有趣，孩子们才爱跳、爱看，才能达到百跳不厌、百看不烦的地步。因此，在考虑舞蹈的题材时，应当选择幼儿所熟悉的、喜爱的、有一定积极意义的、可以用舞蹈进行表现的游戏生活内容。例如，幼儿舞蹈《童趣》主要表现的是孩子们在玩一对一对的拍手游戏，但有一个孩子是单数了，于是他就生气了，耍脾气，把鞋也扔掉了，可还是没有人理他。于是，他就表现好多逗大家的动作来吸引别的小朋友注意到他。结果其他小朋友都走了，他一个人还在表演，裤子掉了他也浑然不觉……观众捧腹大笑，但是却让人们真切地感受到趣味，也教育小朋友要互相团结、共同游戏。幼儿舞蹈可以说是一种高级游戏，一种有意味的游戏。它充满幼儿的情趣，体现出幼儿自主自立的倾向。总之，游乐性是幼儿舞蹈最为主要的特点。

(二) 纯真性

学前儿童舞蹈是展示幼儿心灵的窗口，是表现幼儿情感世界的直接方式。纯真、稚嫩是幼儿情感和思想的特点，他们对待一切事物都与成人有不同的思维方式和独特的视点。他们经常把一些无生命的玩具和物品看作有生命的朋友。例如，有的幼儿扮演布娃娃的妈妈，喂它吃饭，唱儿歌哄它睡觉；或者扮演医生、护士，给小宝宝看病、打针、吃药。他们还把一

些小动物看作通人性、有人的感情的小朋友，对小猫、小狗、小兔、小鸡、小鸟、小金鱼等有特殊的感情，可以和它们一起玩耍，给它们讲故事……学前儿童舞蹈正是展示幼儿心灵的宣传品，也是表现幼儿情感世界最直接的方式。学前儿童舞蹈的关键就在于是以幼儿的眼睛来看世界，以幼儿的思想感情来对待客观事物，它往往是从幼儿的生活中去择取题材，因此"纯真性"是学前儿童舞蹈的一个重要的特点。

（三）模拟性

幼儿成长的历程常常是从模仿开始的，从行走到跑跳、从语言的表达到表现自己的情感，无不是模仿的过程。尤其是自然界的各类小动物，如小猫、小鸡、小鸭、小鸟，天上飞的、地上跑的、水里游的都是他们模仿的对象，并且从中寻觅欢乐与开心。就像在许多幼儿舞蹈中所表现的那样，蝴蝶飞舞的形象、企鹅摇摆的形象以及小鱼游动和螃蟹爬行的形象，都是由生活原型跃升而来。所以说，幼儿舞蹈具有模仿性。幼儿舞蹈的模仿性不是简单照搬，而是通过模仿体现出一定的思想内涵。神似是幼儿舞蹈模仿的最终目的，而正是这种模仿，使幼儿舞蹈具有更强的艺术感染力。

（四）幻想性

幻想是个人愿望和社会需要引起的特殊想象，也是反映现实生活的一种特殊手段。幻想往往是幼儿心灵活动中最活跃的因素，幼儿有限的活动场所在他们丰富的想象之中变成了无限的游乐世界。幼儿幻想过程中真实而强烈的情感体现和对想象情景直接表露的特点，正是构成幼儿舞蹈艺术特色的基础。在幼儿舞蹈中他们可以像小鸟一样飞上蓝天，可以像机器人一样所向无敌，还可以给小星星打电话，在弯弯的月亮上荡秋千，等等。这种幻想既是幼儿与万物交流的桥梁，又是产生夸张、虚拟、幽默的重要手段。因此，幻想性是幼儿舞蹈艺术的特点。

（五）明晰性

学前儿童舞蹈所表演的内容一定要能被幼儿看明白并且懂得其含义，这样小演员才能表演好，小观众才能接受。因此，"明晰性"是学前儿童舞蹈不可或缺的特点。明晰性主要表现在两个方面：一是学前儿童舞蹈中所表现出的带有幼儿感知事物的方式、特点，经过艺术化处理的知识性内容；二是舞蹈艺术本身内含的知识性因素对幼儿的教育和启迪。因此，学前儿童舞蹈的"明晰性"就是要把幼儿对生活的感受、认识以及对事物的分析方式和能力特点，在舞蹈作品中反映出来。只有让幼儿真正地理解舞蹈的剧情，他们才能舞出属于自己的语言的舞蹈作品，真正展现出自我风采。

（六）综合性

幼儿的生活是丰富多彩的，幼儿的情感、思想也是繁复多样的。因此，"综合性"也是学前儿童舞蹈必不可少的特点。不同年龄段的幼儿有不同的生活内容，不同的生理和心理特征，不同的喜爱和所关心的事物。这就给人们选择学前儿童舞蹈的题材提供了极大的余地。幼儿现实的生活，他们所感兴趣的神话传说、童话寓言，自然景物中的花鸟鱼虫、山水风雨，以及童话世界中的一切，都可以编成舞蹈，塑造出生动鲜明的舞蹈形象。例如，儿童童话歌舞《大森林的音乐会》就属于综合性的作品。它深受孩子们的喜爱，时而歌，时而舞，时而对话，生动活泼。

二、学前儿童舞蹈创编与学前儿童的身心发展

学前儿童时期是人的生理、心理发展的重要阶段。学前儿童参加适宜的各种舞蹈教育和教学活动,不仅可以促进儿童骨骼肌肉的发育,促进其心脏和呼吸器官机能的成熟,还有利于儿童神经系统的发育。同时,对发展学前儿童的认识力和想象力、加强思想品德教育、培养优良的心理品质,以及促进学前儿童心理健康发展都是极为重要的。

(一) 学前儿童舞蹈的生理学基础

舞蹈是运动的艺术,与人的各个器官系统的生理功能密切相关。其中,与舞蹈运动关系最为密切的功能系统主要有三个方面:一是负责运动的发动与整合调控、学习记忆、开发创造力、心理调适等作用的神经系统;二是负责具体执行运动功能的躯体运动系统;三是负责运动后勤保障支持的心血管系统、呼吸系统和能量代谢系统。不科学的练习方法对人体的损害是非常严重的,尤其是在身体比较稚嫩的学龄前阶段。例如,幼儿舞蹈活动的运动量超常可能导致幼儿肌肉变形;不正确的软度练习可能导致幼儿韧带拉伤;不正确的跳跃可能导致幼儿脑震荡和脊椎损伤;不正确的压膝盖和脚背可能导致幼儿软组织损伤;腰的软度练习不当可能导致幼儿腰肌劳损,严重则会伤及肾脏;等等。因此,在进行学前儿童舞蹈活动时,必须坚持安全、科学的原则,充分考虑学前儿童身体发育和成长的特点。

当前幼儿园开展的舞蹈活动主要以娱乐为目的,在此基础上给幼儿编排一些小节目进行表演,通过跳舞寓教于乐,从而促进幼儿的身心健康。作为幼儿教师,必须了解幼儿的生理特点,认识和理解舞蹈的运动特性,在开展幼儿舞蹈活动时,注重对孩子们的身体进行科学的训练,使幼儿园的舞蹈活动开展得更加健康、科学。

1. 运动系统

舞蹈动作和姿势变化的结构基础是运动系统。运动系统由骨、骨连接和肌肉组成。

幼儿骨骼的特点是骨组织内含矿物质少,有机物和水分较多,骨松质较多,因而骨密度较小,故幼儿的骨骼富有弹性,韧性较好,不易骨折。但是幼儿骨骼坚固性差,承受压力和张力的能力不如成人,容易在过大或时间较长的外力作用下发生弯曲或变形。

幼儿的肌肉较柔软、富有弹性,因此,收缩力小、力量弱,肌肉的耐力及协调性较差,易疲劳。根据这些解剖生理的特点,在进行舞蹈教学活动时,不要急于进行负重力量练习,易采取伸长机体的练习。从肌肉的生长情况来看,大肌肉群的发展早于小肌肉群,对幼儿进行力量训练要注意发展大肌肉群(如腹背肌),与此同时也要根据需要协调小肌肉群的发展。

因为幼儿的关节囊、韧带的伸展性大,关节软骨较厚,所以幼儿关节的活动范围大于成人。幼儿时期,宜进行柔韧性练习,同时注意发展幼儿关节周围肌肉的力量,防止软骨病及关节的损伤。

2. 神经系统

幼儿神经系统的特点是大脑皮层中兴奋和抑制两个过程是不均衡的,兴奋过程占优势而抑制过程相对较弱。两个过程转换快,进入状态时间短,由于代谢过程旺盛,所以易疲劳,但也容易恢复。因此,幼儿活泼好动、精力充沛,在做动作时,虽不够协调精确,但非常灵活。在组织幼儿舞蹈教学活动时,可多进行一些速度性的练习,根据进入状态时间短的特

点,安排准备活动的时间可以短些,练习的密度可以高些,但总时间应该相应地缩短。教法上应多采用直观形象的示范动作,精讲多练,多采用简单易懂和形象化的语言进行讲解。内容上要生动活泼且多样化,多安排一些短暂休息,避免产生疲劳。

3. 心血管系统

幼儿心血管系统发育水平尚低,调节功能也不完善,心肌纤维较细,弹力纤维分布较少,心脏收缩力量弱,调节功能还不完善,因此,幼儿在运动时主要靠增加心跳频率来满足运动时血液循环的需要。在舞蹈教学活动中,要注意合理安排运动量,运动量可以稍大些,运动密度要小些,间歇次数要多些,练习时间不宜过长。另外,应少安排长时间紧张的耐力练习及静力练习,以免对心脏产生不良的影响。

4. 呼吸系统

幼儿呼吸系统的特点是呼吸道短而窄,呼吸肌发育弱,易疲劳,肺活量较成人小。在练习内容的选择安排上要重视发展呼吸功能,加强深呼吸练习,并注意教会幼儿做到呼吸与动作的正确配合。

(二) 学前儿童舞蹈与身体素质的发展

人体活动主要的能力就是身体素质,良好的身体素质已经成为其他诸多素质发展的重要物质基础。对于正处于身体发育的学前儿童来说,培养身体素质已经成为学前儿童身心健康成长的重要前提,其主要表现在力量、速度、耐力、灵敏性与柔韧性五个方面。没有良好的身体素质就不能很好地完成运动技能,而运动训练也正是提高身体素质的最佳途径。舞蹈活动可以使学前儿童在完成优美、准确的舞姿的同时身体素质也得到提高。但是必须遵从学前儿童的身体发育特点,进行科学、安全的训练。

1. 力量素质

幼儿的肌肉收缩力小、力量弱,肌肉中能源物质的储备较少,肌肉的神经调节尚不完善,肌肉的耐力及协调性较差,易疲劳。因此,幼儿不能进行大强度的活动,过量的负荷及剧烈的震动有可能影响身高的增长,同时还可能引起幼儿骨骼分离等运动损伤。这个时期应多发展耐久性力量能力,以自身重量的练习为主,安排被动性的力量练习,使幼儿全身肌肉的力量能力得到全面发展。

2. 耐力素质

耐力是指人体长时间进行肌肉运动的能力,又称抗疲劳能力。按舞蹈训练所涉及的器官来说,包括肌肉耐力、心血管耐力和呼吸系统耐力。幼儿的骨骼比较柔软,有弹性,脊柱的弯曲还没有定型,其椎骨尚未完全骨化。髋骨是由髂骨、坐骨和尺骨以软骨连接起来的,股骨还存在骺软骨,承受压力的能力较差,维持足弓的肌肉和韧带也较弱。加之幼儿的肌肉耐力、心血管系统耐力和呼吸系统耐力等都很差,因而不适于长时间活动。若长时间保持同一姿势,就会使有关肌肉群负担过重,不利于幼儿肌肉的协调发育,而且容易导致幼儿脊柱变形。幼儿舞蹈教师应严格掌握活动的方式、强度和时间,不可任意突破。

3. 灵敏与柔韧素质

灵敏素质的生理学基础涉及许多方面。其中,特别重要的是大脑皮层等高等中枢神经活动的灵活性以及各感觉器官拾取各种感觉信号的敏感性。组织幼儿舞蹈活动时,幼儿随着音

乐以及教师的各种标志性信号（如口令、动作、道具）翩翩起舞，可以提高大脑皮层神经活动的灵活性，以及各感觉器官的敏感性，促进灵敏素质的发展。

发展柔韧素质的训练，在舞蹈、体操等文体活动中是非常重要的，主要是拉长肌肉和结缔组织的训练。幼儿关节面角度大，关节内外软组织松弛，肌肉弹性好，关节和韧带的伸展性较大，是柔韧能力练习的敏感期。幼儿柔韧能力的练习，应多采用主动的、缓慢拉伸练习形式。这是因为幼儿的关节牢固性差，容易发生关节、韧带的损伤和骨骼的变形。

（三）学前儿童舞蹈的心理学基础

学前儿童心理发展的基本特点如下：一是各种心理过程带有明显的具体形象性和不随意性，其抽象概括的能力和随意活动刚刚开始发展；二是开始形成最初的个性倾向。因此，在组织幼儿舞蹈活动时，要充分认识幼儿心理发展的特点和规律，在教学活动中循循善诱，将爱意、善意和关怀的信息传递给幼儿，使幼儿在轻松愉快的舞蹈活动中增长才能，感受到美的愉悦，促使其身心得到健康发展。

1. 认识活动以具体形象为主要特征

幼儿初期是借助颜色、形状、声音、动作来认识世界的，处于感性的认识初级阶段。如果脱离实物，单纯靠语言的讲解，幼儿便不能理解。幼儿记住事物也是依赖对事物的直接感知，那些他们直接接触过或形象逼真事物，幼儿容易记住，这属于形象记忆。幼儿思维内容是具体的、形象的，他们理解事物或解决问题总是借助表象或事物的具体形象，而不是凭借概念、判断和推理进行的。因此，教师在教幼儿动作时要多用形象的比喻或其他形象、生动的语言，使幼儿能体会舞蹈动作特点和领会其方法。尤其是在教较枯燥的基本步法和复杂的基本动作时，教师须用形象化的方法，这样才能教得生动有趣，幼儿也乐于接受。例如，幼儿学习"小八字步位"这一动作时，教师利用幼儿头脑中小鸭子的形象讲解，"脚后跟并拢，两只脚像小鸭子张开嘴一样分开"。教师利用具体形象讲解动作，既符合幼儿具体形象的思维特点，也可以使幼儿在愉快的气氛中学会舞蹈基本动作。

2. 认识活动以无意性为主

幼儿的心理活动和行为常常是没有目的的，具有很大的无意性。认识过程中的无意性在幼儿的认识活动中表现非常突出，特别表现在幼儿注意、记忆等心理活动中。幼儿的注意主要是无意注意，许多事物都能引起幼儿的无意注意，特别是那些新颖多变、刺激强烈的因素，以及与幼儿兴趣、需要和生活经验有关的事物都很容易引起幼儿的无意注意。因此，教师在组织舞蹈活动时，一方面要注意教学语言形象、具体生动；另一方面可以通过一些颜色鲜明、形象生动的教具和道具，以及动作示范等手段辅助教学，配以游戏的形式效果较佳。教学内容选择幼儿熟悉的事物或见过的东西，以吸引和保持幼儿注意，有效达到活动目标。另外，幼儿知识经验少，注意分配的能力差，教学活动中，尤其是新动作的学习，要将动作进行分解，用形象的语言讲解，教师还要控制教学速度，不能太快，动作要反复练习。幼儿观察能力差，教幼儿动作时要提醒幼儿注意感知方向。例如，提醒小朋友看老师的手放在哪儿，再看脚怎么站，在老师的指引下幼儿能够更细致观察，更好地掌握学习内容。

3. 想象力飞速发展

心理学研究证明：想象是创造的前奏，是一个人认识能力中的主要因素。2～3岁的幼

儿就萌发想象力了，随着幼儿年龄的增长，想象力飞速发展，越来越丰富。幼儿舞蹈活动是一项抒情性、比拟性、象征性极强的活动，幼儿可以在活动中把自己想象成花、鸟、仙女、鬼怪等各种事物和角色，从而展开想象的翅膀。幼儿喜爱模仿，他们模仿生活、模仿周围的人们，他们可以在舞蹈中模仿一切可以模仿的东西。因此，只要教师根据舞蹈所要表现的内容，创造相应的舞蹈意境，再对幼儿进行必要的诱导和启发，把幼儿的情绪调动起来，他们就能展开想象的翅膀。例如，模仿小燕子在空中飞来飞去，鸭子在水中游来游去，小骑手在草原上飞奔，蝴蝶飞舞和蜜蜂采蜜等，这些动作很简单，教师可以把舞蹈编成故事讲给他们听，或编成简单的游戏，让幼儿运用自己的感官进行理解；或者给出一段音乐或无主题内容，让幼儿自由畅想，根据音乐编动作，使他们的想象力有新的突破，创造力得到更好的发展。

4. 幼儿个性开始形成

幼儿期是人的个性开始形成的时期，初步出现具有一定倾向性的兴趣爱好、较为明显的气质特点以及最初的性格特点。教师在组织幼儿舞蹈活动时可以选择一些培养幼儿良好道德品质的内容，让幼儿学会分辨对与错，明白什么是真善美，这比简单的说教更有效。教师要经常开展幼儿舞蹈教育活动，让幼儿在轻松愉快的环境中通过舞蹈表达自己的情感和美好愿望，促使幼儿形成活泼、开朗、热情、大方的性格。同时，教师要对幼儿在学习舞蹈过程中遇到困难和挫折时及时进行意志品质的教育，帮助他们克服遇到的困难，锻炼其意志力。

（四）不同年龄段的学前儿童舞蹈

由于幼儿正处在发育的阶段，他们的身体能力及心理活动水平随年龄增长呈现出不同的程度，所以开展幼儿舞蹈活动必须注意其内容要适合不同年龄阶段的幼儿。按照各年龄阶段幼儿生理、心理发展水平，设计不同难度、形式和内容的舞蹈活动，开发他们的肢体能力和心智，促进幼儿身心健康成熟地发展。

1. 托儿班（2~3岁）

2~3岁的幼儿其骨骼较为柔软，容易弯曲，表现出耐性差、容易疲劳的特点。由于2~3岁幼儿无法有效地控制肌肉动作，平衡能力较差，所以托儿班幼儿走路常有摇摆现象，还不太稳，不能很好地感受乐曲的节拍，对音乐节奏反应较慢。这一现象除了因幼儿刚入园，其音乐和动作经验不多以外，还与托儿班幼儿控制、调节动作的能力不够完善有关。只有当大脑对肌肉动作的控制能力和平衡能力有一定发展时，幼儿才能自如合拍地随音乐进行上下肢的协调动作。

从心理学的角度来说，2~3岁的孩子有很好的记忆力，能够很快地背会一首儿歌，喜欢听节奏感强的儿歌，听到音乐不由自主地随节奏起舞，开始有了简单的自我意识，开始懂得强调"我"。他们能听懂成人的简单指令，会说一些简单的词语，因此在托儿班开展舞蹈活动应注意：选择单一节奏型的音乐，节奏和速度不要有过多的变化，形象性较强；内容简单易懂，符合托儿班幼儿的认知水平，能引起幼儿活动兴趣；动作幅度、力度不宜太大，应掌握好活动强度和活动时间，避免使幼儿产生疲劳与厌烦。

2. 小班（3~4岁）

小班幼儿身体的各个组织器官功能有所加强，骨骼比托儿班时略为坚硬一些，但骨化过程还未完成，骨骼容易变形，应特别注意。3~4岁的幼儿，其小肌肉的动作尚未有太大发

展，其协调性和联合性动作能力较弱，因此一开始较适合做单一的动作，如单一的大幅度的上肢动作，类似洗脸、梳头、拍手、吹喇叭、吹泡泡等动作；或者做一些单一步伐，如走步、小跑步等，在两种动作都熟练的基础上再把它们结合起来。另外，还可以做一些边走步边拍手、边走边点头或者边小跑步边做开火车的动作等。一方面促进幼儿动作协调性的发展，另一方面要注意保护幼儿柔嫩的骨骼和关节肌肉。动作要左右都练习，这样才能够均衡发展。此时，应该注意的是，小班的幼儿弹跳能力还较弱，跳跃动作对小班的幼儿来说难以掌握，因此小青蛙跳、小兔跳等虽属于单一移动动作，却不适合在小班开展。

在心理上，幼儿认知社会比较以自我为中心，认为周围的一切都是有生命的，喜欢小动物，对父母有依恋情感，开始有同情心和简单的自我评价。在语言发展方面，幼儿基本能够完整地说出短句，能听懂成人的指令。由于幼儿阶段都以无意注意为主，所以有意注意的时间不长，3~4岁的幼儿能保持注意力在3~5分钟，因此在舞蹈活动时，必须提示幼儿眼睛看着老师，并随时运用舞蹈动作吸引其注意力。3~4岁的幼儿是通过感知、动作进行学习的，以游戏的形式组织舞蹈活动，在玩中学，幼儿的学习兴趣会很高。

3. 中班（4~5岁）

4~5岁的幼儿骨骼、肌肉的柔韧性和力量都在继续发展，其控制能力和平衡能力有所增强，这时可以适当选择做一些小肌肉的、细小的动作，训练其动作的协调性和手腕、脚踝关节的灵活性。例如，摘果子、扣纽扣等需要转动手腕的动作等。中班幼儿开始懂得感受音乐，把握音乐的节奏，会注意使自己的动作合上音乐节拍。因此，中班幼儿的舞蹈活动，可以选择一些节奏上有快慢变化、强弱对比和速度渐变的音乐，这不仅能更好地促使幼儿肌肉与骨骼的发育，也可以更好地培养幼儿的音乐感受力。

中班幼儿语言能力发展很快，能够进行比较清晰的表达和复述。在心理上，中班幼儿开始对世界产生好奇心，对新奇的事物感兴趣，并且能积极运用各种感官参与探知。中班幼儿开始对身边的人和环境有了一定的了解，社会性也有所提高。4岁左右的幼儿注意分配能力有了一定的提高，能够和同伴进行合作。这时，教师不要急于增加幼儿舞蹈活动的技术难度，仍然把游戏作为首要方式，但可以适当增强活动的主题性和舞蹈动作的针对性。

4. 大班（5~6岁）

5~6岁的幼儿的骨骼继续骨化，大肌肉群已比较发达，小肌肉群的发展更加迅速，大脑中枢神经系统对动作的控制能力显著增强，因此，动作的灵活性与协调性有了很大的提升，对身体的控制力显著提高，能较为协调灵活地掌握复杂精细的动作。弹跳力得到较好的发展，这个年龄段的幼儿对身体的平衡和重心也有一定的控制能力，此时，可以做一些有一定力度的动作，以及一些较复杂的联合动作，如青蛙跳、小兔跳等跳跃动作。5~6岁的幼儿已有能力完成像踏跳步这类较为复杂和有一定平衡性要求的舞蹈动作。同时，大班幼儿对音乐的性质有较清楚的认识，能通过动作表现出音乐的快慢、力度，有一定的想象力和表现力。

大班幼儿有强烈的好奇心和求知欲，喜欢问为什么，这个时期幼儿的个性初步形成，他们重视别人对自己的评价，喜欢得到别人的肯定。大班幼儿已经能够逐渐有意识地控制自己的情绪和行为，有了抽象概括性的思维意识，社会性也大大增强。此时，大班幼儿的认知水平与注意力都有较大的发展，已经能够比较准确地领会老师的示范动作和要求，可以通过多

次的练习和纠正，逐步使动作达到基本标准。大班是幼儿园较好开展幼儿舞蹈活动的阶段，这时的幼儿有了一定的音乐、动作经验，其身体发育和认知程度是幼儿园阶段的最高时期，可以安排一些较为复杂和主题性较强的舞蹈活动内容。

三、学前儿童舞蹈创编应遵循的基本规律

3~6岁的幼儿活泼好动，思维方式简单，性格情绪落差大，身体机能不协调，控制能力和稳定性差，缺乏方位、方向概念。这些特征都表明幼儿与成人不同，因而学前儿童舞蹈的创编在构思和方法上与成人舞蹈有很大的区别。若要创编出具有幼儿特征的舞蹈，首先要了解幼儿的生理、心理特点，熟悉幼儿的生活，从幼儿的身心特点出发，追求童趣。这样创编出来的舞蹈才会体现幼儿的特点，不会成人化、专业化，幼儿也容易接受。

第一，动作必须适合学前儿童的生理特点。从生理的角度来看，学前儿童正处于生理发育时期，骨骼较软、胶质较多、容易变形；肌肉纤维细、弹力小、收缩力差、易疲劳。大脑的发育很快，兴奋过程强于抑制过程，因此幼儿的平衡能力、控制能力、节奏感都比较差，相比之下，幼儿的弹跳力发展较好。因此，在创编幼儿舞蹈时，一定要注意从幼儿生理发展的实际情况出发，充分考虑幼儿身体发展的自然素质。在设计动作时力求舒展开放，节奏快慢搭配，有动有静、有起有伏、有放有收，避免小气、拘谨、呆滞；队形变换要有疏有密、穿插合理。儿童的另一个生理特点是活泼好动，喜欢手舞足蹈，同时由于受手和身体比例的影响，动作短促、节奏快，所以创编的舞蹈动作幅度、运动量都不宜过大，应是幼儿力所能及的，并且快慢适度、动静交替、富有儿童情趣，动作的衔接和变化要有规律，便于幼儿记忆，队形与角色的安排与变化应该简单易记。

第二，内容必须符合学前儿童的心理特点。从心理学的角度来看，好奇、好动、易幻想、内心感情容易外露、注意力不集中以及思维形象具体是学前儿童的心理特征。针对此特点在创编过程中可采取具有童话、科学幻想和游戏特点的形式，采用拟人化的手法，内容简单、形象、生动、故事性强，使舞蹈充满趣味性和幻想性，以此来集中幼儿的注意力，以特有的形体语言来表达幼儿的体验，发展幼儿的动作。幼儿舞蹈的表现内容要适合幼儿的心理特点，内容简练、主题思想明确、旋律流畅、歌词生动形象、具有知识性和趣味性，以启发幼儿对舞蹈所表现内容的联想和想象。

第三，表演要符合学前儿童的年龄特点。值得注意的是，学前儿童舞蹈必须符合学前儿童的年龄特点，绝不是成人舞蹈和专业舞蹈的改头换面。童心是幼儿舞蹈创作的感情焦点，童趣是幼儿舞蹈的主要审美特征，以童心追求童趣是幼儿舞蹈创作的出发点。教师在创编幼儿舞蹈时，首先要熟悉儿童生活，必须从"童心"出发，时刻以幼儿的眼光去观察生活、体验生活、凝练生活，动作设计要适度夸张和美化，做到既有动态性、直观性，又有表情性和审美性。艺术的源头在于生活，创编幼儿舞蹈时教师要善于把平时掌握的舞蹈知识、技能和丰富的舞蹈素材同幼儿的思想、情感与生理特点相结合，这样才能创编出能够表达幼儿情感并能使其接受的舞蹈动作。舞蹈表演时的表情也必须符合幼儿的年龄特点。幼儿表情丰富多彩并且喜欢夸张，高兴时哈哈大笑，生气时立刻就哭，幼儿常常借助面部表情来代替语言表述，而这种表述是真实的、没有伪装的。因此，在幼儿舞蹈的表演中，幼儿表情的特点是非常值得注意的。例如，表演吃惊时嘴巴张得很大，生气时则把嘴巴鼓高。此类表情既体现了情景的真实感，又突出了幼儿的稚气。

四、学前儿童舞蹈创编的基本原则

第一，用孩子的眼睛看五彩缤纷的世界，是学前儿童舞蹈创编的出发点。舞蹈是孩子们最喜欢的一种艺术，它能训练幼儿健美的身材及其灵活性、协调性，培养幼儿对美的追求，提高幼儿的审美情趣，因此，幼儿教师在舞蹈创编过程中应用心体验与感应新鲜、神秘、清纯、质朴、至真至善、冰清玉洁的童心。这样才能捕捉幼儿生活中纯真的、浓郁的灵感和灵性，适应幼儿的心理，走进幼儿的情感世界。主题鲜明、内容健康、形式新颖、富有时代感的好作品能够打开孩子情感的心扉，拓宽幼儿理想的视野，对幼儿的成长起着不可忽视的作用。

第二，用童心追求童趣，是学前儿童舞蹈创编的归宿。幼儿舞蹈是幼儿心中的一片绿洲。在这片绿色的世界里，幼儿从自身的表演或观赏到酝酿和吸收丰富营养，从全身心投入到心智与体能的全面发展，都贯穿着幼儿舞蹈童趣的魅力，童趣就是欢快和开心、天真和活泼、幻想和渴望。幼儿教师要重视情趣在幼儿舞蹈中的重要性。

第三，用幼儿的视角多方位选材。从幼儿的视角出发，用舞蹈的思维方式去观察、体验幼儿生活，深入幼儿的心灵，多方位、多角度地选择舞蹈题材，这是幼儿舞蹈编导必须遵循的幼儿舞蹈创作规律。

第四，内容充实，突出学前儿童的特点。幼儿舞蹈教师必须站在幼儿的角度，去挖掘、探索幼儿纯洁美好的心灵，以及对未来的希望与憧憬。这样既能表达出幼儿纯真、唯美、聪明活泼的可爱形象，又能突出幼儿的情趣和丰满的想象力，达到直观、形象的艺术效果。

第五，塑造幼儿形象，反映当代幼儿的精神风貌。时代精神是一切艺术作品的灵魂，没有时代精神的灌注，作品就没有生命力。只有塑造出具有时代精神风貌的幼儿形象，才能满足人们的审美需求。

五、自娱性学前儿童舞蹈创编的材料选择

（一）题材

题材的选择是自娱性学前儿童舞蹈创编过程中十分重要的环节，在选材时应始终追寻学前儿童思维的奇特性，从他们喜欢、熟悉的事和物中寻找合适的题材，即所谓的"求童心，唤童趣"，同时必须追求主题的新颖性及教育性。

自娱性学前儿童舞蹈的题材种类很多，选择时可以从以下几方面入手。

1. 生活类题材

幼儿的生活中充满情趣，也充满了幼儿园所需的主题，如根据幼儿都喜爱的角色游戏"娃娃家"，教师可以抓住幼儿"爱抱娃娃、爱当妈妈"的特点，设计"娃娃的娃娃"这一主题。试想一群娃娃抱着娃娃跳舞，那一定乐趣无穷。

2. 动植物类题材

动植物类题材指的是花、鸟、鱼、虫、小草、树木等。这类题材最大的特点是幼儿对非常感兴趣的自然界的动植物的外形和特征进行观察、发现，并用夸张、拟人的手法表现出来，如花儿姐姐、柳树姑娘、小熊哥哥、水牛伯伯等。

3. 现实类题材

现实类题材的幼儿舞蹈富有时代感，散发着充满真、善、美的童心体验和审美追求，可以激励和鞭策幼儿奋发向上，如爱祖国、爱劳动、爱科学、守纪律、爱集体、讲道德等。

4. 幻想类题材

幻想类题材是幼儿与万物交流的桥梁，幼儿可以在舞蹈中感受奇妙的童话幻境、无所不能的天使仙人、惊险奇特的人生经历等。这些无拘无束的想象能牢牢吸引幼儿，与幼儿好奇思、爱幻想的天性十分契合。这类题材常用比喻、象征、夸张的手法来表现主题形象。

5. 自然类题材

自然类题材如太阳、月亮、星星、风雨、雷电等。这类题材最大的特点是借助幼儿对大自然的好奇与幻想，为幼儿心理增添许多神秘的色彩，常用夸张、拟人的手法将自然景象表现为典型的人物形象，如太阳公公、月亮婆婆、春风姑娘等。

6. 文学、影视作品中的题材

如今，文学作品、电影、电视已成为人们必不可少的生活伙伴。文学作品、影视节目中有大量的优秀儿童故事和节目，如童话故事《丑小鸭》、绘本故事《象老爹》、动画片《金刚葫芦娃》等，教师可以从中获得启示并设计相应主题。

（二）音乐

音乐是舞蹈的灵魂，只有音乐与舞蹈相辅相成，才能保障舞蹈的艺术性。自娱性幼儿舞蹈创编的音乐选择应注意以下几点：

第一，选择节奏清晰、结构工整的音乐。人的生命运动本身是有规则、有秩序、有节奏的运动。因此，节奏清晰、结构工整的音乐，更能够激发幼儿进行舞蹈活动的欲望，也更容易让幼儿用动作来表现。

第二，选择旋律优美、形象鲜明的音乐。除少数特殊需要的动作以外，为幼儿选择的舞蹈活动音乐应该是优美动听的，这样的音乐容易引起幼儿的好感，激发他们参加舞蹈活动的欲望。同时，形象鲜明是音乐能够吸引幼儿的重要条件之一。特别是对模仿动作和表现情节、情绪的舞蹈来说，音乐形象鲜明显得更为重要。

第三，选择不同节奏、不同性质、不同风格的音乐。这有助于扩大幼儿的音乐眼界，提高他们对音乐做出动作反应的能力。例如，可以为同一种动作选择不同的音乐，以锻炼幼儿的迁移能力；可以为不同的动作选择同一曲音乐，使用时根据具体要求改变音乐的某一种或几种要素，如节奏、音区、速度、力度等，以锻炼幼儿的应变能力。

第四，注意音乐速度的选择。在为3岁左右的幼儿伴奏时，应先用音乐跟随儿童的动作；待幼儿逐步学会用动作跟随音乐以后，应选用中等速度，有研究认为以每分钟120~130拍的速度为宜；待幼儿控制动作的能力增强之后，可采用稍快或者稍慢的速度和突然变化或逐渐变化的速度。

第五，歌词应通俗易懂，能激发幼儿的兴趣和跳舞的欲望。幼儿舞蹈用的歌词能为舞蹈提供鲜明的文学形象，具有儿童特点和趣味的歌词能启发幼儿对"景"的理解，并且歌词的节奏对幼儿舞蹈动作的表现力、协调感的培养十分有利。另外，歌词应顺口、押韵，富有感染力，让孩子们听后能展开想象，有想跳的欲望。

（三）动作

自娱性幼儿舞蹈动作的创编应从幼儿心理、生理及年龄特点出发，不应过于烦琐，应适合孩子们的接受能力和审美情趣。

1. 动作的类别

自娱性幼儿舞蹈的动作分为基本动作、模仿动作和舞蹈动作。

基本动作是指幼儿在反射动作基础上发展起来的生活动作，如走、跑、跳、摇头、点头、弯腰、屈膝、击掌、招手、扭胯、抓握等。

模仿动作是指幼儿在表现特定事物的外在形态和运动状况时所用的身体动作，如鸟飞、鱼游、刮风、下雨、花开、树长等。另外，还有模仿日常生活的动作，如洗脸、刷牙、拍球、打气等；模仿成人活动的动作，如播种、骑马、开车等。

舞蹈动作是指经过多年的演化和进步，已经程式化了的艺术表演动作。这类动作比较适合5~6岁的幼儿学习。自娱性幼儿舞蹈中的动作主要是一些基本舞步，如3~4岁比较适合小碎步、小跑步；4~5岁适合蹦跳步、垫步、踵趾步、点步；5~6岁适合跑跳步、交替步、十字步、进退步等。

自娱性幼儿舞蹈的手臂动作一般以摆动和画圆为主，常见的手臂姿态是平举、上举、下垂和屈肘。中班以后可以选择手腕转动、提压腕等精细动作。

3~4岁幼儿最感兴趣的是模仿动作。幼儿关心的不是动作本身，而是动作表现的熟悉事物。因此，为4岁以前的幼儿选择舞蹈动作，应以模仿动作为主，如生活动作、劳动动作，以及各种动植物、交通工具、自然现象等。儿童对跟随音乐做熟悉的基本动作也有兴趣。因为跟随音乐做熟悉的动作既轻松又有节奏感，所以可以较多地选择基本动作，如走步、拍手、点头、摸脸蛋、拉耳朵、用手指点等。另外，有些基本舞步（如小碎步、小跑步等）结合儿童熟悉的事物可以作为模仿动作的语汇提供给幼儿。

4~6岁幼儿仍然对模仿动作有浓厚的兴趣，为他们选择舞蹈动作仍应多选模仿动作。但是，随着年龄增长，以及舞蹈活动经验的增加，许多幼儿（特别是女孩子）会对动作的形式美产生兴趣。因此，为中班和大班幼儿选择韵律动作时，可以逐步增加舞蹈基本动作的内容，以满足他们的发展需求。

2. 动作的难度

幼儿动作发展有三个规律：从大的整体动作到小的精细动作，从单纯动作到复合动作，从不移动动作到移动动作。

3~4岁幼儿最容易接受的是不移动的单纯上肢大肌肉动作，随后逐步学会单纯的下肢动作，在此基础上，才能逐步学会做简单的上下肢联合移动动作。3~4岁幼儿还比较容易接受连续重复的动作。动作变换一般应在段落之间进行，偶尔也可以在乐句之间进行。

4~6岁幼儿可以较多地学习移动动作，其中包括含有腾空过程的跑、跳动作和复合动作，还有手腕、手指、脚腕、眼睛、肩膀、膝盖等部位比较精细的动作。随着幼儿记忆和反应能力的提高，动作变换可以较多地在乐句之间进行，甚至偶尔可以在乐句之内进行。

总之，幼儿动作能力的发展是有限的，要先从单纯的、不移动的、大肌肉的分解动作入手。例如，在学习侧点步手腕转动时，应在分别学会侧点步和手腕转动以后，再进行复合动作的学习。

(四)道具

自娱性幼儿舞蹈大部分情况下并不需要使用道具。但在需要使用道具时,选择道具应注意以下几点:

一是要能增加活动的趣味性,扩大动作的表现力,但不会妨碍幼儿做动作或移动,不会使幼儿因过度兴奋而游离于活动之外,也不存在潜在的人身伤害的危险。因此,选择的道具不宜过大、过重,使用技巧也不宜复杂。

二是能增强幼儿的美感,引发和丰富幼儿的想象、联想。因此,选择的道具不能是粗制滥造的,也不宜过于讲究逼真,可以向幼儿提供某种线索,让幼儿自己选择道具;或者向幼儿提供某种材料,让幼儿自己制作道具等。这对发展幼儿的想象能力和动手能力大有裨益。

另外,选择道具应当尽量使用幼儿身边普通甚至是废旧物品,让幼儿自己决定怎样利用它们进行活动。这样有利于培养幼儿的审美敏感性和环保意识。

项目一

创编幼儿律动

一、项目描述

掌握行进律动、节奏律动、模仿律动、动作律动的特点和创编方法，了解并能运用幼儿基本动作和舞蹈空间、时间元素以及主题动作和发展变化动作等技法创编不同类型及不同年龄班的幼儿律动舞蹈。

二、项目教学目标

1. 知识目标

※了解律动舞蹈的教育目的。
※了解舞蹈空间、时间元素以及主题动作和发展变化动作等创编技法的含义。
※掌握行进律动、节奏律动、模仿律动、动作律动等不同形式律动的特点和创编方法。

2. 能力目标

※学会幼儿常用基本舞步。
※能够表演和示范不同种类律动的范例。
※灵活运用舞蹈空间、时间元素以及主题动作和发展变化动作等创编技法。
※能够创编出不同年龄班及不同类型的幼儿律动舞蹈。

3. 素质目标

※能够对他人创作、表演的舞蹈作品表示尊重。
※增强学生对工作任务的规划能力，使其成为自信、开朗、善于沟通合作的人，铸就其勇于承担责任的职业精神。

三、项目的知识点

（一）幼儿律动的概念

幼儿律动是指在音乐或节奏乐器的伴奏下，根据音乐的性质、节拍、速度，以身体动作为基础，以节奏感训练为中心的音乐舞蹈教育教学的综合性活动。它是幼儿在学习、感受音乐的基础上运用身体动作、姿态再现音乐形象的过程，也是发展幼儿身体动作形象性，以及抒发表达个人情感的一种音乐舞蹈活动形式。

（二）幼儿律动的特点

幼儿律动具有游戏性、表演性和反复性等特点，是幼儿表达情绪的一个很好的途径，也是幼儿喜爱的一种活动。

（三）幼儿律动的教育价值

幼儿律动的教育价值体现在三个方面：其一，发展幼儿的模仿能力；其二，培养幼儿对音乐的兴趣，增加幼儿感受乐曲的能力，使其体验音乐活动中美的情趣；其三，促进幼儿的感觉、知觉思维以及记忆力、想象力、创造力等各方面智力因素的发展，尤其是对幼儿操作能力的影响较大。

（四）幼儿律动的类型

目前，幼儿园音乐教学中所进行的律动大致分为行进律动、节奏律动、模仿律动和动作律动。

四、项目的技能点

（一）幼儿基本舞步

幼儿基本舞步是幼儿各种舞蹈姿态的连接动作与辅助动作。其主要包括以下几点：

（1）走步：两脚交替自然踏地，双臂自然前后或左右摆动。走步的形式一般有前进、后退、原地、横走等。走步一般用于小班的舞蹈学习中。

（2）小碎步：双膝放松、屈膝，两脚掌着地，快速交替行走，速度要均匀。小碎步一般用于比较优美舒展的舞蹈中。

（3）小跑步：按音乐节奏小跑步，动作要有节奏地交替进行。小跑步时，幼儿之间既可拉手小跑，也可独自小跑，手臂前后自然摆动。小跑步多用于活泼、欢快的舞蹈中。

（4）蹦跳步：双脚并拢，起跳前双膝略微弯曲，落地时膝关节也要弯曲，跳跃要轻盈富有弹性。蹦跳的形式有双起双落、单起双落、双起单落，蹦跳方向为前、后、左、右、斜前方、斜后方等。蹦跳步一般配合小兔子和小狗的形象进行舞蹈。

（5）前踢步：双手叉腰，正步站立，动作时两脚交替向前绷脚直腿踢起，此动作可前进做也可后退做。前踢步一般配合双臂于旁斜前下位、双手掌心朝前的上肢动作。

（6）后踢步：正步站立，双手叉腰，两脚绷脚，均匀交替后踢小腿，身体略前倾。

（7）点步：主力腿（支撑腿）膝关节随音乐节拍原地屈伸或向任意方向上步，同时，动力腿用脚掌、脚尖、脚跟随音乐节拍向不同方向点地。点步动作可分为前点步、旁点步、

斜方向点步、后点步、跟点步、交叉跟点步、跳点步等。点步可一拍一点，也可两拍一点，或一拍两点。

（8）垫步：双腿自然弯曲，主力腿全脚掌踏地，动力腿前脚掌在主力脚旁或脚后跟处踮地，另一脚随之离地，提抬身体重心，反复动作。

（9）踵趾步：在幼儿舞蹈中被广泛应用，分为旁踵趾步和前踵趾步两种。旁踵趾步动作时右脚脚跟向右旁方向点地，同时左腿略屈膝，上体略右倾（反面亦可）；前踵趾步动作时主力腿弯曲，动力腿向前勾脚脚跟着地，上身前倾。此动作可两脚交替进行，也可与其他动作连用。

（10）踏跳步：也可称为吸腿高跳步，动作时，一脚原地踏跳，同时，左腿向前吸起，脚尖向下，膝盖向前，然后左脚落地踏跳，同时收右腿。

（11）踏踢步：同踏跳步相似，不同的是高吸腿改为踢腿，踢腿方向可根据需要发生改变，踢腿高度一般不低于45°。

（12）滑步：双腿经屈膝，左脚前脚掌向左经擦地迈出一步，同时双膝直，重心移至左，然后右脚前脚掌经擦地滑至左脚旁，同时双屈膝，做反方向。

（13）进退步：右脚向前踏地屈膝移重心，左脚离地屈膝，原地踏步，右脚前脚掌向后踏地，继续反复动作。

（14）娃娃步：两脚交替屈膝向两旁踢出，脚踢起时向外撇，双膝尽量靠拢。双手可以五指张开随身体自然摆动，也可一手臂侧屈肘于胸前，一手臂侧平举。

（15）跑马步：上身稍前倾，一手在胸前，一手扬至头上方，做勒马举手扬鞭状，先左脚迈出，颤膝垫步，再右脚跃过左脚处颤膝垫步，动作呈跳跃状，像马儿奔跑一般。此种动作在模仿马跑或跳蒙古舞时常用。

（16）十字步：先左脚向右脚斜上方跨一步，重心移左脚，再右脚向左脚前上方跨一步，重心移右脚，同时左脚跟离地，接着左脚向后撤一步，重心移至左脚，右脚回原位，重心移到右脚，同时左脚稍离地面，动作时上体随步伐自然扭动。

（17）横追步：第一拍左脚掌向旁横迈一步，第二拍右脚快速追到左脚内侧同时左脚离地，促使左脚再向旁横迈一步，继续动作。反面动作相同。

（二）创编律动的一般步骤

在进行幼儿律动创编时可按以下步骤进行。

1. 幼儿律动创编类型的选择

在幼儿律动的创编过程中，必须先明确训练目的，确定律动的类型，是发展幼儿的模仿能力，还是培养幼儿的节奏感，或者是训练幼儿的动作协调性等。明确了目的，确定了类型之后，再去选择合适的音乐进行编舞。

如果是为了培养幼儿的节奏感，可编一些走步、跺脚、拍手、转腕、点头等动作简单而又节奏感强的节奏律动，使幼儿在动作过程中感受节奏的变化，发展内心节奏感。

如果是为了发展幼儿的形象模仿能力，可编一些模仿律动，如扫地、洗衣、摘果子、刷牙、洗脸、敲锣、打鼓、骑马等生活模仿律动，或蜗牛、大象、小熊、小猴子、公鸡、小鸭等动物模仿律动。

如果是为了发展幼儿的动作协调性，可以编一些手脚配合的动作律动，或者练习我国的民间舞蹈，如秧歌、新疆舞、藏族舞等基本步伐或基本韵律。这样既可以欣赏到我国优美的民族音乐，又可以培养幼儿全身体态动律的协调统一。

2. 选择合适的音乐

创编幼儿律动舞蹈的类型明确之后，就要选择一个与训练目的相符以及适合创编律动的音乐或歌曲，让孩子们一听到音乐的节奏，就有一种想随乐起舞的冲动。选择歌曲时一定要注意旋律动听、乐句方整、篇幅短小、节奏鲜明、音乐形象突出，并且富有动作性。

当音乐选定之后，即可确定律动内容，如果是歌曲，律动内容随歌词而定；如果是乐曲，则要通过对乐曲的深入理解来确定律动内容。

当内容确定之后，即可对音乐进行细致的分析，弄清音乐的性质、节奏、结构框架，为编舞做准备。

3. 动作的设计与编排

当音乐确定后，就必须根据歌词或音乐的内容，找出所表现事物或动物的最大特征，设计出能刻画人、事、物，突出主题，形象生动鲜明，动律感强的主题动作，再将主题动作进行变化、发展。主题动作和变化动作产生后，需要根据音乐的节奏、结构进行动作的连接和分段。在动作的连接中，应突出音乐的强弱，层次分明，并遵照人体运动的规律，将动作连接得通顺连贯，易于上手。采用的形式可轻松、自由、丰富多样，队形不拘，让孩子们感觉就像玩游戏一样。

设计动作要根据幼儿动作发展水平。例如，走步、碎步、蹦跳步是适合小班幼儿的基本舞步，小跑步、踵趾步、垫步适合中班幼儿；跑跳步、弹簧步、交替步适合大班幼儿。同一舞步在不同阶段所设计的动作也要有所区别。例如，在小班初期，幼儿的手脚协调能力和音乐节奏感都较差，在编"走步"律动时，只能选择单一动作为练习内容；到了小班后期，幼儿的手脚协调能力和音乐节奏感得到了初步发展，在"走步"律动中可以编入2~3个动作，如走步拍手、走步吹喇叭、走步敲鼓，三个动作相互穿插、交替重复。

在创编模拟动作时，一定要抓住对象的典型特征进行艺术夸张。例如，在创编模拟动物的动作时，一定要抓住模拟对象最典型的外形特征和众所周知的生活习性，进行拟人化的艺术夸张；在编"小青蛙"律动时，可提炼出青蛙跳跃、游水、捉虫等体现其生活习性的动作，以双手呈芭叶掌，四肢时直时屈表现青蛙最典型的外形特征。

4. 要合理运用简单的道具以增加兴趣

律动动作单调而不断重复，使用道具能提升幼儿的兴趣。例如，在做"拍手走步"律动时，幼儿可手持一些会发出声响的物品替代击掌，可以用两只小塑料瓶相击，瓶颈处系几根彩纸条，瓶内可装少许颗粒性东西（如大豆）。塑料瓶就如同打击乐器，幼儿在敲敲打打中玩乐自然兴趣十足，要更多地引导幼儿展开想象自发地进行表演。幼儿可谓是想象的"专家"，人间万象通过他们无边的想象，可以化作充满童真童趣、稚嫩可爱的形象动作。教师一方面要积极地引导和启发幼儿，帮助幼儿用舞蹈的语言去展现心中美好的事物；另一

方面要适时地鼓励和肯定幼儿，珍惜和呵护孩子们的创作兴趣与热情，让想象的翅膀飞得更高更远。

在进行律动创编时要注意符合以下几点基本要求：
（1）动作与音乐要形象统一。
（2）律动特点突出，不要与其他类型的幼儿舞蹈混淆。
（3）动作简单规整，便于记忆。
（4）注意设计的律动应富有趣味性或游戏色彩。
（5）适合不同年龄段幼儿的水平与身体、心理特点。

任务一　创编行进律动

一、任务描述

体验和学习行进律动的特点和创编方法，并运用舞蹈空间元素等知识技能创编不同年龄班的行进律动。

二、任务目标

1. 能力目标

※能够准确表演和示范行进律动范例《鸡走步》《问候舞》《波罗乃兹舞》。
※能够灵活运用舞蹈空间元素。
※能够以小组的形式创编不同年龄班的行进律动。
※能够合理地分析、评价创作成果。

2. 知识目标

※了解行进律动的特点。
※了解舞蹈元素"空间"的含义。
※掌握行进律动创编的步骤。
※掌握科学评价创作成果的方法。

3. 素质目标

※进一步体会幼儿舞蹈童真童趣的特点，提高对幼教工作的热情。
※培养学生具有良好的学习品质以及严谨的做事风格。

三、任务引导

（一）知识点

1. 行进律动的概念

行进律动是指幼儿在行进中做的律动，以行进步伐，行进中的舞步、动作练习为主。通过练习使幼儿在行进中动作协调且富于节奏感。例如，学习老爷爷、解放军或小动物

走路。

2. 认识舞蹈元素——空间

在舞蹈中，人们为了表达想法与交流情感会产生很多空间移动，当舞者在不同的方向、高度、线路与幅度中舞动时，其实就是在进行空间设计。空间元素包含六个相关组成部分——个人空间、通用空间、高度、方向、路线与幅度。

个人空间是指围绕身体的空间，幼儿可以通过伸直双臂与双腿来衡量身体周围个人空间的界限，确保自己有足够的运动空间。通用空间是指个人空间以外的能够舞动的所有空间。高度是指舞蹈中动作与造型所在的空间位置，一般分为三级，即低、中、高。"低"是指膝盖以下的空间；"中"通常是在膝盖与肩膀之间；肩膀以上的空间视为"高"。方向是指跳舞时身体的移动朝向，通常可以向前、后、左、右、上、下六个方向移动。路线是指身体在空间移动中移动的位置。幅度是指动作的大小。

（二）技能点

1. 空间元素训练

（1）模仿一种动物，尝试能够向哪些方向移动。

（2）模仿一种动物，体验它的步伐有多大，步伐是大还是小。

（3）你模仿的动物会采用哪种路线行进，直线、曲线还是锯齿线？

（4）创作三个不同高度的静态造型。

2. 创编行进律动的一般步骤

（1）选择音乐。行进律动应选择形象鲜明以及适合行进的乐曲或旋律进行训练，并根据音乐的性质和内容确定主题。

（2）创编动作。根据律动的主题内容创作与之相符的形象动作。律动动作较为简单，教学中可以鼓励幼儿自主开发动作，通过指导幼儿仔细观察事物，模仿事物的典型特征，经过思考提炼出多种动态形象，从而丰富律动教学。

（3）进行空间设计。行进律动的最大特点就是空间路线的变化，创编时要根据动作的特点来选择是围着教室行走，还是直线行走等行进路线，然后绘制路线移动图，并展示给孩子，帮助孩子更好地完成舞蹈。

（三）典型案例

【案例1-1】

<center>

鸡走步
（小班行进律动）

</center>

动作说明

准备姿态：正步位，单背手，右手头顶立掌，如图 1-1 所示。

图 1-1 《鸡走步》中的公鸡动作

前奏：3 点方向、7 点方向准备姿态保持不动。

第一遍音乐：

1~2 小节：单背手，右手头顶立掌，前踢步向 3 点方向、7 点方向行进两步，然后原地屈蹲两次，配合点头。

3~4 小节：单背手，右手头顶立掌保持舞姿，前踢步向 3 点方向、7 点方向继续行进四步，原地屈蹲四次，同时点头四次。

第二遍音乐：

1~2 小节：单背手，右手头顶立掌，原地屈蹲四次，配合点头。

3~4 小节：单背手，右手头顶立掌保持舞姿，前踢步向 3 点方向、7 点方向继续行进两步，走到中心位置，展翅舞姿亮相。

案例分析

（1）题材。这是一个动物类的行进律动，表现的是一只生机勃勃的大公鸡走步的形象和状态，适合小班幼儿表演。

（2）音乐。音乐曲调简单明了，节奏比较均匀对称。旋律起伏不大，采用简单的音阶旋律线，易于幼儿接受。

（3）动作。动作主要是对大公鸡动态形象的模仿，右手立掌于头顶，准确地表现出大公鸡的形象，原地屈蹲与前踢步交替进行的设计，充分考虑到小班幼儿平衡能力及体力较差的特点。空间行进队形上也只采用横线行进，便于低龄幼儿掌握。

（4）学习建议。在开展行进律动活动时，教师应注意这样几点：首先，根据孩子的年龄特点及空间感知能力设计行进路线；其次，抓住表演主题的形象特征，提炼准确的形象动作，还可以从多角度引导和启发幼儿自主开发动作，使幼儿通过观察事物，经过模仿事物的典型特征，最终思考提炼出多种动态形象，从而丰富行进律动的教学。

【案例 1-2】

问候舞
（中班行进律动）

动作说明

准备：参与者围成圆圈手拉手。

第一遍音乐：

1~4 小节：合着音乐节奏，手拉手围成圆圈逆时针方向行走。重复 1~4 小节，反过来，再顺时针方向行走。

第 5 小节：面对圆心一起向内聚拢，同时相互摆手问好。

第 6 小节：维持圆圈面对圆心向后退回原状。

7~8 小节：重复 5~6 小节。

第 9 小节：原地拍手四次。

第 10 小节：踏地四次。

11~12 小节：重复 9~10 小节。

第二遍音乐至结束：

1~4 小节：合着音乐节奏，手拉手围成圆圈逆时针跑跳（或蹦跳、单脚跳、跨步跳）。

其余小节完全重复。

案例分析

（1）题材。这是一个朋友间相互问候的律动舞蹈，用于教学活动的开始部分，既可作为暖身活动，又可快速增进幼儿之间的情谊。

（2）音乐。音乐选自奥尔夫音乐，是一首外国的民间音乐，旋律欢快、动听，律动感很强。

（3）动作。队形上采用最稳定的圆形，幼儿在圆上按逆时针、顺时针、聚拢、分散的路线行进。动作可以选用一个步伐，也可以每段换一个新步伐，同时加入互相问好的摆手动作以及拍手、踏地的律动动作。

（4）学习建议。在选用行进步伐时，可以先选用最基本的走步，当幼儿熟悉行进的路线和节奏以后，可以根据幼儿的年龄更换一些更有挑战性的动作。

【案例 1-3】

波罗乃兹舞(铃儿响叮当)
（大班行进律动）

动作说明

准备：参与者围成圆圈站好。

队形1：跟随音乐，由领头人带领绕圆逆时针行走，再顺时针行走。

队形2：领头人和相邻的人带领大家从圆的正后方向前行走，形成两个纵队。

队形3：两个纵队的领头人分别向左右带领各自的队伍向后走（俗称"剥香蕉皮"）。

队形4~7：重复队形2和队形3的路线，领头人由2人变成4人和8人，最后形成方队排面。

队形8：由第一排的排头带领龙摆尾行走，最终将方队打散形成链条。

队形9：领头人带领向中心卷成实心圆（俗称"卷白菜"）。

队形10：领头人再带领由圆心反向运动，将实心圆变成圆形，分成两组下场。舞蹈结束。

案例分析

（1）题材。波罗乃兹是一种欧洲民间传统舞蹈，是由"领袖"领导参与者进行即兴队形变化的一种舞蹈形式。

（2）音乐。此舞蹈音乐可选择的范围很广，只要节奏稳定、旋律动听都可使用，如《哦！苏珊娜》《铃儿响叮当》《啤酒波尔卡》等。

（3）动作。此舞蹈主要是训练能跟随音乐进行空间队形的变化，所以一般只选用走步。行进过程中加入同伴互动、合作的环节可以帮助幼儿更好地完成舞蹈。

（4）学习建议。教学中可先绘制出队形变化的图谱，帮助幼儿感受队形变化的路线规律。

四、任务实施

项目一		创编律动	总学时	10
任务一		创编行进律动	学时	2
教学目标	知识目标	1. 了解行进律动的概念和特点 2. 了解舞蹈元素"空间"的概念 3. 掌握创编行进律动的一般步骤和方法 4. 掌握科学评价、分析创作成果的方法		
	能力目标	1. 能够准确表演和示范行进律动范例《鸡走步》《问候舞》《波罗乃兹舞》 2. 能够利用教学资源搜集、整理、归纳相关资料 3. 能够灵活运用舞蹈空间元素 4. 能够创编不同年龄班的行进律动 5. 能够解决在任务实施过程中出现的一般问题 6. 能够小组合作学习、自我纠正动作 7. 能够合理地分析、评价自己及他人的创作成果		
	情态目标	1. 进一步体会幼儿舞蹈童真童趣的特点，提高对幼教工作的热情 2. 培养学生具有良好的学习品质，严谨的做事风格		

续表

教学情境	舞蹈实训室
教具材料	音响、鼓

教学流程	
任务描述	运用教学资源搜集、整理、归纳行进律动的基本知识；学跳行进律动范例《鸡走步》《问候舞》《波罗乃兹舞》；参照行进律动的创编步骤，分成三大组创编不同年龄班的行进律动；在任务实施过程中自主解决资料搜集问题、自我纠正动作的问题以及合乐表演等问题
任务实施	向学生下达学习任务书，明确学习任务、学习要求、学习过程和评价标准 一、资料收集 学生根据任务导向，需要收集下列两个方面的资料。 1. 行进律动的相关理论知识 2. 创编行进律动所需题材和音乐 二、问题讨论（任务的知识点和技能点） 1. 学生自学相关材料，并以小组形式围绕下列问题展开讨论 （1）范例分析（题材方面、音乐方面、动作方面等） （2）行进律动的特点是什么 （3）舞蹈元素"空间"的含义是什么 （4）空间元素的相关组成部分有哪些 （5）创编行进律动的一般步骤是什么 2. 教师进行总结 三、制订计划 各组每个同学根据学习任务、学习要求在教师的指导下制订"创编行进律动"的学习计划 四、做出决策 各组同学先将每个人的计划进行比较，然后综合出一份最佳方案，作为小组工作计划，教师对各组的工作计划进行讲评，然后付诸实施 五、实施计划 学生根据工作任务的实施方案进行具体操作，教师扮演师傅的角色起示范、引导和监督的作用 六、检查控制 学生对自己的整个学习过程进行自我检查和控制并及时修正，教师对学生的整个练习过程进行监督和检查 七、任务评价 1. 学生逐组进行成果展示 2. 采用学生自评、小组互评和教师定评的方法进行评分 3. 教师总结、突破重难点 八、反馈 任务考评结束后，教师对完成的任务进行总结，指出过程中存在的问题，提出改进意见，并要求学生写出工作小结，针对存在的问题制定改进措施
布置作业	1. 继续练习行进律动范例 2. 依据点评修改完善创编作品

五、拓展练习

走走走
（小班行进律动）

动作说明

1~4小节：全体幼儿双手握拳，放置双肩胛部位模拟小朋友背书包状，脚下和着音乐由3点方向向7点方向自然走步，好似小朋友背着书包上学去。

5~8小节：走至中心位置后，面向1点变成右手敬礼，左手摆臂，脚下正吸腿走步模仿解放军叔叔走步的动作，队形由一个横排变成三角形。

每一遍音乐均可模仿做一种形象走步的姿态，如小鸭子、老牛等，也可以采用圆形、排面等多种队形行进。

小火车
（中班行进律动）

动作说明

前奏：后面的人双手搭在前一个人的肩上，按顺序排列成长队。

第一遍音乐：

1~4小节：前两拍用平踏步模仿开动火车行进，后两拍原地半蹲两次。然后重复一遍。

5~8小节：前两拍同（1~4）小节，后两拍原地半蹲的同时右手模仿火车轮向前转动两次。然后重复一遍。

第二遍音乐：

1~4小节：前两拍用平踏步模仿火车行进，后两拍身体前倾后仰，模拟刹车时的状态。然后重复一遍。

5~8小节：由两名幼儿模拟搭成山洞，其他幼儿钻过山洞。

结束句：原地半蹲八次，手臂做拉汽笛的动作（图1-2），然后跑下场去。

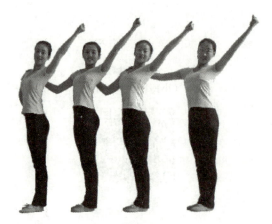

图1-2 拉汽笛动作

注：火车行进的路线可以任意，完全由领头幼儿自行决定。

玩具进行曲
（大班行进律动）

 动作说明

准备：所有幼儿站成一条龙状，老师站在第一个领队。
1~2小节：跟着节奏随着队伍走步，一拍走一步。
3~4小节：双臂上举，左右招手，两拍换一次方向；腿部配合屈膝，两拍一动。
5~6小节：重复1~2小节动作。
7~8小节：双手在体侧转动手腕，脚下配合踵趾步，左右交替一次，两拍一换。
注：音乐可反复进行，1~2小节的动作始终保持，3~4小节的动作可以更换，如击掌、踏地、转动手腕，模仿动作均可。

任务二　创编节奏律动

一、任务描述

体验和学习节奏律动的特点和创编方法，并运用舞蹈的时间元素等知识和技能创编不同年龄班的节奏律动。

二、任务目标

1. 能力目标

※能够准确表演和示范节奏律动范例，如《拍手点头》《手腕转动》《孤独的牧羊人》。

※能够分辨不同的节奏类型，并能用身体动作感知节奏。
※能够以小组的形式创编不同年龄班的节奏律动。
※能够合理地分析、评价创作成果。

2. 知识目标

※了解节奏律动的特点。
※了解舞蹈元素"时间"的含义。
※掌握节奏律动创编的步骤。
※掌握科学评价创作成果的方法。

3. 素质目标

※培养学生爱岗敬业、细心踏实、情系幼儿的职业精神。
※培养学生具有自主学习、善于反思的职业发展潜力。

三、任务引导

（一）知识点

1. 节奏律动的概念

节奏律动是指随着音乐做节奏练习的律动，可以通过拍手、点头、拍腿、手腕转动、跺脚等动作培养幼儿的节奏感。在教学中可选择相同或不同节奏类型的旋律或是节奏感比较强的旋律进行训练。

2. 认识舞蹈元素——时间

舞蹈中的时间元素是指动作的节拍与节奏，时间也指动作之间的停顿间歇。

节拍是指动作的速率，也就是动作的快慢，节拍可以突然由快转慢，反之亦然；也可以通过加速或减速逐渐变化。节奏是长短音或快慢动作的结合，如采用了慢—慢—快—快—慢这种节奏型的舞蹈。

（二）技能点

1. 节奏训练

（1）依节拍走路或行进以表达稳定的节拍。
（2）用朗诵的方式训练节奏感，具体如下：

$$\times \times \mid \times \times \times \mid \times \times \times \times \mid \times \ 0 \parallel$$
我 是　　大 熊 猫，　眼 圈 黑 黝　黝。

（3）用走、跑、跳、摆动、屈伸、扭动、摇摆等身体动作感知不同的节奏。
（4）创作一个动作感知慢—快—慢的节奏变化。

2. 创编节奏律动的一般步骤

（1）选择音乐。节奏律动的音乐选择范围较为广泛，古典乐、爵士乐、流行乐、说唱乐以及不同风格与文化的音乐都可以作为节奏律动的音乐。
（2）听辨音乐，确定节奏型。节奏律动主要是通过动作感知稳定节奏或变化节奏以培

养幼儿的节奏感，所以在创编时要确保十分熟悉所选音乐，然后确定节奏型。小班幼儿以稳定节奏训练为主，中大班幼儿可以加入变化节奏。

（3）创编动作并组织连接。根据律动的音乐风格和主题内容创作与之相符的形象动作，并依照节奏型将动作进行合理有序的组织编排。

组织编排动作的基本方法包括以下几点：按情节内容组织；按身体部位的某种秩序组织；按音乐的重复与变化规律组织；按对称的原则组织。

（三）典型案例

【案例1-4】

拍手点头
（小班节奏律动）

 动作说明

幼儿坐在地面上或椅子上，两脚并拢，两手放腿上。

第一遍音乐：

1~4小节：两拍一动拍手两次，双手叉腰，一拍一动点头三次。然后重复一遍。

5~8小节：一拍一动拍手三次，双手叉腰，一拍一动点头三次。然后重复一遍。

第二遍音乐：重复第一遍音乐的动作。

结束句：旁按手位，左右摆头两拍一动，最后一拍造型。

 案例分析

（1）题材。这是一个小班的节奏律动，可以很好地训练幼儿对音乐节拍长短的认识。

（2）音乐。乐曲旋律简单、流畅；节奏型清晰、稳定，非常适合做节奏训练。

（3）动作。通过拍手点头的单一动作，感受 × × | × × × | 以及 × × × | × × × | 的节奏型。

（4）学习建议。小班幼儿小肌肉还不发达，其协调性和联合性动作发展较弱，因此设计动作要依据小班幼儿的生理特点，以单一动作或单一步伐为主。

【案例1-5】

手腕转动
（中班节奏律动）

 动作说明

幼儿坐在椅子上或跪坐在地面上，两手叉腰。

第一遍音乐：

第 1 小节：胸前拍手四次（一拍一次）。

第 2 小节：两臂上举在头上方转动手腕四次（一拍一次），眼向上看手。

第 3 小节：胸前拍手四次。

第 4 小节：两臂在前下位，转动手腕四次，眼看前方。

第二遍音乐：

第 1 小节：胸前拍手四次。

第 2 小节：两臂在右上方（高低手）转动手腕四次，眼看手。

第 3 小节：胸前拍手四次。

第 4 小节：做 1～2 小节的对称动作。

第三遍音乐：重复第一遍音乐的动作。

第四遍音乐：

第 1 小节：胸前拍手四次。

第 2 小节：两臂在右上方（高低手）转动手腕四次，眼看手。

3～4 小节：旁按手位转体，接双分手到斜上位亮相结束。

案例分析

（1）题材。这是一个典型的节奏律动，通过拍手及手腕转动两个动作表现音乐的节奏，从而提升幼儿音乐节奏感。

（2）音乐。音乐旋律简单，节奏感强，特别是旋律的节奏型相同，非常适合用作节奏律动的训练音乐。

（3）动作。拍手与手腕转动这两个动作本身具有很强的动感，幼儿比较容易做出音乐的节奏型。另外，不断变换手腕转动的位置和方向，进一步训练了幼儿腕关节的灵活性及空间感知能力。

（4）学习建议。节奏律动通常用在没有太多音乐舞蹈经验的幼儿教学活动中，训练幼儿节奏感，帮助其提升音乐感受力。组织活动时需要注意以下两点：一是动作选取，可以敲击、拍打自己身体各部位，中班或大班幼儿也可以选用铃鼓、串铃等乐器配合动作；二是音乐的选择，小班节奏律动的音乐要选择节奏感强以及旋律节奏型简单整齐的乐曲。对音乐感受力较好的中班和大班幼儿，应选择强弱对比鲜明、快慢变化明显、色彩丰富的乐曲来进行训练。

【案例 1-6】

孤独的牧羊人

（大班节奏律动）

动作说明

前奏：牧羊造型，领舞幼儿手持羊鞭挥舞，其余幼儿摆成不同小羊的姿势。

1~2小节：向前1点方向走八步，同时配合击掌。

3~4小节：向5点方向步八步，同时配合击掌。

5~6小节：向7点方向走八步，同时配合击掌。

7~8小节：向3点方向走八步，同时配合击掌。

9~10小节：再向前1点方向走八步。

结束句：向中心靠拢牧羊造型结束。

案例分析

（1）题材。这是一个小班节奏律动。通过走步、拍手的动作在训练节奏的同时加强幼儿空间方位感知意识。

（2）音乐。音乐选用的是美国电影《音乐之声》的插曲，是一首美国乡村音乐，旋律悠扬动听，幽默风趣。舞蹈只节选了主旋律部分。

（3）动作。动作设计主要是踏着节奏走步，帮助幼儿认识舞蹈空间的四个方向。上肢配合拍手，让幼儿感受上下肢同步配合，可以提高身体协调能力。舞蹈的首尾还加入了情境表演，虽然简单但是很有趣。

（4）学习建议。创编节奏律动一定要根据音乐的特点找准节奏型，是一拍一动，还是两拍一动，或是体验节奏快慢变化。一般情况下，一个律动练习的节奏为一种节奏型的训练，多种节奏会让幼儿混乱。动作的设计上要运用能突出节奏点的动作，如走步、踏地、拍手、转腕等，动作的组织、发展变化要遵循一定的规律。

四、任务实施

项目一		创编律动	总学时	10
任务二		创编节奏律动	学时	2
教学目标	知识目标	1. 了解节奏律动的概念和特点 2. 了解舞蹈元素"时间"的概念 3. 掌握创编节奏律动的一般步骤和方法 4. 掌握科学评价、分析创作成果的方法		
	能力目标	1. 能够准确表演和示范节奏律动范例《拍手点头》《手腕转动》《孤独的牧羊人》 2. 能够准确听辨节奏型，并用动作感知表达节拍 3. 能够利用教学资源搜集、整理、归纳相关资料 4. 能够创编不同年龄班的节奏律动 5. 能够解决在任务实施过程中出现的一般问题 6. 能够小组合作学习、自我纠正动作 7. 能够合理地分析、评价自己及他人的创作成果		
	情态目标	1. 培养学生爱岗敬业、细心踏实、情系幼儿的职业精神 2. 培养学生具有自主学习、善于反思的职业发展潜力		

续表

教学情境	舞蹈实训室
教具材料	音响、鼓

教学流程	
任务描述	运用教学资源搜集、整理、归纳节奏律动的基本知识；学跳节奏律动范例《拍手点头》《手腕转动》《孤独的牧羊人》；参照节奏律动的创编步骤，分成三大组创编不同年龄班的节奏律动；在任务实施过程中自主解决资料搜集问题、自我纠正动作问题以及合乐表演等问题
任务实施	向学生下达学习任务书，明确学习任务、学习要求、学习过程和评价标准 一、资料收集 学生根据任务导向，需要收集下列两个方面的资料： （1）节奏律动的相关理论知识 （2）创编节奏律动所需题材和音乐 二、问题讨论（任务的知识点和技能点） 1. 学生自学相关材料，并以小组形式围绕下列问题展开讨论 （1）范例分析（题材方面、音乐方面、动作方面等） （2）舞蹈元素"时间"的含义是什么 （3）创编节奏律动的一般步骤是什么 2. 教师进行总结 三、制订计划 各组每个同学根据学习任务、学习要求在教师的指导下制订"创编节奏律动"的学习计划 四、做出决策 各组同学先将每个人的计划进行比较，然后综合出一份最佳方案，将其作为小组工作计划，教师再对各组的工作计划进行讲评，然后付诸实施 五、实施计划 学生根据工作任务的实施方案进行具体操作，教师扮演师傅的角色起示范、引导和监督的作用 六、检查控制 学生对自己的整个学习过程进行自我检查和控制并及时修正，教师对学生的整个练习过程进行监督和检查 七、任务评价 1. 学生逐组进行成果展示 2. 采用学生自评、小组互评和教师定评的方法进行评分 3. 教师总结、突破重难点 八、反馈 任务考评结束后，教师对完成的任务进行总结，指出过程中存在的问题，提出改进意见，并要求学生写出工作小结，针对存在的问题制定改进措施
布置作业	1. 继续练习节奏律动范例 2. 依据点评修改完善创编作品

五、拓展练习

小手拍
（小班节奏律动）

 动作说明

准备：双跪坐，面向圆心。

1~2小节：1~4拍，拍手两次，两拍一动；5~8拍，双手拍地，一拍一动，拍三次。

3~8小节：重复三遍1~2小节的动作。

9~10小节：1~4拍，双手扶地用膝盖向圆心聚拢（图1-3）。5~8拍，在头上方击掌三次（图1-4）。

11~16小节：重复三遍9~10小节的动作。

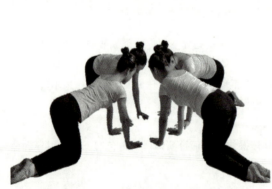

图1-3　向圆心聚拢的动作

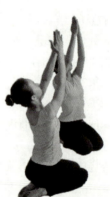

图1-4　头上方击掌的动作

敲敲小鼓
（中班节奏律动）

 动作说明

1~4小节：1、2拍双手食指（或手掌）敲鼓（图1-5）；3、4拍胸前右侧拍手，两拍

一动（图1-6）。然后一直遵循两拍敲鼓，两拍拍手的规律，变化的是拍手的位置为右肩前—头上方—左肩前—正下方（逆时针方向转）。

图1-5 敲小鼓动作　　　　图1-6 胸前右侧拍手动作

5~8小节：1、2拍双手食指（或手掌）敲鼓；3、4拍双手轻拍头顶，两拍一动。然后一直遵循两拍敲鼓，两拍拍身体部位的规律，变化的是身体部位为头—肩—腰—腿（自上而下）。

结束句：1~4拍双手抱鼓，举至头顶；5~8拍左右摇摆，结束。

小松鼠进行曲
（大班节奏律动）

动作说明

第一遍音乐：

1~2小节：原地踏步走，一拍一动；双臂在体侧自然摆动。

3~4小节：小臂经上弧线向右下方伸右手，再向左下方伸左手，两拍一动；然后双手同时绕腕三次，一拍一动。

5~6小节：动作同1~2小节。

7~8小节：小臂经上弧线向右旁方伸右手，再向左旁方伸左手，两拍一动；然后双手同时绕腕三次，一拍一动。

第二遍音乐：

1~2小节：动作同第一遍音乐1~2小节。

3~4小节：小臂经上弧线向右上方伸右手，再向左上方伸左手，两拍一动；然后双手同时绕腕三次，一拍一动。

5~6小节：动作同第一遍音乐1~2小节。

7~8小节：小臂经上弧线向右旁方伸右手，再向左旁方伸左手，两拍一动；然后双手同时绕腕三次，一拍一动。

任务三　创编模仿律动

一、任务描述

体验和学习模仿律动的特点和创编方法，能够通过捕捉形象、模仿等知识技能创编出不同年龄班的模仿律动。

二、任务目标

1. 能力目标

※能够准确表演和示范模仿律动范例《抱娃娃扭腰腰》《刷牙洗脸梳头》《数字歌》。
※能够通过观察生活或自然界生物的动作形态与规律，继而进行模仿。
※能够以小组的形式创编不同年龄班的模仿律动。
※能够合理地分析、评价创作成果。

2. 知识目标

※了解模仿律动的特点。
※了解捕捉舞蹈形象的基本方法。
※掌握模仿律动创编的步骤。
※掌握科学评价创作成果的方法。

3. 素质目标

※培养学生能够以幼儿的视角观察和思考问题，时刻保持一颗童心。
※帮助学生解除思想禁锢，使其能够大胆、夸张地运用肢体去表现。

三、任务引导

（一）知识点

1. 模仿律动的概念

模仿律动是指让幼儿随音乐模仿从日常生活实践中提炼出的节奏较强的动作。例如，模仿动物活动的某一特征，如小鸟飞、小兔跳、大象走等；模仿日常生活的动作，如刷牙、洗脸、梳头、洗手绢、开汽车、敲锣、打鼓、吹喇叭等；模仿工人做工、农民劳动、牧民放牧的动作，通过练习掌握舞蹈基本知识。

2. 舞蹈形象的捕捉

舞蹈形象的捕捉就是深入观察日常生活或者自然界中生物的动作形态与规律，从而进行模仿。模仿的内容丰富多样，要从被模仿事物的外在形态、动态、环境等多方面入手，抓住其外在动态动律，提炼出舞蹈形象。例如，对企鹅的模仿，通过观察分析企鹅的外在形态特征和动态方面的习惯性动作，不难发现企鹅身体肥胖，夹着翅膀，走路时腿直直的，身体摇

摇摆摆,从而结合这一动态形象进行模仿,构建舞蹈形象。

(二) 技能点

1. 模仿训练

(1) 模仿各种动物的形象,如猴子、狮子、老虎、小白兔、孔雀、山羊、大象等。
(2) 模仿人物形象,如军人、老人、小朋友等。
(3) 模仿自然界景象,如风、雨、云、花、草、树等。
(4) 模仿生活中的各种事物,如拖地、做饭、抱娃娃等。

2. 创编模仿律动的一般步骤

(1) 选择音乐。模仿律动音乐的选择同样要注意旋律动听,乐句方整,篇幅短小,节奏鲜明,音乐形象突出,且富有动作性。
(2) 捕捉舞蹈形象。模仿律动主要是发展幼儿的模仿能力,捕捉生动的舞蹈形象是创编模仿律动的核心。创编时要仔细观察事物的静态、动态特征,并通过肢体动作表现出来。
(3) 组织编排动作。在编排模仿律动时通常是根据选定的音乐来进行的,如果是歌曲,律动动作随歌词而定;如果是乐曲,则要通过对乐曲的深入理解和想象,或者创设一个小的情境来完成动作的组织编排。

(三) 典型案例

【案例 1-7】

抱娃娃扭腰腰
(小班模仿律动)

动作说明

前奏:抱着娃娃从 3 点方向慢慢走出来面向 1 点方向。
1~2 小节:抱娃娃左右移动重心轻轻摇晃(图 1-7)。

图 1-7 抱娃娃动作

3~4小节：双腿并拢，右手（手心向下）轻轻抚摸娃娃状，同时配合屈膝，共四次。

5~8小节：重复1~4小节的动作。

9~10小节：屈膝慢慢跪下（先右腿，再左腿），轻轻把娃娃放到地面上（图1-8）。

11~12小节：左手扶地，右手继续轻抚娃娃哄睡觉。

图1-8 哄娃娃睡觉动作

 案例分析

（1）题材。这是一个模仿律动，依据幼儿都有被母亲或家人抱哄入睡的生活经验，教师设计幼儿模仿家长，将自己最喜欢的玩偶娃娃抱哄入睡，激发幼儿参与教学活动的兴趣。

（2）音乐。旋律优美动听，节奏舒缓，非常适合表现安静温馨的场景。

（3）动作。动作以模仿"哄娃娃""摇娃娃""给娃娃盖被子"的生活动作为主，形象地表现孩子学妈妈哄娃娃的样子。

（4）学习建议。幼儿带着自己心爱的布娃娃跳舞，增加组合的趣味性，使幼儿乐于融入其中，减少独立跳舞的畏惧感。另外，小朋友最喜欢模仿妈妈，让他们学着妈妈的样子哄着布娃娃睡觉，也会满足他们的心理需要。

【案例1-8】

刷牙 洗脸 梳头
（中班模仿律动）

汪玲 曲

1=F 2/4

📝 **动作说明**

第一遍音乐：

1~2小节：左手做拿茶杯状，右手伸出食指做刷牙动作（图1-9），上下两次，左边两次。

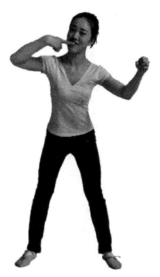

图1-9 刷牙动作

3~4小节：继续做刷牙动作，上下两次，右边两次。
5~6小节：左手拿茶杯做漱口状（仰头喝水，低头吐水各一次）。
7~8小节：动作同5~6小节。
9~12小节：动作同1~4小节。
第13小节：右手食指放入左手"茶杯"里，做冲洗牙刷动作数次（图1-10）。

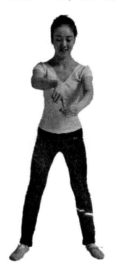

图1-10 洗牙刷动作

第14小节：倒掉茶杯中的水一次。

15~16小节：重复13~14小节的动作。

第二遍音乐：

1~2小节：双手（手心向下）放脚前，做浸毛巾动作，上下提动两次，双手做绞毛巾动作两下。

3~4小节：双手做洗脸动作四下（图1-11）。

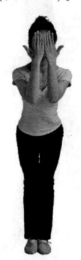

图1-11 洗脸动作

5~8小节：动作同1~4小节。

9~10小节：做照镜子动作，左手手心对着脸，点头两下。

11~12小节：左手动作同上，右手做拿梳子状，梳头两下。

13~16小节：动作同9~12小节，但方向相反。

 案例分析

（1）题材。这是一个生活类的模仿律动，刷牙洗脸几乎是每个孩子天天要经历的生活自理活动，选取幼儿熟悉的生活经验作为题材，能够大大激发幼儿参与活动的热情。

（2）音乐。乐曲节奏明快，在富有民族气息的旋律伴奏下，使幼儿的模仿动作更富有浓厚的生活气息。

（3）动作。刷牙、洗脸、梳头这三个主要动作，幼儿根据自己的生活经验能够很好地完成，此外细节动作的设计，如"冲洗牙刷""浸毛巾""绞毛巾"可以更生动、逼真地再现晨起洗漱的情景。

（4）学习建议。好模仿是幼儿的天性，教师应抓住幼儿的这一特性，将模仿扩大到生活及学习的每一个方面。模仿律动的题材大致可以分为生活类、人物类、动植物类、自然类、机械类等。教师可以根据幼儿的认知水平选取幼儿感兴趣的对象进行模仿。另外，在提炼形象动作时，要找到模仿对象自身的节奏，如模仿解放军的形象，军人走路本身就有节奏"一二一，一二一"；模仿火车开动，火车自身的节奏××××｜××××｜。因为所有的律动都是以训练幼儿的节奏感为目的的，所以律动中的动作一定要有韵律感，才能有效提高

幼儿音乐感受力。

【案例1-9】

数字歌
（大班模仿律动）

 动作说明

（1）8位幼儿头戴形象道具依次按顺序站立。

（2）1是小鸡，2是兔子，3是小猫，4是螃蟹，5是老虎，6是牛，7是老鼠，8是小朋友。

（3）动作时，按顺序依次出列，做所戴动物的形象动作。

动作节奏为：× ×|× ×|× ×|× × ×|。

形象动作：自由创编形象动作，肢体动作根据主题动作变化，在|× × ×|的节奏时，形象动作根据节奏变化，做三次。

（4）衔接动作：右脚8点勾脚踵步，左脚2点勾脚踵步，一拍出，一拍收回正步位，头与上身随动作左右摆动，左右交替共三次，在|× × ×|的节奏时，胸前拍手三次。

前奏：双手叉腰准备，脚下正步位，头右左摆动，两拍一动。

第一段1~4小节：小鸡出列，其余幼儿做衔接动作（图1-12）。

5~8小节：兔子出列，其余幼儿做衔接动作（图1-13）。

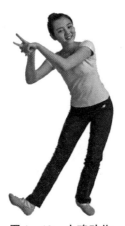
图1-12 小鸡动作

图1-13 小兔动作

9~12小节：小猫出列，其余幼儿做衔接动作。

13~16小节：螃蟹出列，其余幼儿做衔接动作。

第二段1~4小节：老虎出列，其余幼儿做衔接动作（图1-14）。

图 1-14 老虎动作

5~8 小节：小牛出列，其余幼儿做衔接动作（图 1-15）。

图 1-15 小牛动作

9~12 小节：老鼠出列，其余幼儿做衔接动作（图 1-16）。

图 1-16 老鼠动作

13~16小节:"小朋友"出列,其余幼儿做衔接动作。

结束句:

1~4小节:"小朋友"形象造型不动,其余幼儿做自己饰演的动物的形象动作。

5~8小节:其余幼儿形象造型不动,"小朋友"做形象动作。

案例分析

(1)题材。这是一个用手指摆出数字模仿小动物主要特征的律动,但这又不是单纯的手指模仿律动,而是运用了肢体形态,使动物形象更加具体生动。

(2)音乐。音乐选用了幼儿比较熟悉的《洋娃娃和小熊跳舞》的乐曲,旋律动听,乐句规整,律动感强。没有了歌词,单纯的音乐能帮助幼儿很好地进入角色。

(3)动作。以模仿小动物的动态形象特征为主,每个角色依次出场,衔接动作是比较简单的原地动作,更加突出了主要角色。

(4)学习建议。好模仿是孩子的天性,小动物又是孩子的好朋友,因此,模仿动物是模仿律动最好的题材,创编时可以让幼儿自由发挥,模仿动物的不同状态,如青蛙蹦跳、青蛙卧在荷叶上、青蛙游泳等,切忌给幼儿固定一种状态,限制幼儿的想象和思维。

四、任务实施

项目一		创编律动	总学时	10
任务三		创编模仿律动	学时	4
教学目标	知识目标	1. 了解模仿律动的概念和特点 2. 了解捕捉舞蹈形象的基本方法 3. 掌握创编模仿律动的一般步骤和方法 4. 掌握科学评价、分析创作成果的方法		
	能力目标	1. 能够准确表演和示范模仿律动范例《抱娃娃扭腰腰》《刷牙 洗脸 梳头》《数字歌》 2. 能够通过观察生活或自然界生物的动作形态与规律进行模仿 3. 能够利用教学资源搜集、整理、归纳相关资料 4. 能够创编不同年龄班的模仿律动 5. 能够解决在任务实施过程中出现的一般问题 6. 能够小组合作学习、自我纠正动作 7. 能够合理地分析、评价自己及他人的创作成果		
	情态目标	1. 培养学生能够以幼儿的视角观察和思考问题,时刻保持一颗童心 2. 帮助学生解除思想禁锢,使其能够大胆、夸张地运用肢体去表现		
教学情境		舞蹈实训室		
教具材料		音响、鼓		

续表

教学流程	
任务描述	运用教学资源搜集、整理、归纳模仿律动的基本知识；学跳模仿律动范例《抱娃娃扭腰腰》《刷牙洗脸梳头》《数字歌》；参照模仿律动的创编步骤，分成三大组创编不同年龄班的模仿律动；在任务实施过程中自主解决资料搜集问题、自我纠正动作的问题以及合乐表演等问题
任务实施	向学生下达学习任务书，明确学习任务、学习要求、学习过程和评价标准 一、资料收集 根据任务导向，学生需要收集下列两个方面的资料 1. 模仿律动的相关理论知识 2. 创编模仿律动所需题材和音乐 二、问题讨论（任务的知识点和技能点） 1. 学生自学相关材料，并以小组形式围绕下列问题展开讨论 （1）范例分析（题材方面、音乐方面、动作方面等） （2）如何捕捉舞蹈形象 （3）创编模仿律动的一般步骤是什么 2. 教师进行总结 三、制订计划 各组每个同学根据学习任务、学习要求在教师的指导下制订"创编模仿律动"的学习计划 四、做出决策 各组同学先将每个人的计划进行比较，然后综合出一份最佳方案，并将其作为小组工作计划，教师再对各组的工作计划进行讲评，然后付诸实施 五、实施计划 学生根据工作任务的实施方案进行具体操作，教师扮演师傅的角色起示范、引导和监督作用 六、检查控制 学生对自己的整个学习过程进行自我检查和控制并及时修正，教师对学生的整个练习过程进行监督和检查 七、任务评价 1. 学生逐组进行成果展示 2. 采用学生自评、小组互评和教师定评进行评分 3. 教师总结、突破重点和难点 八、反馈 任务考评结束后，教师对完成的任务进行总结，指出过程中存在的问题，提出改进意见，并要求学生写出工作小结，针对存在的问题制定改进措施
布置作业	1. 继续练习模仿律动范例 2. 依据点评修改完善创编作品

五、拓展练习

小鸡小鸭
（小班模仿律动）

 动作说明

准备：大八字位半蹲，双臂屈肘放于身体两侧，手腕放松，指尖伸长，似小鸡翅膀（图1-17）。

图1-17 小鸡动作

第一遍音乐：

1~2小节：左右转动腰部，两拍一动，共四次。小臂上下拨动，一拍一动，似小鸡摆动翅膀。

3~4小节：小臂仍上下拨动模仿小鸡摆动翅膀，同时配合左右旁弯腰；下肢模仿小鸡走步，两拍一动，走四步。

5~6小节：双手合掌，手指交叉，食指向前伸出，模仿尖尖的鸡嘴，从左至右做啄米的动作，下肢配合原地半蹲，两拍一动。

7~8小节：同1~2小节的动作。

间奏：模仿小鸭子摇摇摆摆地走。

第二遍音乐：

1~2小节：旁按手位，上肢左右摇摆；下肢左右扭胯，两拍一动，模仿鸭子摇摇摆摆的形态。

3~4小节：双手重叠，上下开合，模仿鸭子扁扁的嘴巴，从左至右嘎嘎地叫喊，下肢配合原地半蹲，两拍一动。

5~8小节：上肢为旁按手位，上身前倾仰头；身体不停地摆动四拍，似小鸭戏水（图1-18）。

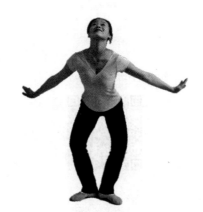

图 1-18 小鸭戏水动作

谁的嘴巴
（大班模仿动律）

1=C 2/4　　　　　　　　　　　　　　　　　　　　　佚名 曲

| 1　1　3　3 | 5　5　5 | 2　2　4　4 | 3　3　3 |

| 3　1　3　5 | 6　6　6 | 5.　4　3　2 | 1　1　1 |

动作说明

1～2小节：胸前拍手两次，然后左手叉腰，右手食指伸出，在右侧肩前伸缩小臂，模仿小鸡的嘴状，两拍一动（图1-19）。

3～4小节：胸前拍手两次，然后左手叉腰，右手在体侧肩的位置，拇指和其余四指捏合，模仿小鸭的嘴状，两拍一动（图1-20）。

5～6小节：胸前拍手两次，然后左手叉腰，右手在体侧肩的位置扩指转腕，模仿娃娃的嘴状，两拍一动（图1-21）。

图 1-19 小鸡的嘴巴　　　图 1-20 小鸭的嘴巴　　　图 1-21 娃娃的嘴巴

项目一　创编幼儿律动

7~8 小节：双手扩指上举，抖动手指。

结束造型：上身前倾，下肢半蹲，双手扩指在嘴的两旁，手心向外。

任务四　创编动作律动

一、任务描述

体验和学习动作律动的特点和创编方法，能够运用发展变化动作等知识技能创编不同年龄班的动作律动。

二、任务目标

1. 能力目标

※能够准确表演和示范动作律动范例《小树叶》《理发师》《雪花和雨滴》。

※能够将主题动作进行发展变化，从而创造出新动作。

※能够以小组的形式创编不同年龄班的动作律动。

※能够合理地分析、评价创作成果。

2. 知识目标

※了解动作律动的特点。

※了解动作发展变化的一般方法。

※掌握动作律动创编的步骤。

※掌握科学评价创作成果的方法。

3. 素质目标

※提升学生在任务实施过程中自主探究、发现问题、解决问题的能力。

※培养学生热爱幼儿、关心幼儿、服务幼儿的职业意识。

（一）知识点

1. 动作律动的概念

动作律动是指让幼儿随音乐学练简单的舞蹈动作。通过练习常用的舞蹈基本动作，掌握部分舞蹈素材，为幼儿学习舞蹈奠定良好的基础，动作律动已具有舞蹈的表演因素，要求动作准确，身体各部位要协调，集体动作要整齐划一，注意表现力的不断提高。在动作表演中要增强幼儿的节奏感、旋律感、美感、情感，同时让幼儿学会舞蹈的简单动作组合。因此，动作律动是一种综合训练的律动。

2. 主题动作与发展变化动作

主题动作的形成犹如细胞核的产生，有了这个核，细胞才能产生裂变，才能发育成长为一个生物体。因此，主题动作一定是准确、高度概括地体现形象、风格的一个或由两三个动作组成的一小串动作。它的基本元素必须具有独特的风格，并便于发展变化。

发展变化动作最简单、最易掌握的方法是将动作的基本元素解构，将其中某个或某几个

元素保留，而改变其他元素，使其形成有内在联系的新动作。也就是说，在后一个动作中仍能看到前一个动作的某些部分。动作的发展变化有以下几种方式：

（1）在动作的空间方向上进行上中下、左右、正反的变化。

（2）在动作的节奏上进行快慢转换、节拍转换等变化。

（3）在动作的力度上进行变化。

（4）在动作的身体元素上保留一部分，变化一部分。

（二）技能点

1. 动作的发展变化训练

（1）创作一个（组）动作，在其空间和方向上进行上中下、左右、正反的变化。

（2）创作一个（组）动作，在其动作的节奏上进行快慢转换、节拍转换等变化。

（3）创作一个（组）动作，在其动作的力度上进行变化。

（4）创作一个（组）动作，在其动作的身体元素上进行变化。

2. 创编动作律动的一般步骤

（1）选择音乐。动作律动音乐的选择风格比较多样化，但要注意符合儿童的心理和审美特征，具有童趣，避免成人化。音乐应旋律动听，乐句方整，节奏鲜明，风格突出，且富有动作性。

（2）确定主题形象动作。主题形象动作是动作律动的核心动作，是具有代表性的动作。在创编时要仔细甄选，动作要简单、贴合主题、特点鲜明，具有可发展性。

（3）发展变化动作。创编动作律动时，下一个瞬间动作不能直接重复上一个瞬间动作，而是需要通过将捕捉到的形象有机地发展下去，形成动作的持续发展变化。动作的发展变化需要注意的是，要始终围绕主题动作，对其节奏和动作坚持保留一部分、变化一部分的原则，注意整个律动动作和风格的统一。

（4）动作的组织编排。动作律动在动作的组织安排上要做到连贯流畅，可灵活运用重复、对称、交替等手法，也可在方向、节奏、速度、力度上做文章，同时要特别注意突出主题形象，风格保持一致，不能杂乱。

特别注意，动作律动以感知音乐、训练节奏感与身体协调性为主要目的，因此在创编时动作不易复杂多变，应尽量简单规整。

（三）典型案例

【案例1-10】

小树叶
（小班动作律动）

 动作说明

两人一组合作，一人扮演大树，另一人扮演树叶，造型准备。

1~4小节：

树叶：双跪坐，手臂上举，掌心相对至上位，左右摆动四次，配合上身重心左右移动，同时头部自然晃动。

大树：双手上举比肩稍宽，手心相对，左右摆动四次；两腿自然开立并配合上身重心左右移动（图1-22）。

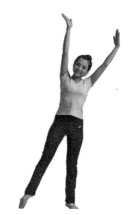

图1-22 小树摇摆动作

5~8小节：

树叶：旁按手位，上左腿站起，半蹲，上身前倾。

大树：小碎步接旁踵趾步左右移动，手臂保持前一动作。

9~12小节：

树叶：双手右旁平位小波浪，小碎步顺时针围绕大树转一圈。

大树：原地不动，上肢继续抖手，身体和眼睛跟随小树叶互动。

13~16小节：

树叶：双跪坐，双手抱肩含胸似害怕状。

大树：向树叶的左后方上步半蹲，左手旁按手位，右手轻抚树叶的后背似安抚状。

 案例分析

（1）题材。这是一个小班动作律动练习，表现的是秋天到了小树叶离开大树妈妈自由飞舞的情境。

（2）音乐。这是一首幼儿歌曲，旋律优美，歌词浅显易懂，运用问答的形式，表达了树叶自由飞翔，以及儿童对大自然好奇的心理。

（3）动作。动作主要是左右重心的移动练习，配合手臂的左右摆动，以及脚下小碎步步伐，表现了风吹小树摇摆和自由飞舞的主题形象。

（4）学习建议。小班幼儿身体协调水平还不是很好，因此，尽量选用简单的上下肢动作进行配合，节奏不要太快，慢慢训练身体协调性。

【案例1-11】

理发师
（中班动作律动）

澳大利亚民歌

1=C 2/4

| 5 5 5 5 | 6 6 6 6 | 5 3 | 5 3 | 3 3 3 3 |

理 发 店 的　老 爷 爷 呀　咔 嚓　咔 嚓，手 里 拿 着
下 面 一 位　请 您 过 来　咔 嚓　咔 嚓，镜 子 里 面

| 4 4 4 4 | 3 1 | 3 1 | i — | 6 7 i 6 |

一 把 剪 刀　咔 嚓　咔 嚓，哎！　　　就 快 成 功
看 一 看 呀　咔 嚓　咔 嚓，哎！　　　就 快 成 功

| 5 — | 5 6 5 4 | 3 1 | 1 1 | 1 — | 1 0 |

啦，　　快 快 喷 雾　沙 沙　沙 沙　沙。
啦，　　快 快 喷 雾　沙 沙　沙 沙　沙。

动作说明

正步位旁按手位准备。

1~2小节：正步位屈蹲，双手一上一下模仿捋胡须的动作两次，左右倾头。

3~4小节：正步位屈蹲，双手食指和中指呈剪子状，1点方向前平位剪发。

5~6小节：小碎步，双分手至旁按手位，手形保持剪子状。

7~8小节：踵趾步左右各一次，双手剪子状剪发两次，左右各一次（图1-23）。

图1-23　理发动作

第9小节：小碎步，双分手至旁按手位，手形保持剪子状。

10~11小节：正步位屈蹲，双手握拳，大拇指竖起于前平位，左右倾头。

12～13小节：踵趾步，双臂平行，双手扩指，弹动，左右各一次。

14～16小节：小碎步，双分手至旁按手位，双扩指手形，踵趾步结束。

 案例分析

（1）题材。这是一个中班的动作律动，通过表现理发店的情境，训练孩子的身体协调性和表演能力。

（2）音乐。这是一首澳大利亚民歌，旋律动听，富有情趣，特别是歌词中"咔嚓、咔嚓"以及"沙沙沙沙"的象声词，生动地描绘了理发店的情境。

（3）动作。这个舞蹈主要是"小碎步""踵趾步"两个步伐的练习，上肢主要跟随音乐节奏模仿剪头发的动作，着重练习身体的协调性以及表演能力。

（4）学习建议。中班幼儿已经对身边的人和事有了一定的思考和模仿能力，通过创设理发店理发的情境，可以极大地激发幼儿参与活动的兴趣。

【案例1-12】

雪花和雨滴
（大班动作律动）

1=D 4/4　　　　　　　　　　　　　　　　　　　　　佚名 曲

 动作说明

分角色：一个人饰雪花，另一个人饰雨滴。

前奏4小节：两人牵着手碎步出场，最后一拍雨滴跪坐在雪花前。

第一遍音乐：

第1小节：雪花左右手至上位扩指；雨滴跪坐，双手放在腿上，随着音乐右左倾头（图1-24）。

第2小节：雪花双手保持扩指快速下抹；雨滴不动。

3～4小节：雪花、雨滴胸前做小波浪动作两次（图1-25）。

第5小节：雪花双手手腕相靠，手心相衬送至头顶。

第6小节：雪花双手快速下抹。

第7小节：雪花正步位蹦跳一次，右手放至嘴前，左手旁平位；雨滴左手放至嘴前，右手旁平位。

第8小节：雪花碎步，双手抱肩；雨滴双手抱肩。

间奏：雪花绕雨滴碎步逆时针一圈回原位，互换位置。

 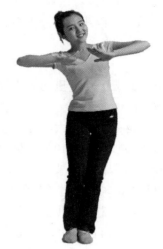

图 1-24 雪花扩指和雨滴跪坐　　　　　图 1-25 雪花、雨滴的小波浪动作

第二遍音乐：
第 1 小节：雨滴双手上伸，指尖朝下；雪花不动。
第 2 小节：雨滴双手指尖摆动向下插。
3~4 小节：雨滴、雪花胸前做小波浪动作两次。
第 5 小节：雨滴双手手腕相靠，手心相对送至头顶；雪花不动。
第 6 小节：雨滴双手指尖摆动向下插。
第 7 小节：与第一遍音乐第 7 小节动作相同。
第 8 小节：雨滴、雪花两臂上举，手心相对，造型结束（图 1-26）。

图 1-26 结束动作

案例分析

（1）题材。这是一个综合性较强的律动练习，表现的是雨滴和雪花从天而降的情景，

适合有一定音乐舞蹈基础的幼儿表演。

(2) 音乐。音乐曲调流畅，节奏平稳。全曲由四个乐句构成，每个乐句的前一小节节奏轻快，后一小节节奏连贯，可以很好地提示幼儿随着音乐变换动作。

(3) 动作。本案例是手型、手腕、手臂的综合练习，幼儿运用扩指、小波浪、掌形三个主要动作，模仿雪花飘落和雨滴洒落的情景，是对幼儿大三关节和小三关节动作能力的有效训练。

(4) 学习建议。动作律动在幼儿园教学活动中应用比较多，教师在选择动作素材时应注意不要一味选择高难度的基本功训练动作，如下腰、下叉等，一定要照顾到全体幼儿的均衡发展，律动还是以训练幼儿节奏感、身体协调性以及模仿能力为主，因此动作难度不宜过大，不宜动作堆积。

三、任务实施

项目一		创编律动	总学时	10
任务四		创编动作律动	学时	2
教学目标	知识目标	1. 了解动作律动的概念和特点 2. 了解动作变化发展的一般方法 3. 掌握创编动作律动的一般步骤和方法 4. 掌握科学评价、分析创作成果的方法		
教学目标	能力目标	1. 能够准确表演和示范动作律动范例《小树叶》《理发师》《雪花和雨滴》 2. 能够运用技法将主题动作进行变化发展成新动作 3. 能够利用教学资源搜集、整理、归纳相关资料 4. 能够创编不同年龄班的动作律动 5. 能够解决在任务实施过程中出现的一般问题 6. 能够小组合作学习、自我纠正动作 7. 能够合理地分析、评价自己及他人的创作成果		
教学目标	情态目标	1. 提升学生在任务实施过程中自主探究、发现问题、解决问题的能力 2. 培养学生热爱幼儿、关心幼儿、服务幼儿的职业意识		
教学情境		舞蹈实训室		
教具材料		音响、鼓		
教学流程				
任务描述		运用教学资源搜集、整理、归纳动作律动的基本知识；学跳动作律动范例《小树叶》《理发师》《雪花和雨滴》；参照动作律动的创编步骤，分成三大组创编不同年龄班的动作律动；在任务实施过程中自主解决资料搜集问题、自我纠正动作的问题以及合乐表演等问题		

续表

任务实施	向学生下达学习任务书，明确学习任务、学习要求、学习过程和评价标准 一、资料收集 根据任务导向，学生需要收集下列两个方面的资料 1. 动作律动的相关理论知识 2. 创编动作律动所需题材和音乐 二、问题讨论（任务的知识点和技能点） 1. 学生自学相关材料，并以小组形式围绕下列问题展开讨论 　（1）《小树叶》《理发师》《雪花和雨滴》范例分析 　（2）如何发展变化动作 　（3）创编动作律动的一般步骤是什么 2. 教师进行总结 三、制订计划 各组每个同学根据学习任务、学习要求在教师的指导下制订"创编动作律动"的学习计划 四、做出决策 各组同学先将每个人的计划进行比较，然后综合出一份最佳方案，并将其作为小组工作计划，教师再对各组的工作计划进行讲评，然后付诸实施 五、实施计划 学生根据工作任务的实施方案进行具体操作，教师扮演师傅的角色起示范、引导和监督的作用 六、检查控制 学生对自己的整个学习过程进行自我检查和控制并及时修正，教师对学生的整个练习过程进行监督和检查 七、任务评价 1. 学生逐组进行成果展示 2. 采用学生自评、小组互评和教师定评的方法进行评分 3. 教师总结，突破重点和难点 八、反馈 任务考评结束后，教师对完成的任务进行总结，指出过程中存在的问题，提出改进意见，并要求学生写出工作小结，针对存在的问题制定改进措施
布置作业	1. 继续练习动作律动范例 2. 依据点评修改完善创编作品

四、拓展练习

快乐的小鸭子
（小班动作律动）

1=E 2/4　　　　　　　　　　　　　　　　　　　　　　佚名 词曲

| 5 3 3 3 | 4 4 3 | 5 2 2 2 | 1 — | 5 3 3 3 |
| 小 鸭 子 叫　呷 呷 呷，　呷 呷 呷 呷 呷，　　　　像 只 小 船 |

| 4 4 3 | 5 2 2 2 | 2 — | 3 | 4 | 5 — |
| 水 上 划，　水 呀 水 上 划，　　摇 一 摇， |

| 2 3 | 4 — | 3 4 5 5 | 2 3 4 4 | 3 | 2 | 1 — ‖
| 摆 一 摆，　　摇摇摆摆 摇摇摆摆 捉 鱼 虾。

动作说明

1~2 小节：小八字位站立屈蹲两次，双手胸前重叠模仿鸭子，做张开、合上动作两次。

3~4 小节：小八字位站立屈蹲四次，双手保持张开。

5~6 小节：小八字位站立屈蹲两次，双臂弯曲，双手空心拳于体侧模仿划船两次，左右倾头。

7~8 小节：小碎步前行，双臂划船动作一次。

9~10 小节：小八字位屈蹲站立，双臂弯曲于体侧，掌心朝下模仿鸭子翅膀，左右左摇动三次。

11~12 小节：动作同 9~10 小节，右左右摇动三次。

13~14 小节：保持摇晃状，顺时针自转一圈。

第 15 小节：蹦跳步前扑身，模仿捉鱼动作。

第 16 小节：踵趾步，双手置于嘴前，模仿吃鱼虾的状态。结束。

小燕子
（中班动作律动）

1~2 小节：正步位自然站立屈蹲，双手胸前做小波浪动作，左右各一次。

3~4 小节：小碎步，双臂做大波浪两次。

5~6 小节：正步位自然站立屈蹲，双手胸前交叉扶肩，头部随音乐自然晃动两次。

7～8小节：小碎步，双臂大波浪，头部随音乐自然晃动两次。

9～10小节：两人相互配合，一人旁按手位踏步半蹲；一人并立站，双手高展翅位。

第11小节：小碎步，双分手。

第12小节：左脚踵趾步，双手大拇指竖起四指握拳，左倾头。

13～16小节：重复9～12小节的动作。

17～20小节：重复1～4小节的动作，造型结束。

洗水果
（大班动作律动）

1=C 4/4　　　　　　　　　　　　　　　　佚名 词曲

1 1 5 5 | 6 6 5 - | 4 4 5 5 | 5 5̂ 1 2 - |
水 果 娃 娃　来 洗 澡，　身 上 泥 巴　都 冲 掉，

1 1 1 3 | 6 1̂ 6 5 - | 1 5 3 1 | 2 2 1 - ‖
盐 水 里 面　泡 一 泡，　农 药 细 菌 都 赶 跑。

动作说明

前奏：两人一组动作，A同学右腿单膝蹲，双手旁按手准备，做水果（动作开始时马上起立）；B同学双手十指张开，双臂于A同学头上抖动，做水龙头（动作节奏为两拍一动，腿部动作从头到尾为两拍一蹲起）（图1-27）。

1～2小节：头左右倾倒，手托住脸颊，做"小花"状。

3～4小节：先左再右，单手做洗水果的动作（图1-28）。

5～6小节：重复1～2小节的动作。

7～8小节：脚下踏步，双手从头顶位置到斜下位一拍抖一次，共6拍，7、8拍时双脚蹦跳一次，双手掏手摊出。

结束句：旁按手，两人踏步换位置，摆造型。

图1-27　洗水果准备动作　　　　图1-28　洗水果动作

项目二

创编歌表演

一、项目描述

掌握生活类、动植物类、自然类和民族民间类歌表演的特点与创编方法。了解并能够运用重复、夸张、对称等创编手法以及舞蹈情绪、舞蹈关系等创编技能，创编出不同类型及不同年龄班的幼儿歌表演。

二、项目教学目标

1. 知识目标

※明确幼儿歌表演的分类以及各种类型歌表演舞蹈的概念、特点和不同点。
※了解重复、夸张、对称等创编手法以及舞蹈情绪、舞蹈关系等创编技法的含义。
※掌握生活类、动植物类、自然类和民族民间类等不同形式歌表演的创编方法。

2. 能力目标

※能够表演和示范不同类型幼儿歌表演范例。
※灵活运用重复、夸张、对称等创编手法以及舞蹈情绪、舞蹈关系等创编技能。
※能够创编出不同年龄班及不同类型的幼儿歌表演舞蹈。

3. 素质目标

※跳、创幼儿歌表演可以培养学生的想象力，同时使他们得以表达思想与情感，学会与人分享。
※通过团体的形式学习和参与创编歌表演，学生可以在活动中担任各种领导角色，学会分享想法，培养团体一致性。

三、项目的知识点

（一）幼儿歌表演的概念

幼儿歌表演是在童谣、歌曲的演唱过程中配以简单形象的动作、姿态、表情，从而表达

歌词的内容和音乐的形象。

（二）幼儿歌表演的特点

幼儿歌表演以歌为主、动作为辅，动作表演与歌曲演唱融为一体，互为补充，动作简单直接，易学易记。

（三）幼儿歌表演的教育价值

歌表演是幼儿歌唱和舞蹈的综合，它将歌唱活动融于舞蹈之中，让幼儿在歌唱中感受音乐、理解音乐、创编动作，从而使幼儿在情感上获得美的陶冶。它的教育意义体现在以下几方面：一是帮助幼儿感受、理解和表达歌曲的内容与音乐的形象，提高幼儿对舞蹈动作的记忆力、想象力和表现力；二是培养幼儿动作与音乐表演的和谐一致，增强幼儿舞蹈动作的协调性与节奏感；三是幼儿歌表演可以提高审美能力，丰富幼儿情感，使其形成良好的心理素质，是幼儿创造力的萌发剂。

四、项目的技能点

（一）创编歌表演常用表现手法

1. 重复

重复法也称再现法，就是将舞蹈中已出现的动作进行再次展现。在歌表演中运用重复的方法是最简单而又最重要的方法之一，既可以突出歌表演的主题形象，又可以使歌表演整体动作规整，便于幼儿记忆。运用重复法可以灵活多样：一是主题动作根据歌词内容反复出现（完全重复）；二是主题动作根据歌词内容以不同的节奏、空间等形式变化出现（变化重复）；三是歌曲重复的乐句可以用重复的动作；四是开头和结尾可以做首尾呼应的处理（再现）；五是构图、画面的重复。

2. 夸张

夸张就是把舞蹈中的主要动作和情绪等环节夸大突出，使其有更强烈的感染力，塑造出的艺术形象给人的印象更加深刻。幼儿歌表演重在"表演"，因此创编的动作、姿态及表情要生动、夸张，这样才能更具有表演性。在歌表演中运用夸张的方式有多种，如主题形象的夸张、表情和情绪的夸张以及动作的夸张。

3. 对称

对称可以给人以平衡、安定、和谐的美感享受。舞蹈中的对称体现在动作、情感、构图等方面。歌表演作为一种以歌为主、以动作为辅的舞台表演形式，在创编时应更加注重动作、构图、情绪等方面的对称美，这样才能使歌表演更加生动、有感染力。在歌表演中运用对称方式有多种，如动作和队形上的对称、空间（造型）上的对称或对比以及乐段和乐句结构上的对称。

（二）创编歌表演的一般步骤

幼儿歌表演的创编区别于其他类型的幼儿舞蹈，歌表演以唱为主、以跳为辅，因此在进行歌表演创编时应遵循以下步骤。

1. 选择音乐

歌表演创编的首要步骤是选择歌曲。歌曲的选择应包含音乐内容和主题的选择。歌表演创编所选用的歌曲一般要求歌词形象生动，语句较规整，旋律简单，特点明确，篇幅较短，富有童趣。例如，《小青蛙》是一首风格活泼欢快，歌词简短易懂，非常适合用作歌表演活动的音乐。其中，间奏的设计最特别，不但鲜明地将整个乐曲分为小青蛙游戏和小青蛙捉虫两部分，而且提醒幼儿仔细聆听乐曲变化并给其预留出思考接下来即兴创编动作的时间。音乐要富有动感，便于编动作和表演，如《打电话》这首儿歌情节简单，易于幼儿理解和表演。

2. 设计主要形象的动作

歌表演的特点是以唱为主、以跳为辅。在设计动作之前，首先应将歌曲反复唱熟，并根据歌词的主题意义设计能突出主题、动作形象鲜明并具有风格特点的主要形象动作，同时在主要形象动作的基础上再派生新的动作，使整个舞蹈形象既准确又丰满，以求达到歌与舞生动贴切，风格完整统一。在选择设计动作时还应考虑幼儿是否能完成以及是否便于边唱边表演。

3. 根据歌曲结构连接动作组合

根据歌表演以唱为主的特点，在设计动作连接时，无论是队形的变化还是步伐的起伏，动作幅度都不宜过大，否则就会影响歌唱而造成喧宾夺主。同时，舞蹈段落应分明，节奏的强弱要清晰，以平稳为主，同时要体现动作的优美顺畅、连贯统一，形象要生动鲜明，以更加完美地表达歌曲的风格和主题。

幼儿歌表演编配动作的常用方式有以下三种：

第一，根据歌曲的风格特点编配相应的动作。例如，《哇哈哈》是一首维吾尔族的幼儿歌曲。在编配动作时，可将踏蹲步、进退步、点步作为基本舞步，相互穿插。上肢动作可选择拍手、绕腕、搭指、搭肩等，与舞步有机配合来表达幼儿心中的快乐与幸福，使歌、舞在风格上相互统一与协调。按风格编配动作，对歌曲和动作风格的确认是至关重要的，以免出现张冠李戴的错误。

第二，按照歌曲内容所提供的物象和情景编配相应的动作。例如，为歌曲《蝴蝶花》编配动作时，可以抓住蝴蝶和花的形象，看、走、飞、捉的动态，以及喜悦、惊奇、高兴等情绪进行创编；要紧扣歌曲内容所提供的具体事物的形态和动态及隐含其中的情绪情感，使动作既符合事物形象的要求，又能传达与之相随相生的内心情感；动作可重复、对称，呼应中求变化，以免出现动作支离破碎、过于繁杂的现象。

第三，利用旋律的特点编配相应的动作。幼儿歌曲的旋律具有明显的情绪色彩，有欢快的、热情的、坚定的、优美的等，可以从旋律的特点中诱导出与之相匹配的动作。例如，《小燕子》是一首具有单三部曲式结构的幼儿歌曲。第一部分和第三部分优美而舒缓；第二部分轻快、活泼。在选用动作时也要有所对比，第一部分可用轻柔的小碎步、小铃铛步与鸟飞等；第二部分用跳跃的蹦跳步捉虫、跳点步拍翅；第三部分是第一部分的变化再现，动作基本相同，可用步伐的左右横移和自转体现变化再现的艺术效果。以旋律导出动作，一定要

准确地把握歌曲旋律的特点，寻找与旋律情绪色彩一致的动作，使歌与舞在情绪的表现上完全吻合，构成一个协调而完美的整体，给观者以美的享受。

在进行歌表演创编时要注意符合以下几点基本要求：

（1）所选歌曲形象鲜明，富有童趣，有积极的意义。

（2）歌曲情绪欢快、活泼或优美抒情，适宜用动作表现。

（3）动作选择恰当，与音乐形象相符。

（4）组合连接合理，表演顺畅。

（5）与幼儿身心发展水平相符，便于幼儿掌握，受幼儿喜爱。

任务一　创编生活类歌表演

一、任务描述

体验与学习生活类歌表演的特点和创编方法，并运用舞蹈情绪元素等知识技能创编不同年龄班的生活类歌表演。

二、任务目标

1. 能力目标

※能够准确表演和示范生活类歌表演范例《打电话》《郊游》《形状变变变》。

※能够在创编中灵活运用舞蹈情绪元素。

※能够以小组的形式创编不同年龄班的生活类歌表演。

※能够合理地分析、评价创作成果。

2. 知识目标

※了解生活类歌表演的特点。

※了解舞蹈"情绪"元素的概念和含义。

※掌握生活类歌表演创编的步骤。

※掌握科学评价创作成果的方法。

3. 素质目标

※培养学生善于观察生活、挖掘生活元素的职业敏感性。

※通过创编生活类歌表演活动，培养学生管理自我、善于沟通、凝聚团队的素质品质。

三、任务引导

（一）知识点

1. 生活类歌表演的概念

生活类歌表演是以表现幼儿日常生活为主要题材的舞蹈类型。

生活类的题材要从幼儿的实际生活中去发现、寻找和提炼。题材的范畴很广，凡是涉

幼儿生活内容的都可以成为生活类歌表演的题材。例如，对于幼儿都喜爱的角色游戏"娃娃家"，教师就可以抓住幼儿爱抱娃娃、爱当妈妈的特点，设计"娃娃的娃娃"这一主题，试想一群娃娃抱着娃娃跳舞，那一定乐趣无穷。

2. 认识舞蹈元素——情绪

舞蹈"情绪"是由舞蹈的全部动作和全身心的动态来体现的，它通过面部的表情、手臂的弧度变化、肢体的摆扭、足部的移动、呼吸统一表达内在的情感。它对揭示人物的内在心理活动、表现多种情绪的变化具有重要作用。只具有形体动作的舞蹈，就如同一个没有血肉的空骨架，唯有将表情融入其中，才能使之成为鲜活的有血有肉的艺术形象。身体不同部位情绪表达的方式有以下几种：

（1）面部表情，即情绪在面部肌肉上的表现，如开心时"眉开眼笑"，伤心时"愁眉苦脸"，受惊时"目瞪口呆"，愤恨时"横眉冷对"等。

（2）身段表情，通过肢体动作表达出来的不同情绪，如快乐时"趾高气扬"，悲伤时"垂头丧气"，愤怒时"全身发抖"等。

（3）头部表情，如点头表示认可与同意，摇头表示反对与不同意。

（4）手势表情，如握手表示友好和欢迎、拍手表示同意、摇手表示再见等。

（二）技能点

1. 歌表演中幼儿常见"情绪"的训练

（1）"喜""怒"的情绪训练。

（2）"期盼""失望"的情绪训练。

（3）"胆大""害怕"的情绪训练。

在"情绪"训练中，教师要给学生创设一定的情境，帮助学生进入情绪，也可让学生自己创设情境，这样情绪的表演才会真实、有感染力，同时还要注意运用夸张的手法，突出情绪的起伏变化。

2. 创编生活类歌表演的一般步骤

（1）选择歌曲。创编生活类歌表演首先要选择生活类题材的歌曲，如表现劳动、运动、讲卫生、交际等方面的题材均可，同时要符合幼儿的认知程度，歌词要通俗易懂，易于孩子理解，旋律上要悦耳动听，易于歌唱。

（2）根据歌曲创编动作。动作的创编主要是根据歌词的内容设计与之相匹配的形象动作。但需要注意以下几点：一是主题动作要突出，引导学生仔细观察、模仿生活当中的场景或事物；二是动作要多重复（变化重复），不易过碎、过杂乱，一般一个乐句一两个动作即可；三是合理地运用对称、重复等手法，使整体动作规整有序，便于边歌边舞。

（3）适当增添构图、情节表演等环节。为了突出歌表演的"表演性"，在大致的框架动作编好后，可以加入适当的构图、情境或领舞等环节，使表演画面更加丰满、有趣，富有表现力。

(三) 典型案例

【案例 2-1】

<h1 style="text-align:center">郊游</h1>
<p style="text-align:center">(小班生活类歌表演)</p>

 动作说明

A 段:

1~2 小节: 娃娃步, 一拍一动 (图 2-1)。

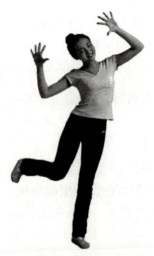

图 2-1 娃娃步

3~4 小节: 下肢不动, 经上弧线先伸左手再伸右手。

5~8 小节: 重复 1~4 小节动作。

B 段:

9~10 小节: 双臂在头上左右摆动, 配合下肢移动重心, 两拍一动, 做两次。

11~12 小节: 双手在胸前做小波浪动作, 以示温柔的和风, 下肢依旧左右移动重心。

13~14 小节: 双分手到旁按手位, 同时小碎步移动, 两人结组。

A′段:

15~16 小节: 重复 1~2 小节的动作。

17~18 小节: 两人经半蹲面对面拉手。

19~20 小节: 重复 1~2 小节动作。

21~22 小节: 两人拉手顺时针转一圈, 面向 1 点。

23～24 小节：双分手，小碎步集合摆造型结束。

 案例分析

（1）题材。这是一个生活类的歌表演，主题是幼儿非常感兴趣的郊游，这与幼儿生活结合得十分紧密。

（2）音乐。音乐是三段体（ABA′）结构，A 段欢快活泼，主要表现孩子们要去郊游的喜悦心情；B 段优美抒情，主要抒发对祖国河山的赞美之情；A′段为主题再现。

（3）动作。动作基本是根据歌词创编的，A 段比较注重步伐上动静相结合的手法，B 段音乐舒缓，用左右移动重心来体现。

（4）学习建议。这一活动和幼儿生活联系紧密，因此，在活动中应充分体现幼儿的主体性。教师不是一味带领的"教授"的角色。通过创设情景，让幼儿自由表演，如在"走、走、走走走"时，可以让幼儿用自己喜欢的走的动作来发挥幼儿的主观能动性。

【案例 2–2】

打电话
（中班生活类歌表演）

 动作说明

前奏：摆出不同的打电话造型，手型"六"（模仿拿电话的状态），最后四拍，右手高举电话，左手叉腰；小碎步调整位置。

1～4 小节：双手上举摆臂两次，娃娃步跳跃两次，手型保持"六"的姿势（图 2–2）。

5～6 小节：左手叉腰，右手放右耳旁做听电话状，蹦跳步三次（图 2–3）。

图 2–2　娃娃步打电话动作　　　　图 2–3　蹦跳步打电话动作

7~8小节：左手叉腰，俯身前探，右臂前伸，脚下大八字（图2-4）。

9~10小节：右臂从7点方向向3点方向画一个立圆，再放至左耳旁，做接电话状，脚下正部位，顶胯，上身后仰（图2-5）。

图2-4 身体前探打电话动作　　　　图2-5 身体后仰打电话动作

11~12小节：双手上举摆臂两次，手型保持"六"的姿势，原地摆胯。

 案例分析

（1）题材。这是一个生活类的歌表演，现代化的生活使幼儿对打电话并不陌生，因此随着乐曲和其他幼儿一起打电话的游戏，必能引起幼儿的学习兴趣。本案例适合中班幼儿表演。

（2）音乐。这是一首活泼有趣的幼儿歌曲，情节简单，易于幼儿理解和表演。

（3）动作。在动作设计中，采用娃娃步以及蹦跳步动作，非常契合幼儿活泼好动的天性，同时这又是教学难点，应该让幼儿通过反复练习，逐步掌握。

（4）学习建议。对这些有情节的歌表演，教师可以打破常规的教学形式，不拘泥于让幼儿坐着或站在整齐的队形中进行教学，可以创设不同的情景，如"打电话"可以让幼儿两两结组，散点分布在教室内，启发幼儿做出不同的造型，让幼儿更好地融入歌曲。

【案例2-3】

<div align="center">

形状变变变

（大班生活类歌表演）

</div>

动作说明

第一遍音乐：

第 1 小节：右臂先起，双臂体前做抱球状，正步位屈膝四次（图 2-6）。

第 2 小节：保持第 1 小节动作姿态，加摆头和摆胯各四次。

第 3 小节：右起自转一圈，脚下节奏为 × × | ×× × |（图 2-7）。

第 4 小节：反方向自转一圈。

图 2-6　圆娃娃动作　　　　　　图 2-7　圆娃娃转圈动作

第二遍音乐：

第 1 小节：右臂先起，双臂上举，指尖相对成三角形状，正步位屈膝四次（图 2-8）。

第 2 小节：保持第 1 小节动作姿态，加摆头摆胯各四次。

第 3 小节：蹦跳步向前五次，脚下节奏为 × × | ×× × |。

第 4 小节：蹦跳步向后五次。

第三遍音乐：

第 1 小节：右臂先起，大臂回折 90°上举成方形，二位屈膝四次（图 2-9）。

图 2-8　三角娃娃动作　　　　　　图 2-9　方娃娃动作

第2小节：保持第1小节动作姿态，加摆头四次。

第3小节：从1点方向经过7点方向、5点方向、3点方向，跳转一周，脚下节奏为× × | × × × |。

第4小节：反方向跳转一圈。

第5小节：双臂体前做抱球状，左起自转一圈，脚下节奏为× × | × × × |。

第6小节：双臂上举成方形，右起跳转一圈，脚下节奏为× × | × × × |。

第7小节：双臂上举指尖相对成三角形状，原地蹦跳步五次，脚下节奏为× × | × × × |。

第8小节：幼儿即兴创编结束动作，要求用身体做出不同样式的圆、三角形以及方形。

 案例分析

（1）题材。这是一个综合性较强的歌表演，既要用身体表现三种不同的形状，认识教室的不同方位，还要掌握× × | × × × |的节奏特点。

（2）音乐。这是一首充满童趣的幼儿歌曲，歌曲分三个段落表现三种形状的娃娃，乐段乐句结构完全相同，易于幼儿记忆。

（3）动作。动作设计新意不多，但在动作节奏上编者着重强调× × | × × × |的节奏型，提高幼儿对音乐节奏的感受力。另外，动作中涉及一些方位的变化，帮助幼儿建立有序的活动空间感。

（4）学习建议。歌表演的教育价值不单单是教会幼儿吟唱几首简单的儿歌，它是借助歌表演的教学形式，帮助幼儿建立良好的乐感，促进幼儿身心的有益发展。因此，在最初的备课阶段，教学思路应该放宽些，教学设计要体现综合性，涵盖面较广是幼儿教育事业逐步发展的一大需求。

四、任务实施

项目二		创编歌表演	总学时	14
任务一		创编生活类歌表演	学时	4
教学目标	知识目标	1. 了解生活类歌表演的概念及特点 2. 了解舞蹈"情绪"元素的概念和含义 3. 掌握创编生活类歌表演的一般步骤和方法 4. 掌握科学评价、分析创作成果的方法		
	能力目标	1. 能够准确表演和示范生活类歌表演范例《打电话》《郊游》《形状变变变》 2. 能够在创编中灵活运用舞蹈"情绪"元素 3. 能够利用教学资源搜集、整理、归纳相关资料 4. 能够创编不同年龄班的生活类歌表演 5. 能够解决在任务实施过程中出现的一般问题 6. 能够小组合作学习、自我纠正动作 7. 能够合理地分析、评价自己及他人的创作成果		
	情态目标	1. 培养学生善于观察生活、挖掘生活元素的职业敏感性 2. 通过创编生活类歌表演活动，培养学生管理自我、善于沟通、凝聚团队的素质品质		

续表

教学情境	舞蹈实训室
教具材料	音响、鼓
教学流程	
任务描述	运用教学资源搜集、整理、归纳生活类歌表演的基本知识；学跳《打电话》《郊游》《形状变变变》三个范例；参照生活类歌表演的创编步骤，分成三大组创编不同年龄班的生活类歌表演；在任务实施过程中自主解决资料搜集问题、自我纠正动作的问题以及合乐、表演等问题
任务实施	向学生下达学习任务书，明确学习任务、学习要求、学习过程和评价标准 一、资料收集 根据任务导向，学生需要收集下列三个方面资料： 1. 生活类歌表演的相关理论知识 2. 创编生活类歌表演所需题材和音乐 3. 制作生活类歌表演所需的道具 二、问题讨论（任务的知识点和技能点） 1. 学生自学相关材料，并以小组形式围绕下列问题展开讨论 （1）《打电话》《郊游》《形状变变变》范例分析 （2）范例与之前学过的幼儿律动有何异同 （3）生活类歌表演有哪些题材 （4）舞蹈"情绪"元素的含义是什么？创编中如何运用 （5）创编生活类歌表演的一般步骤是什么 2. 教师进行总结 三、制订计划 各组每个同学根据学习任务、学习要求在教师的指导下制订"创编生活类歌表演"的学习计划 四、做出决策 各组同学先将每个人的计划进行比较，然后综合出一份最佳方案，并将其作为小组工作计划，教师再对各组的工作计划进行讲评，然后付诸实施 五、实施计划 学生根据工作任务的实施方案进行具体操作，教师扮演师傅的角色起示范、引导和监督的作用 六、检查控制 学生对自己的整个学习过程进行自我检查和控制，并及时修正，教师对学生的整个练习过程进行监督和检查 七、任务评价 1. 学生逐组进行成果展示 2. 采用学生自评、小组互评和教师定评的方法进行评分 3. 教师总结、突破重点和难点 八、反馈 任务考评结束后，教师对完成的任务进行总结，指出过程中存在的问题，提出改进意见，并要求学生写出工作小结，针对存在的问题制定改进措施
布置作业	1. 继续练习生活类歌表演范例 2. 依据点评修改完善创编作品

五、拓展练习

爱我你就抱抱我
（小班生活类歌表演）

 动作说明

1~2小节：1、2拍向斜下方摊开右手，3、4拍反面动作；5、6拍右手抱肩，7、8拍反面动作。

3~4小节：胸前摆手摇头，脚下小碎步。

5~8小节：重复1~4小节动作。

第9小节：曲臂，双手指尖扶住自己的胸口。

第10小节："陪陪我"双手上位招手，做呼唤状（图2-10）。

11~16小节：动作结构与9~10小节相同。唱"亲亲我"时，做手心向里放嘴前拍打的动作，示意"爸爸妈妈亲亲我"（图2-11）；唱"夸夸我"时，双手大拇指竖起，其他四指自然收回，直臂伸于前平位；唱"抱抱我"时，小臂胸前折回，放于肩前，做拥抱状（图2-12）。

注：脚下可配合"颤膝""小碎步"等步伐。

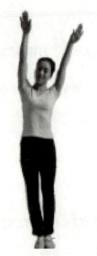 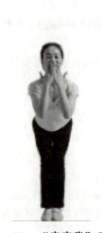

图2-10 "陪陪我"动作　　图2-11 "亲亲我"动作　　图2-12 "抱抱我"动作

小娃娃跌倒啦
（中班生活类歌表演）

📝 **动作说明**

1~2 小节：娃娃步原地走，表情可爱。
3~4 小节：摔坐在地面上，双手自然扶地（图 2-13）。
5~8 小节：双手扩指在脸部晃动，双腿随意乱蹬，做哭泣状（图 2-14）。
9~10 小节：站起身来，原地小跑步。
11~12 小节：蹲下再站起来，双手做抱起状。
13~16 小节：吸跳步转圈，双臂在肩的位置左右摆动，表示高兴状。

图 2-13　娃娃摔倒动作

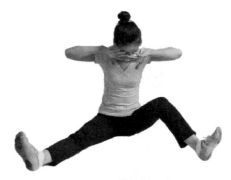

图 2-14　娃娃哭动作

洗手歌
（中班生活类歌表演）

📝 **动作说明**

第 1 小节：小碎步横排上场，双手在胸前搓手（图 2-15），最后一拍停，双脚与肩同宽，双手前平位，双手扩指。第一排先跑，第二排后跑。

第 2 小节：胸前拍手两下，往左转体，腿微蹲，手扩指与肩平，右边一次，左边一次。

第 3 小节：踏步四次，胳膊位于前平位，扩指晃手一拍一动。

第 4 小节：上身往左转，手一前一后旁平位轮指，双腿半蹲。反面同前，两拍一次。

第 5 小节：踏步四次，双手前平位，扩指晃手，一拍一动。

第 6 小节：同第 5 小节的动作。

第 7 小节：手旁平位扩指，脚大八字半，脚尖左右摇动，一拍一次（图 2-16）。

第 8 小节：同第 7 小节的动作。

第 9 小节：身体向左转，手一前一后旁平位轮指，双腿半蹲一次。反面一次，两拍一动。

第 10 小节：同第 9 小节。

11～14 小节：重复 7～10 小节的动作。

结束句：

15～16 小节：同第 1 小节的动作，小碎步跑到位置，最后一拍结束造型，双手前平位扩指打开与肩同宽（图 2-17）。

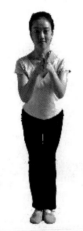

图 2-15　胸前搓手动作　　图 2-16　扩指左右晃动动作　　图 2-17　结束动作

葫芦娃
（大班生活类歌表演）

 动作说明

1～2 小节：双手旁斜下位握拳，双脚与肩同宽（图 2-18），小碎步散开。

3～4 小节：大臂与小臂向上呈 90°夹角摆在身体两侧，两拍向右转，两拍向左转，四拍手保持，身体面向 1 点方向，跳一次落地扭屁股（图 2-19）。

图 2-18　葫芦娃动作（1）　　　图 2-19　葫芦娃动作（2）

5~6 小节：重复 3~4 小节的动作。

7~8 小节：脚下小碎步，双手经过胸前交叉由里向外打开到旁按手位。

9~10 小节：四拍脚下小碎步，身体向前倾，双手握拳伸直于胸前，双手从上往下摆动。后四拍双手旁斜下位握拳，双脚打开与肩同宽，脚下小碎步。

11~12 小节：同 9~10 小节的动作。

13~14 小节：同 7~8 小节的动作。

15~16 小节：同 1~2 小节的动作。

17~18 小节：四拍双手由下到上，打开旁平位；四拍脚下向右弓步，双手造型。

粉刷匠
（大班生活类歌表演）

 动作说明

1~2 小节：双手扶向自己的心窝，左右交替摆动，两拍一动；下肢配合弯曲。

3~4 小节：双手体前前伸握拳，伸出大拇指，左右微微摇摆，节奏和下肢动作同 1~2 小节。

5~6 小节：双臂屈肘，指尖相对，置于头顶，好似小房子；节奏和下肢动作同 1~2 小节。

7~8 小节：双臂体前自上而下波浪碎摆手，脚下小碎步自转一周。

9~10 小节：双臂向左斜方上下抹动，好似刷房子，一拍一动；双脚开立，重心左移

（图2-20）。

11~12小节：做9~10小节的对称动作。

13~14小节：双手食指指向自己的小鼻子，上身前倾，下肢半蹲，原地小碎步（图2-21）。

15~16小节：双臂体前自上而下波浪碎摆手，脚下小碎步自转一周，最后一拍亮相。

图2-20 刷房子动作

图2-21 指鼻尖动作

任务二 创编动植物类歌表演

一、任务描述

体验与学习动植物类歌表演的特点和创编方法，并能运用舞蹈"关系"元素等知识技能创编不同年龄班的动植物类歌表演。

二、任务目标

1. 能力目标

※能够准确表演和示范动植物类歌表演范例《哈巴狗》《小青蛙》《我是一朵小花》。
※能够在创编中灵活运用舞蹈"关系"元素。
※能够以小组的形式创编不同年龄班的动植物类歌表演。
※能够合理地分析、评价创作成果。

2. 知识目标

※了解动植物类歌表演的特点。
※了解舞蹈"关系"元素的含义和运用方法。

※掌握动植物类歌表演创编的步骤。
※掌握科学评价创作成果的方法。

3. **素质目标**

※培养学生善于发现、敢于竞争、勇于创新的职业素质。
※使学生能够进入孩子的世界，找寻童真童趣，提高职业意识。

三、任务引导

（一）知识点

1. 动植物类歌表演的概念

动植物类歌表演是指以花、鸟、鱼、虫、小草、树木等为主要内容的歌表演。这类歌表演最大的特点是幼儿对非常感兴趣的自然界的动植物的外形和特征进行观察、发现，并用夸张、拟人的手法表现出来，如花儿姐姐、柳树姑娘、小熊哥哥、水牛伯伯等。

2. 认识舞蹈元素——关系

舞蹈中包含不同的关系类型，经常用于描述关系的词语有靠近、远离、并排、前后、环绕和分散等。这一舞蹈元素包含三个部分：一是个人的不同身体部位之间的关系。例如，让头部靠近膝盖，摆出毛毛虫蜷缩起来的造型。二是个人与搭档、团队的空间和时间关系。例如，可以按照彼此之间的空间关系移动，如肩并肩、面对面、背对背等；也可以按照彼此之间的时间关系移动，如模仿、回声、连接、对立、分散和靠拢等。三是个人与道具、设备及舞蹈环境的关系。例如，孩子们手持彩带围成一个圈，可以在彩带圈的内侧、外侧及周围移动，也可以向其靠拢或分散。

（二）技能点

1. "关系"元素的基本训练

（1）镜像练习：学生面对面，跟随者要与领舞者在同一时间表演同样的动作，就好像照镜子一样。

（2）号召与回应练习：类似二人间的对话。一人或一组先做一个动作，即"号召"，然后另一人或另一组做出反应动作，即"回应"，回应动作可以相同也可以不同。

（3）对立练习：一人或一组表现与搭档或另一组相反的动作，如高低、大小、伸展与蜷缩、快慢等。

（4）支撑练习：依靠他人摆出造型，或将某人举起摆出造型。

2. 创编动植物类歌表演的一般步骤

（1）选择歌曲。目前，网络上儿童歌曲非常繁杂，动植物类题材的儿童歌曲也很多，在选择时主要从歌曲的旋律和配器上考虑，尽量选择旋律清晰、节奏鲜明、段落规整、歌词押韵的歌曲，歌词的内容要易于用动作表现。

（2）根据歌曲创编动作。动植物类歌表演动作的创编方法同生活类歌表演大致相同，动作不要过多，主题形象动作确定后，利用空间、关系等元素以及对称、重复的技法根据歌

词组织动作。

（3）设计队形变换或情境。要达到表演的效果，创编动植物类歌表演还要设计适当的队形，使画面更丰富，间奏时还可以设计些故事情节，增添趣味性。

(三) 典型案例

【案例 2-4】

哈巴狗
（小班动物类歌表演）

 动作说明

第一遍音乐：

1~2 小节：两手放头两侧做耳朵状（图 2-22），两脚并拢站立，头随身体左右摆动。

3~4 小节：双手手腕放松，手掌下垂至胸前不动（图 2-23），屈膝两次。

5~6 小节：食指和拇指指尖相对成圆形，其余三指自然伸长，放置眼睛上转动四次，同时屈膝两次。

7~8 小节：屈膝微蹲，双手向前做抓肉骨头状，然后放到嘴边做啃骨头动作（图 2-24）。

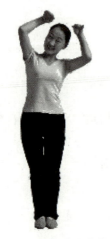 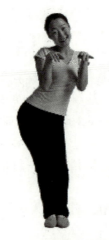

图 2-22 哈巴狗耳朵的动作　　图 2-23 哈巴狗爪子的动作　　图 2-24 哈巴狗啃骨头的动作

第二遍音乐：

1~4 小节：同第一段动作。

5~6 小节：旁按手位，上身前倾，撅起屁股，摆动。

7~8小节：双手放胸前，手腕松弛似狗爪，点头两次，屈膝两次。

 案例分析

（1）题材。这是一个小班动物类歌表演，表现了哈巴狗憨态可掬的形象特征。

（2）音乐。音乐是幼儿非常熟悉的一首儿歌，简短直白，易于小班幼儿理解和歌唱。

（3）动作。依据歌词内容以形象模仿动作为主。因为是小班幼儿，所以下肢动作只配合了颤膝。

（4）学习建议。小班幼儿大都喜欢小动物，这首歌形象地表现出哈巴狗的特点，幼儿运用边唱边跳的方式学习，更有利于培养其节奏感和模仿能力。

【案例2-5】

小青蛙
（中班动物类歌表演）

 动作说明

前奏：在池塘中找空地方和朋友面对面。

1~2小节：双手五指分开置于脸颊两旁做青蛙状（图2-25），与朋友面对面学青蛙蹦跳两次。

3~4小节：双手做划水动作，小碎步游泳。

5~8小节：重复1~4小节的动作。

间奏：和朋友手拉手转一圈，面向1点方向。

9~10小节：双手做青蛙状蹦跳一次，双手扶地蹦跳一次。

11~12小节：重复9~10小节的动作。

13~16小节：东边看看，西边看看，模拟找害虫，共四次（图2-26）。

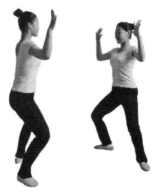 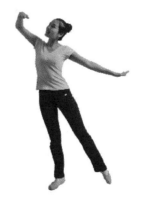

图2-25 青蛙面对面的动作　　　　图2-26 青蛙"看看"的动作

 案例分析

（1）题材。这是一个模仿动物类的歌表演，幼儿根据教师为其创设的"池塘"，将自己变成一只小青蛙，随着音乐用歌声、动作、表情表现小青蛙在池塘游戏以及捕捉害虫的情景。本案例适合中班幼儿表演。

（2）音乐。歌曲风格活泼欢快，歌词简短易懂，非常适合用作歌表演活动的音乐。其中间奏的设计最特别，不但鲜明地将整个乐曲分为小青蛙游戏和小青蛙捉虫两部分，而且提醒幼儿仔细聆听乐曲变化，并给幼儿预留出思考接下来即兴创编动作的时间。

（3）动作。歌表演以歌为主、以舞为辅，所以动作通常都较为简单，教师可以自己设计，也可以启发幼儿自主创编。本案例前半部分是教师负责教授设计好的小青蛙形象动作，后半部分幼儿在教师的启发下自主创编小青蛙捉虫的动作。这样可以更好地使幼儿的模仿、思考、观察以及创造能力得以发展提高。

（4）学习建议。在教授歌表演时，不要急于求成，一个课时完成教学任务是不可能的，往往需要几个课时才能把一个歌表演教授完成。首先，要使幼儿学会演唱教学曲目，这里面就包括多个步骤，如幼儿听录音、教师范唱、幼儿逐句模唱。其次，幼儿熟悉歌曲后，教师可以加入一些简单动作，帮助幼儿理解和记忆歌词。最后，可以加入简单的队形变化或在游戏中进行歌表演，逐步使幼儿对新歌达到熟练和完善的程度。教学需要循序渐进，遵循某种规律，切勿操之过急。

【案例2-6】

<p align="center">**我是一朵小花**</p>
<p align="center">（大班植物类歌表演）</p>

 动作说明

道具说明：双手持手掌大小的彩色纸花。

1~2小节：前两拍，向1点钟方向蹦跳（单起单落），同时双手托腮（图2-27）。

3~4小节：舞姿不动，摆头两次。

5~6小节：前两拍，先向左移动一步，变为左踏步，同时上肢从上双分手至旁按手位，后两拍摆头。

7~8小节：动作为5~6小节的反面动作。

9~12小节：前四拍，右踵趾步，同时右弯腰，双臂在头上方合拢（图2-28）；后四拍，左踵趾步，同时左弯腰，双臂托住脸颊，似小花状。

13~16小节：单腿跪地，双臂头上方左右摆动，一拍一动，第7、8拍时站立起来。

17~20小节：双手旁按手位，小碎步，碎摆头，好似沐浴阳光，最后一拍舞姿亮相为正步位半蹲，双手托脸颊，上身前倾，后背伸直。

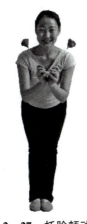 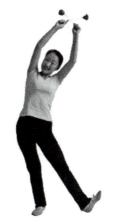

图 2-27 托脸颊动作　　　　　图 2-28 手臂合拢动作

 案例分析

（1）题材。这是一个以"小花"为题材的植物类歌表演。歌曲用拟人的手法，将祖国的少年儿童比作"小花"，表现了"小花"在祖国的阳光下快乐的、天真地成长。

（2）音乐。这首歌曲节奏欢快、旋律动听，切分和附点的节奏使歌曲富有律动感。

（3）动作。动作中通过运用纸花这一道具，生动地表现了舞蹈主题。"高举小花""手捧小花""小花托脸颊""摆动小花"等动作，运用了人和道具这一关系元素，将人和花融为一体，下肢动作多以蹦跳为主，配合踵趾步等动作，突出舞蹈的欢快活泼。

（4）学习建议。大班幼儿的歌表演可以适当加入一些舞步和姿态，如蹦跳步、吸跳步自转、踵趾步等，这些动作符合大班幼儿的身体条件，可以训练大班幼儿动作协调、优美，以及提高音乐表现力。

四、任务实施

项目二		创编歌表演	总学时	14
任务二		创编动植物类歌表演	学时	4
教学目标	知识目标	1. 动植物类歌表演的概念及特点 2. 掌握舞蹈"关系"元素的概念和含义 3. 掌握创编动植物类歌表演的一般步骤和方法 4. 掌握科学评价、分析创作成果的方法		
	能力目标	1. 能够准确表演和示范动植物类歌表演范例《哈巴狗》《小青蛙》《我是一朵小花》 2. 能够在创编中灵活运用舞蹈关系元素 3. 能够利用教学资源搜集、整理、归纳相关资料 4. 能够创编不同年龄班的动植物类歌表演 5. 能够解决在任务实施过程中出现的一般问题 6. 能够小组合作学习、自我纠正动作 7. 能够合理地分析、评价自己及他人的创作成果		
	情态目标	1. 培养学生善于发现、敢于竞争、勇于创新的职业素质 2. 培养学生能够进入孩子的世界，找寻童真、童趣，提高职业意识		

续表

教学情境	舞蹈实训室
教具材料	音响、鼓

教学流程	
任务描述	运用教学资源搜集、整理、归纳动植物类歌表演的基本知识；学跳《哈巴狗》《小青蛙》《我是一朵小花》三个范例；参照动植物类歌表演的创编步骤，分成三大组创编不同年龄班的动植物类歌表演；在任务实施过程中自主解决资料搜集问题、自我纠正动作的问题以及合乐、表演等问题
任务实施	向学生下达学习任务书，明确学习任务、学习要求、学习过程和评价标准 一、资料收集 根据任务导向，学生需要收集下列3个方面资料 1. 动植物类歌表演的相关理论知识 2. 创编动植物类歌表演所需题材和音乐 3. 制作创编动植物类歌表演所需的道具 二、问题讨论（任务的知识点和技能点） 1. 学生自学相关材料，并以小组形式围绕下列问题展开讨论 　（1）《哈巴狗》《小青蛙》《我是一朵小花》范例分析 　（2）舞蹈范例与之前学过的生活类歌表演有何异同 　（3）动植物类的歌表演都有哪些题材 　（4）舞蹈"关系"元素的含义是什么？创编中如何运用 　（5）创编动植物类歌表演的一般步骤是什么 2. 教师进行总结 三、制订计划 各组每个同学根据学习任务、学习要求在教师的指导下制订"创编动植物类歌表演"的学习计划 四、做出决策 各组同学先将每个人的计划进行比较，然后综合出一份最佳方案，并将其作为小组工作计划，教师再对各组的工作计划进行讲评，然后付诸实施 五、实施计划 学生根据工作任务的实施方案进行具体操作，教师扮演师傅的角色起示范、引导和监督的作用 六、检查控制 学生对自己的整个学习过程进行自我检查和控制，并及时修正，教师对学生的整个"练习"过程进行监督和检查 七、任务评价 1. 学生逐组进行成果展示 2. 采用学生自评、小组互评和教师定评进行评分 3. 教师总结、突破重难点 八、反馈 任务考评结束后，教师对完成的任务进行总结，指出过程中存在的问题和改进意见，并要求学生写出工作小结，针对存在的问题制定改进措施
布置作业	1. 继续练习动植物类歌表演范例 2. 依据点评修改完善创编作品

五、拓展练习

蝴蝶
（小班动物歌表演）

 动作说明

（1~2）小节：双手体旁大波浪，脚下原地小碎步，模拟蝴蝶飞舞。

（3~4）小节：前四拍，左手扶头，右手旁按手位，腿部配合半蹲。后四拍，身体直立，回到旁按手位。

（5~8）小节：两人合作，一人扮演"小花"半蹲，双手托腮，另一人扮演蝴蝶，大波浪围着"小花"飞转一周，其间两人眼神要相互交流。最后一拍，两人一组摆造型（图2-29）。

图2-29 《蝴蝶》结束造型

小小猪
（中班动物类歌表演）

> **动作说明**

准备拍：脚大八字位，身体25°前倾。胳膊前平位，扩指手心相对。

1~2小节：前踢步（左右左）胳膊和头上下随动（图2-30）。

3~4小节：身体直立，双手扩指放到肚子上，屈膝，两拍一动，做两次（图2-31）。

5~6小节：胳膊上举，大臂与小臂形成90°，上下拍动，脚下娃娃步（左右左），一拍一动。

7~8小节：胳膊伸直拍打大腿时屈膝，两拍一动。

9~10小节：手叉腰，脚下（左右左右），一拍一动。

11~12小节：面对2点方向、8点方向，屈膝，扭屁股。

13~14小节：手叉腰，脚下左右两次娃娃步，一拍一动。

15~16小节：腿直立，上身前倾，手做缠绕两次，一拍一动，两人相对从头重复一遍动作，最后摆小猪造型。

图 2-30　小猪走的动作　　　　图 2-31　小猪拍肚子的动作

大树妈妈
（中班植物类歌表演）

准备动作

小鸟：双膝跪地，上身弯腰，双手趴地。

大树：正步位站立，双臂展开，小臂与大臂呈90°直角。

前奏：小鸟做上身直立，手部旁按手位，大树保持准备动作不动。

第一遍音乐：

1~4小节：小鸟双手中位摆臂由肩部到头部，双手翻腕向上托起，大树同上。

5~8小节：小鸟上身往右上方倾斜，右手做听音状，左手旁按手位，四拍一次，反方向相同。大树上身向右倾斜，左脚踮起，双手呈喇叭状，四拍一次，反方向相同（图2-32）。

图 2-32 听、说动作

9~12 小节：小鸟胸前小波浪，两拍一次。大树手拉手，身体左右摇晃，身往右摇再往左摇，两拍一次。

13~16 小节：小鸟双盖手双手趴地。大树双手呈遮盖状，右手轻轻上下拍动间奏与前奏动作相同。

第二遍音乐：

1~4 小节：重复第一段 1~4 小节。

5~8 小节：小鸟双手旁按手位，身体往右上方抬起，头向左看大树，反方向相同。大树双手胸前小波浪，左右摆动看向小鸟。

9~12 小节：小鸟和大树动作重复第一段 5~6 小节动作，先右后左。小鸟双手从上位一直向下扩指抖手。大树同上。

13~16 小节：小鸟由双跪坐站立起来，右脚先起。大树旁按手移动重心左右摇摆。

结束：小鸟碎步向 4 点方向，曲膝拥抱大树。大树双手由旁按手位对腕向上撑起护住小鸟（图 2-33）。

图 2-33 保护动作

小猫跑跑
（大班动物类歌表演）

 动作说明

前奏：准备舞姿为旁按手，正步位站立，随音乐左右摆头。

1~2小节：手臂屈肘置于腰间，上身前倾，脚下原地小跑步。

3~4小节："喵喵喵"时下肢脆蹲，双手扩指在脸颊，模仿小猫捋胡须三次（图2-34）。

5~8小节：动作同1~4小节。

9~10小节小跑步自转一周，上身动作同1~2小节。

11~12小节：动作同1~4小节。

13~14小节：前两拍正步位全蹲，双手摸地面，后两拍直立，上身后仰腆肚子，双手前伸，手心向上。

15~16小节："瞧瞧瞧"时身体前后仰合，手心手背交替翻动，共三次。

17~18小节：旁按手位，身体左右移动重心，眼睛左右张望。

19~20小节：动作同1~4小节。

21~22小节：双手前伸碎摆头，上身前倾，脚下原地小碎步。

23~24小节：前两拍原地跺脚、甩手，做生气状（图2-35）；后两拍双手食指指脸颊。

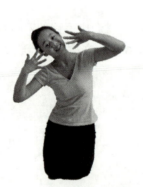 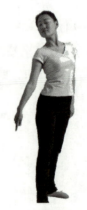

图2-34 小猫捋胡须的动作　　图2-35 小猫生气的动作

任务三　创编自然类歌表演

一、任务描述

体验与学习自然类歌表演的特点和创编方法，了解即兴创作及其训练意义。能够运用创造力、观点与资源以创新的方式创编不同年龄班的自然类歌表演，借此来表达自己的情感或想法。

二、任务目标

1. 能力目标

※能够准确表演和示范自然类歌表演范例《新四季歌》《月亮婆婆喜欢我》《我和星星打电话》。
※能够根据任务指令自行决定选用什么动作，以及如何表现动作。
※能够以小组的形式创编不同年龄班的自然类歌表演。
※能够合理地分析、评价创作成果。

2. 知识目标

※了解自然类歌表演的特点。
※了解即兴创作及其训练意义。
※掌握自然类歌表演创编的一般步骤。
※掌握科学评价创作成果的方法。

3. 素质目标

※拓展学生思维，培养学生运用更自由、更创造性的思维创编舞蹈。
※能够积极主动地协调、配合组内成员完成任务，具有责任意识。

三、任务引导

（一）知识点

1. 自然类歌表演的概念

自然类歌表演是指以自然现象为主要舞蹈题材的幼儿歌表演舞蹈。自然方面的题材有太阳、月亮、星星、风、雨、雷、电等。这类题材最大的特点是借助幼儿对大自然的好奇与幻想，为幼儿心理增添许多神秘的色彩，常用夸张、拟人的手法将自然景象表现为典型的人物形象，如太阳公公、月亮婆婆、春风姑娘等。

2. 即兴创作及其训练意义

即兴创作一般是指学生根据当时的感受而产生的一种创作行为，是事先不必做酝酿及准备的临时创作。即兴创作经常与即兴表演联系在一起，二者相辅相成。在儿童即兴舞蹈创作中，孩子可以自由地发挥想象，解放思想和身体，积极地进行尝试，通过自创的舞蹈动作表达各自的思想、想法与情感，激发个人内在隐藏的资源。

（二）技能点

1. 即兴创作训练

（1）讨论各种云朵的造型，以及云朵在天空中的运动方式，创作一段符合下列要求的片段：用身体诠释云朵的造型；能用身体摆出几种云朵的造型？摆好云朵造型，在空间中移动身体；尝试前后摇动并转动身体，在天空中飘浮时可以不断变化造型。

（2）讨论面条的形状、特性，创作一段符合下列要求的片段：用身体诠释直线形面条造型；利用直线和曲线线路在空间中移动；直线形面条过渡成曲线面条，在空间中跑动、跳

跃、旋转。

2. 创编自然类歌表演的一般步骤

（1）选择音乐。自然类歌表演歌曲的选择主要是从题材方面入手，山、水、云、大海、风、雨、太阳、星星、月亮等这些内容的歌曲都可以选择。

（2）创编动作。动作的创编除了依据其他类型歌表演的方法外，还可以尝试鼓励学生进行即兴创作，充分发挥学生的主动性，用自己的主观思维支配自己的身体，并表现主题，培养他们的独立个性和自信心。

（3）合理使用道具。这类题材的歌表演由于主题形象不是很具体，如果单用身体诠释其造型则表现力相对较弱，所以可以加入道具以突出主题，如佩戴头饰、用纱巾表现风、用蓝色的绸带表示海浪等。

（三）典型案例

【案例 2-7】

新四季歌
（小班自然类歌表演）

 动作说明

前奏：小朋友手拉手排成两横排，从两边自然地走上场。

第 1 小节：旁点地左右移动身体重心，旁按手做上下提压腕。

第 2 小节：原地小碎步，双手向上直臂抖手，最后一拍双手扶头。

第 3 小节：重复第 1 小节动作一遍。

第 4 小节：手背在额头做擦汗状，左右各一次（图 2-36）。

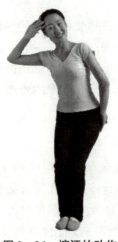

图 2-36 擦汗的动作

第5小节：重复第1小节动作一遍。

第6小节：双手臂上举左右摆臂。

第7小节：重复第1小节动作一遍。

第8小节：原地碎踏步，双手胸前交叉抱身体，表现寒冷的感觉，结束动作。

案例分析

（1）题材。这是一个小班的自然类歌表演，题材的内容是介绍四季以及四季的特点。通过这个歌表演练习，可以让小班的幼儿认识一年中的四季分别是什么时间，四季的天气是如何变化的，每个季节都是什么颜色的，可以穿什么样的衣服。这个内容特别符合小班幼儿的年龄段的认知水平，具有现实教育意义。

（2）音乐。歌曲旋律优美、特色鲜明，歌词内容结构工整、通俗易懂、朗朗上口，特别适合小班幼儿边唱边跳。

（3）动作。动作上除了常用幼儿舞步以外，还结合了日常生活中的舞蹈动作，如"擦汗""寒冷"的动作可以引导幼儿从平时的生活经验中提炼出来，尝试让幼儿自己创编出与组合相匹配的舞蹈动作。这样可以多角度、多层次地训练幼儿的能力。

（4）学习建议。创编时要抓住对歌词内容的表达，可以在教唱歌曲的过程中让幼儿尝试对歌词内容创编动作。

【案例2-8】

月亮婆婆喜欢我
（中班自然类歌表演）

动作说明

准备姿态：跪坐上身，趴下手扶地面。

前奏：起上身，同时手臂从旁开上举弯曲呈月亮（小船）状。

1~4小节：保持舞姿，左右旁弯腰。

5~8小节：双手抖手从上经旁落下来，同时身体趴下，回到准备姿势。

间奏：旁按手站起，手臂从旁开上举弯曲呈月亮（小船）状（图2-37）。

9~10小节：保持舞姿，向左小碎步移动。

11~12小节：手臂不动保持"月亮"状，左右转腰配合半蹲。

13~16小节：做9~12小节反方向动作。

17~20小节：结束造型。

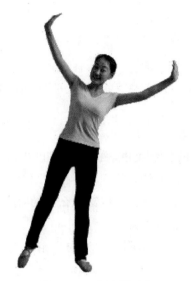

图 2-37　月亮的动作

 案例分析

（1）题材。自然类题材，内容是以月亮为主题，用拟人化的手法把月亮变成了"月亮婆婆"，这样更容易激发中班幼儿的学习兴趣。歌词内容不仅具有趣味性，而且具备一定的科普教育内容，让幼儿在学习舞蹈的同时对科学自然知识也产生兴趣。

（2）音乐。歌曲结构多重复，易于幼儿学唱。

（3）动作。舞蹈动作的选择与歌词内容结合紧密，并突出趣味性。这些动作符合中班幼儿的身体条件，训练使中班幼儿动作协调、优美，同时提高他们的音乐表现力。

（4）学习建议。创编时引导幼儿开发"月亮婆婆"的形象动作，在前奏部分可设计简单的情景进行表演。在乐曲的后半段，通过队形的安排，可以让幼儿以和"月亮婆婆"比赛的形式进行相应的变化，突出寓教于乐和趣味性的特点。

<h2 style="text-align:center">我和星星打电话</h2>
<p style="text-align:center">（大班自然类歌表演）</p>

 动作说明

第一遍音乐：

1～4小节：双手在肩的位置做合拢张开的动作，好似星星眨眼睛，两拍一次，左右摆动；腿部配合屈蹲。

5～6小节：左手旁按手位，右手指向右侧上方，脚下小碎步横向移动（图2-38）。

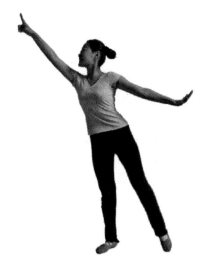

图 2-38 指向星星动作

7~8 小节：做 5~6 小节反面动作。

9~10 小节：双分手碎抖手，小碎步自转一周。

11~12 小节：动作同 5~6 小节，向各自的圆外方向指出。

13~16 小节：动作同 5~6 小节，逆时针顺着圆的方向指出。

17~20 小节：动作同 5~6 小节，向着圆心的方向指出。

第二遍音乐：

1~4 小节：同第一遍。

5~6 小节：小碎步向右移动，双手搭肩旁蹉趾步，好似小朋友背书包。

7~8 小节：小碎步向左移动，双手旁按手位旁蹉趾步。

9~12 小节：小碎步，同时双分手到旁按手位，两人一组面对面。

13~16 小节：两人拉手，前倾后仰好似乘坐飞船和火箭。

17~20 小节：造型结束。

 案例分析

（1）题材。自然类题材，内容富有想象力，特别符合大班幼儿爱幻想、爱问为什么的心理。

（2）音乐。歌曲旋律优美、开头和结束部分律动感较强，中间部分较为抒情，形成曲式的对比。

（3）动作。动作上涉及许多幼儿舞姿和舞步，如单指、双分手、旁按手、小碎步、单腿蹦跳步等。这些动作符合大班幼儿身体条件，可以训练大班幼儿动作协调、优美，以及提高音乐表现力。

（4）学习建议。创编时要抓住音乐旋律、节奏特点，以及歌词的表现内容。碎步、蹦跳等动作都非常符合节奏特点，再设计一些模仿动作即可，如星星眨眼睛、打电话、呼喊等。

四、任务实施

项目二		创编歌表演	总学时	14
任务三		创编自然类歌表演	学时	2
教学目标	知识目标	1. 了解自然类歌表演的特点 2. 了解即兴创作及其训练意义 3. 掌握自然类歌表演创编的一般步骤 4. 掌握科学评价创作成果的方法		
	能力目标	1. 能够准确表演和示范自然类歌表演范例《新四季歌》《月亮婆婆喜欢我》《我和星星打电话》 2. 能够根据任务指令，自行决定选用什么动作，以及如何表现动作 3. 能够利用教学资源搜集、整理、归纳相关资料 4. 能够创编不同年龄班的自然类歌表演 5. 能够解决在任务实施过程中出现的一般问题 6. 能够小组合作学习、自我纠正动作 7. 能够合理地分析、评价自己及他人的创作成果		
	情态目标	1. 开启学生思维，培养学生运用更自由、更具创造性的思维去创编舞蹈 2. 能够积极主动地协调、配合组内成员完成任务，具有责任意识		
教学情境		舞蹈实训室		
教具材料		音响、鼓		
教学流程				
任务描述		运用教学资源搜集、整理、归纳自然类歌表演的基本知识；学跳《新四季歌》《月亮婆婆喜欢我》《我和星星打电话》三个范例；参照自然类歌表演的创编步骤，分成三大组创编不同年龄班的舞蹈；在任务实施过程中自主解决资料搜集问题、自我纠正动作的问题以及合乐、表演等问题		
任务实施		向学生下达学习任务书，明确学习任务、学习要求、学习过程和评价标准 一、资料收集 根据任务导向，学生需要收集下列 3 个方面资料 1. 自然类歌表演的相关理论知识 2. 创编自然类歌表演所需题材和音乐 3. 制作创编自然类歌表演所需道具 二、问题讨论（任务的知识点和技能点） 1. 学生自学相关材料，并以小组形式围绕下列问题展开讨论 （1）《新四季歌》《月亮婆婆喜欢我》《我和星星打电话》范例分析 （2）舞蹈范例与之前学过的歌表演有何异同 （3）自然类的歌表演都有哪些题材 （4）即兴创作的特点和训练意义是什么？如何引导幼儿创意表达 （5）创编自然类歌表演的一般步骤是什么 2. 教师进行总结		

续表

任务实施	三、制订计划 各组每个同学根据学习任务、学习要求在教师的指导下制订"创编自然类歌表演"的学习计划 四、做出决策 各组同学先将每个人的计划进行比较，然后综合出一份最佳方案，并将其作为小组工作计划，教师再对各组的工作计划进行讲评，然后付诸实施 五、实施计划 学生根据工作任务的实施方案进行具体操作，教师扮演师傅的角色起示范、引导和监督的作用 六、检查控制 学生对自己的整个学习过程进行自我检查和控制，并及时修正，教师对学生的整个"练习"过程进行监督和检查 七、任务评价 1. 学生逐组进行成果展示 2. 采用学生自评、小组互评和教师定评进行评分 3. 教师总结，突破重点和难点 八、反馈 任务考评结束后，教师对完成的任务进行总结，指出过程中存在的问题和改进意见，并要求学生写出工作小结，针对存在的问题制定改进措施
布置作业	1. 继续练习自然类歌表演范例 2. 依据点评修改完善创编作品

五、拓展练习

<div style="text-align:center">

小星星

（小班自然类歌表演）

</div>

动作说明

前奏：跪坐，旁按手位准备。

第一遍音乐：

1~2小节：手指肩前捏合张开，表示小星星"眨眼睛"，做四次（图2-39、图2-40）。

3~4小节：双手扩指，左右摆手。

3~4小节：重复1~2小节动作。

5~6小节：左手旁按手位，右手单指2点方向上方；接反面动作。

7~8小节：头上方抖动，表示星星闪耀。

9~12 小节重复（1~4）小节动作。

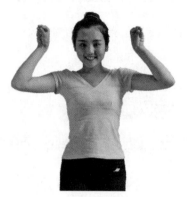 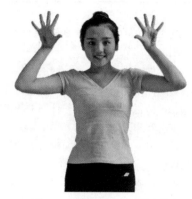

图 2－39　星星眨眼睛动作　　　　　图 2－40　星星眨眼睛动作

第二遍音乐：

站立，上肢动作同第一遍音乐动作；下肢加入摆胯和蹦跳动作。

<p align="center">小雨沙沙
（小班自然类歌表演）</p>

 动作说明

第一遍音乐：

准备：旁按手位跪坐。

1~4 小节：手臂摆动在身体前自上而下做两次。

5~6 小节：双手腕相对，托腮表示"小种子"。

7~8 小节：右手在嘴旁大拇指和四指做开合做四次，左手在体侧旁按手。

9~11 小节：旁按手位，身体向前倾，仰胸碎摆头，模拟小种子喝雨水。

12~14 小节：双分手站立起来，最后一拍双手在头上方模拟"小种子"。

第二遍音乐：

站立，上肢动作同第一遍；下肢可加入小跑步、蹦跳步等步伐。

<p align="center">七色光
（大班自然类歌表演）</p>

动作说明

前奏：右手前平位，左手旁平位，脚下左错步3点方向、7点方向出场（左右交替共八次）最后两次面朝1点方向。

1~4小节：双手在头上指间相对（似房子状），原地屈伸左右摆动四次。

5~8小节：双手转动手腕做双分手落下，脚下配合跑跳步。

9~12小节：双手托住脸颊，似小花状，原地屈伸左右摆动四次。

13~16小节：同5~8小节动作。

17~24小节：两人一组面对面做小碎步接旁蹾步，同时双手大波浪接旁按手，共四组（可以变换方位）。

交替做蹲下再站起来，双手交替地提压手臂四次。

25~32小节：脚下娃娃跳两次接原地扭胯两次，上肢双手扩指，一手屈肘在肩上，另一手旁平位，配合下肢左右交替。

33~40小节：两人一组，一人旁按手位踏步蹲；另一人展翅位并立，交替进行，四拍一换。

结束动作：动作同25~32小节，队形可集中成三角形。结束动作为原地展翅位自转一周接造型。

欢乐的小雪花
（大班自然类歌表演）

沈林根 词
孟　珠 曲

1=E 3/4

风儿把窗开，雪花飞进来，
雪花不回答，要我看窗外，

轻轻落在我身上，多呀多可爱，
小朋友们在锻炼，多呀多愉快，

小雪花呀小雪花，你从哪里来？
我也要到雪中去，锻炼再锻炼。

动作说明

第一遍音乐：

1~2小节：左手背手，右手体前做由上向下的小波浪，第2小节身体前倾，双手向前

推做开窗状。

 3~4 小节：右手伸出食指指向天空，"飞"的时候手向左后方做邀请状。

 5~6 小节：双手胸前交叉扶肩，身体随音乐左右晃动两次。

 7~8 小节：原地小碎步，双手交叉画立圆打开至旁按手，身体前倾左右转脸四次，表情活泼可爱。

 9~10 小节：小碎步自转一圈，双手体后斜下方转动手腕。

 11~12 小节：右脚踵步点地，左手叉腰，右手食指指向太阳穴，呈思考状（图 2-41）。

图 2-41 小雪花思考的动作

第二遍音乐：

 1~2 小节：原地小碎步，双手扩指，手臂向前伸出做摆手。

 3~4 小节：半蹲身体前倾，右手伸出食指指向天空。

 5~6 小节：前后摆臂，脚下原地踏步，双臂平开接左手叉腰，右臂左旁弯腰。

 7~8 小节：原地小碎步，双手交叉画立圆打开至旁按手，身体前倾左右转脸四次，表情活泼可爱。

 9~10 小节：含身低头小跑步向前。

 11~12 小节：重复 5~6 小节动作一遍，结束造型。

任务四 创编民族民间类歌表演

一、任务描述

 体验与学习民族民间类歌表演的特点和创编方法，能运用动作难度升降级的技法将学过的各种民族民间舞动作元素用于创编不同年龄班的民族民间类歌表演。

二、任务目标

1. 能力目标

 ※能够准确表演和示范藏族歌表演范例《两只小象》《亚克西》《小格桑》。

※能够灵活运用动作难度升降级的技法。
※能够运用已有的民族民间舞蹈动作元素创编民族民间类歌表演。
※能够以小组的形式创编不同年龄班的民族民间类歌表演。
※能够合理地分析、评价创作成果。

2. 知识目标

※了解民族民间类歌表演的特点。
※掌握动作难度升降级的基本方法。
※掌握创编民族民间类歌表演的一般步骤。
※掌握科学评价创作成果的方法。

3. 素质目标

※培养学生热爱民族舞蹈文化，具有传承民族文化的意识。
※在学习任务中培养学生关注细节、强化执行、承担责任的职业素质。

三、任务引导

（一）知识点

1. 民族民间类歌表演的概念

民族民间类歌表演是指具有某种民族民间舞蹈风格特点的幼儿歌表演舞蹈。此类歌表演的音乐和动作带有明显的民族风格，可以帮助幼儿们了解和认识我国的少数民族，感受民族艺术文化。

2. 动作难度的升降级处理

动作的适宜度将会直接影响幼儿学习的积极性，在创编动作时要充分考虑幼儿的认知水平及生理条件。一般来说，动作必须是幼儿简单直觉上能做到的。动作转化频率快、繁杂程度高以及动作数量多的动作模型是较难的，这类动作会造成幼儿的认知记忆负荷过重，幼儿只有"死练"才能达到目标，违反了认知规律，幼儿在活动中的自主感和胜任感也会遭到扼杀。反之，如果从认知的角度来讲，学习挑战较少，幼儿会觉得乏味没有意思。因此，创编时要能根据需要对动作做升降级的处理，将动作的难度等级进行排序，对大、中、小不同年龄段幼儿采用不同难度和阶梯变化的动作。

动作难度升降级处理的一般方法如下：

（1）加大或减小模型的规模。模型包含的拍数越多，动作规模越大，难度越高。

（2）加快或减慢动作转换的频率。例如，如果A动作做两次再换B动作做两次，要比A动作做四次再换B动作做四次难度高。

（3）增加或减少动作的数量。在一个模型中，动作的数量越多，难度越大。

（4）提高或降低动作的繁杂程度。动作中身体参与的部位越多，动作难度越高。

（5）生理条件与生活环境对动作难易度的影响，即走、跑、跳难度递增，这与人的生理条件有关。同样是动脖子、翻手腕的动作，新疆维吾尔族幼儿比汉族幼儿学起来容易，这是受生活环境因素的影响。

（二）技能点

1. 提升和降低动作难度的训练

（1）创编一个八拍的藏族舞蹈动作模型，按大、中、小班做动作难度升降级的处理，并说明方法。

（2）创编一个八拍的维吾尔族舞蹈动作模型，按大、中、小班做动作难度升降级的处理，并说明方法。

（3）创编一个八拍的蒙古族舞蹈动作模型，按大、中、小班做动作难度升降级的处理，并说明方法。

2. 创编民族民间类歌表演的一般步骤

（1）选择歌曲。选择民族民间类歌表演的曲目时，同样要选择节奏欢快、简短规整的歌曲，歌曲的内容和旋律要有鲜明的民族特点，多以幼儿喜闻乐见的藏族、蒙古族、傣族、维吾尔族歌舞曲为主。

（2）创编动作。创编民族民间类歌表演时，在动作的选择上除了基本动作和生活动作外，还必须加入具有该民族典型特点的舞蹈动作。例如，蒙古族的勒马手势、压腕动作；维吾尔族的动脖子、绕手腕；藏族的踢踏步；等等。值得注意的是，一定要将民族舞动作元素进行儿童化处理，抓住主要姿态和风格即可，要易于幼儿学习和掌握。

（3）设计队形并加入道具。不同地域的民间舞蹈反映了不同的信仰、历史与生活方式。民族民间舞蹈如同代代相传的故事一般，每个动作和队形都蕴含着历史与遗产。例如，藏族舞蹈就多以自娱性的圆圈舞蹈为主，人们围着圆圈边歌边舞，表达喜悦之情。蒙古族舞蹈可以让幼儿尝试手持筷子或酒盅，通过敲击感受蒙古族人民豪放热情的性格特点。

（三）典型案例

【案例 2-9】

两只小象

（小班傣族歌表演）

常瑞 词
汪玲 曲

1=G 3/4

1 3 5 | 1 | 3 3 3 0 | 1 5 5 | 6 | 2 2 2 0 |
两只小 象 河边走， 扬起鼻 子 勾一勾，
好像一 对 哟啰啰， 好朋友 呀 哟啰啰，

3 1 3 | 1 | 6 6 6 0 | 2 5 2 | 3. 2 | 1 1 1 0 ‖
就像一 对 好朋友， 见面握握 手 哟啰啰！
见面握握 手 哟啰啰， 勾一勾 呀 哟啰啰！

动作说明

前奏：双手相握，双臂体前下垂做象鼻状，脚下大八字位，左右移重心摆动身体。

1~2小节：双手相握，双臂下垂，随步伐左右摆动，脚下起伏步两次（图2-42）。

3~4小节：双臂体前上举，立腕，踵趾步身体对7点方向（或3点方向）。

5~6小节：双臂折回至耳旁，原地小碎步自转一圈。

7~8小节：双臂抬至头顶，分手至旁按手位，小碎步。

图2-42 两只小象走的动作

案例分析

（1）题材。这是一个傣族的歌表演，大象是傣族的一种交通工具，大象走路慢吞吞、沉重的样子产生了傣族典型的舞蹈步伐——起伏后踢步，使舞蹈的傣族风格更加突出。同时，大象的形象对幼儿来说十分熟悉，而且大象的形象特征较为突出、易于幼儿表现，因此可以大大激发幼儿的活动兴趣。

（2）音乐。乐曲悠扬，乐句工整，便于反复吟唱，富有浓郁的傣族气息，使幼儿在模仿活动中进一步体会乐曲的地域特色。

（3）动作。选取双臂下垂的动作形态表现大象鼻子是最传统的表现手法，易于幼儿操作，教师可根据幼儿的实际情况创编出不同的大象形象。脚下步伐主要以傣族舞步起伏步为主，既可以使幼儿很快找到三拍子音乐节奏的强弱变化，又可以使幼儿尝试不同民族的舞蹈，激发幼儿的兴趣，拓展幼儿的眼界。

（4）学习建议。民族风格的动作对幼儿来讲比较难，因此，在创编民族类型的歌表演时，风格性的动作不宜太复杂或过多，一定要在儿童舞蹈特点的基础上，抓住主要风格即可。

【案例 2-10】

亚克西
（大班维吾尔族歌表演）

1=D 2/4　　　　　　　　　　　　　　　贾世骏 词曲

(5̣ 5̣ 5̣ 1 2 | 3 0 | 5 5 5 4 3 | 2 0 | 5 5 5̣ 7̣ 1 | 2 0 |

4 4 4 3 2 | 1 0) 5̣ 5̣ 1 2 | 3 3 3 0 | 5 5 5 4 3 | 2 0 |
　　　　　　　　　我 们 学 校 亚 克 西， 亚克西亚克 西，

5̣ 5̣ 7̣ 1 | 2 2 2 | 4 4 0 3 2 | 3 0 | 5 5 5 4 4 | 3 3 |
要 问 什 么 亚 克 西， 什 么 亚 克 西？ ｛我 们 学 校 的　老 师
　　　　　　　　　　　　　　　　　　　　我 们 学 校 的　同学们
　　　　　　　　　　　　　　　　　　　　我 们 学 校 的　教 室
　　　　　　　　　　　　　　　　　　　　我 们 学 校 的　花 园

5 5 5 4 3 | 2 0 | 5̣ 5̣ 7̣ 1 | 2 0 | 4 4 3 2 |
亚 克 西，亚 克　西， 老 师 像 妈 妈， 老 师 我 爱
亚 克 西，亚 克　西， 同 学 们 在 一 起， 团 结 像 兄
亚 克 西，亚 克　西， 教 室 明 又 亮， 上 课 做 游
亚 克 西，亚 克　西， 花 园 花 儿 多， 花 儿 真 美

3 0 | 5 5 5 4 3 | 2 0 | 4 4 3 2 | 1 0 ‖
你。 亚 克 西，亚 克　西， 老 师 亚 克 西！
弟。 亚 克 西，亚 克　西， 同学们亚 克 西！
戏。 亚 克 西，亚 克　西， 教 室 亚 克 西！
丽。 亚 克 西，亚 克　西， 花 园 亚 克 西！

动作说明

前奏：半脚掌立走步出场，手臂顺风旗姿态，右手持铃鼓。

第 1 小节：左手胸前击鼓一次后，手臂动作成托帽式，脚下进退步一次。

第 2 小节：左手胸前击鼓一次后，手臂动作成平开位，脚下进退步一次（图 2-43）。

第 3～4 小节：重复 1～2 小节的动作。

第 5 小节：左手胸前击鼓两次，脚下踏点步四次（图 2-44）。

第 6 小节：左右各甩腰一次，脚下大八字状（图 2-45）。

7～8 小节：重复 5～6 小节的动作。

图 2-43　平开位动作　　　　图 2-44　点肩动作

第 9 小节：铃鼓敲击左右肩各一次，伸至头顶轻摇铃鼓，脚下踏点步四次。
第 10 小节：重复第 9 小节的动作。
11~12：半脚掌立走步下场，手臂顺风旗姿态，右手持铃鼓（图 2-46）。

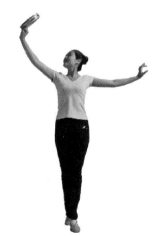

图 2-45　甩腰动作　　　　图 2-46　顺风旗动作

案例分析

（1）题材。这是一个大班维吾尔族歌表演，既要完成风格性较强的维吾尔族舞姿，也需要幼儿边舞边打击乐器，所以对身体的协调性要求较高，适合有一定音乐舞蹈基础的幼儿表演。

（2）音乐。这首歌曲曲调流畅，节奏平稳。全曲由四个乐句构成，每个乐句的前一小节节奏轻快，后一小节节奏连贯，可以很好地提示幼儿随着音乐变换动作。

（3）动作。动作选取维吾尔族常用的舞蹈基本动作托帽式与平开位，步伐选择维吾尔族典型踏点步与进退步作为训练重点，进一步提高幼儿对维吾尔族舞蹈的认知度。

（4）学习建议：民族民间类歌表演在创编时要充分考虑该民族的独特风格，除了动作以外，还可以利用该民族特有的服装、道具等，提高幼儿的学习兴趣，开阔眼界。

【案例 2-11】

小格桑
（大班藏族歌表演）

1=C 4/4

佚名 词曲

(5. 1 1 1 6 5 6 5 5 | 3. 6 5 3 2 1 1 1) ‖: 3 3 2 3 5 5 | 1 1 6 1 6 5 |
　　　　　　　　　　　　　　　　　　　　　　　　　我 叫 小格桑 呀，爱玩冲锋枪 呀，

1. 1 2 3 6 1 5 | 3. 6 5 3 2 2 2 | 1 6 5 1 6 5 | 1 2 2 1 6 − |
长 大跨上大红 马，保卫祖国保边 疆，亚拉索亚拉 索，索里亚拉 索，

5. 1 1 6 5 6 3 | 2. 5 3 2 1 1 1 | 1. 5 1 1 1 ‖
长 大跨上大红 马， 保 卫 祖 国 保 边 疆， 哎 嗨亚拉 索！

动作说明

准备动作：舞蹈中共 8 人，分成两组，每组 4 人，面对面自然脚位站好，双手相拉（图 2-47）。

图 2-47 准备动作

第一遍音乐：

前奏的 5~8 拍双手托起至点肩造型。

1~2 小节：面对面行进至两横排，动作为"左脚起冈嗒，进行第一基本步"，两拍完成一次，共 4 次第一基本步。

3~4 小节：前后排面交换位置，动作为"左脚起冈嗒，进行第一基本步"，两拍完成一次，共 4 次第一基本步。

5~6 小节：完成两次退踏步。5~8 拍，流动碎踏，手由下至上到扶胯位置，前后每四个人变换成一个菱形。

7~8 小节：重复第 3 个八拍动作。

第 9 小节：献哈达。

第二遍音乐：

间奏：1~4拍完成一次二三连步；5~12拍流动碎踏变换成一个同心圆。

1~2小节：隔一跳一进行动作。四位同学四次第一基本步流动至圆心；四位同学圆上不动，动作胸前击掌。

3~4小节：圆内同学1~4拍两次退踏步，5~6拍互相击掌，7~8拍拍腿打击；圆外同学围腰摆手，两拍一动。

5~6小节：圆内和圆外同学互换位置，重复第5个八拍动作。

7~8小节：重复第6个八拍动作；5~8拍集体完成两次第一基本步，双手旁斜上位，密集队形造型，结束。

第9小节：献哈达。

 案例分析

（1）题材。这是一个以藏族元素的歌表演，格桑在藏语中为"幸福"之意，该舞蹈表现了一群活泼快乐的藏族儿童幸福舞蹈的画面，也表达了藏族儿童对美好生活的热爱和向往。

（2）音乐。音乐旋律欢快动听，节奏明朗，音乐结构清楚工整。乐曲中的歌词主题鲜明，形象突出，易于表演。

（3）动作。舞蹈中主要选用了藏族舞蹈中的"第一基本步"来突出主题和音乐形象，利用第一基本步变换队形，互换位置。同时，利用简单的上肢动作，如点肩造型、摆臂动作、配合击掌等动作丰富舞姿，进一步突出"小格桑"的主题和形象。

（4）学习建议。在教授民族民间类歌表演时，应在原有知识的基础上先进行适当的复习，再进行动作二次美化，并根据对动作的掌握和表现力等方面进行适时的提高，不仅掌握创编的方法，还应在表演上注重民族民间舞蹈风格的表现。

四、任务实施

项目二		创编歌表演	总学时	14
任务四		创编民族民间类歌表演	学时	4
教学目标	知识目标	1. 了解民族民间类歌表演的特点 2. 掌握动作难度升降级的基本方法 3. 掌握创编民族民间类歌表演的一般步骤 4. 掌握科学评价创作成果的方法		
	能力目标	1. 能够准确表演和示范藏族歌表演范例《两只小象》《亚克西》《小格桑》 2. 能够灵活运用动作难度升降级的技法 3. 能够运用已有的民族民间舞蹈动作元素创编民族民间类歌表演 4. 能够以小组的形式创编不同年龄班的民族民间类歌表演 5. 能够解决在任务实施过程中出现的一般问题 6. 能够小组合作学习、自我纠正动作 7. 能够合理地分析、评价自己及他人的创作成果		
	情态目标	1. 培养学生热爱民族舞蹈文化，具有传承民族文化的意识 2. 在学习任务中培养学生关注细节、强化执行、承担责任的职业素质		

续表

教学情境	舞蹈实训室
教具材料	音响、鼓

教学流程	
任务描述	运用教学资源搜集、整理、归纳民族民间类歌表演的基本知识；学跳《两只小象》《亚克西》《小格桑》三个范例。参照民族民间类歌表演的创编步骤，分成三大组创编不同年龄班的民族民间类歌表演；在任务实施过程中自主解决资料搜集问题、自我纠正动作的问题以及合乐、表演等问题
任务实施	向学生下达学习任务书，明确学习任务、学习要求、学习过程和评价标准 一、资料收集 根据任务导向，学生需要收集下列四个方面资料。 1. 民族民间类歌表演的相关理论知识 2. 回顾和梳理各种民族民间舞蹈的动作元素 3. 创编民族民间类歌表演所需的音乐 4. 创编民族民间类歌表演所需的服装和道具 二、问题讨论（任务的知识点和技能点） 1. 学生自学相关材料，并以小组形式围绕下列问题展开讨论 （1）《两只小象》《亚克西》《小格桑》范例分析 （2）舞蹈范例与之前学过的前三种歌表演有何异同 （3）如何将动作的难度进行升降级处理 （4）如何将民族民间舞蹈动作元素"儿童化" （5）创编不同风格的民族民间类歌表演需要注意什么问题 （6）创编民族民间类歌表演的一般步骤是什么 2. 教师进行总结 三、制订计划 各组每个同学根据学习任务、学习要求在教师的指导下制订"创编民族民间类歌表演"的学习计划 四、做出决策 各组同学先将每个人的计划进行比较，然后综合出一份最佳方案，并将其作为小组工作计划，教师再对各组的工作计划进行讲评，然后付诸实施 五、实施计划 学生根据工作任务的实施方案进行具体操作，教师扮演师傅的角色起示范、引导和监督的作用 六、检查控制 学生对自己的整个学习过程进行自我检查和控制，并及时修正，教师对学生的整个"练习"过程进行监督和检查 七、任务评价 1. 学生逐组进行成果展示 2. 采用学生自评、小组互评和教师定评进行评分 3. 教师总结，突破重点和难点

续表

任务实施	八、反馈 任务考评结束后，教师对完成的任务进行总结，指出过程中存在的问题和改进意见，并要求学生写出工作小结，针对存在的问题制定改进措施
布置作业	1. 继续练习民族民间类歌表演范例 2. 依据点评修改和完善创编作品

五、拓展练习

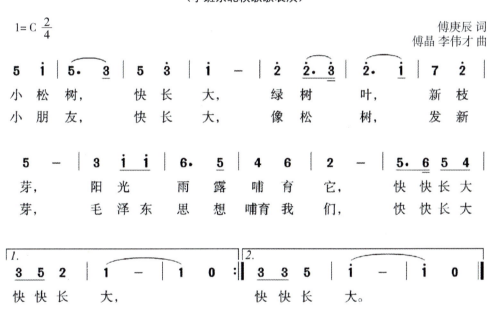

动作说明

准备动作：叉腰正步位准备。

第一遍音乐：

1～4 小节：叉腰压脚跟四次。

5～8 小节：叉腰跳踢步右左四次。

9～12 小节：旁按手提压腕，膝盖蹲四次。

13～16 小节：叉腰跳踢步右左四次。

第二遍音乐：

1～4 小节：叉腰压脚跟两次，蹦跳一次后右手向右上方指，然后回到叉腰位。

5～8 小节：同 1～4 小节做反面动作。

9～12 小节：双手体前交叉落回旁按手手位，脚下跳踢步右左四次。

13~16小节：双手体前拍手一次后，到旁按手手位，头右倾。

结束动作：两人一组，摆造型（图2-48）。

图2-48 结束动作

金孔雀轻轻跳
（中班傣族歌表演）

1=C 2/4

翁向新 词
任　明 曲

| 3 3̇ 5 5 - | 3 6̇ 1̇ 2 | 2 - | 3 1̇ 3 5 | 1 6̣ | 2 1̇ 6̣ 1 |

金　孔　雀，　轻　轻　地　跳，　雪　白　的　羽　毛　金　光

小　卜　少，　小　卜　冒，　跟　着　孔　雀　一　起

| 1 - | 5 3 5 6 | 6 - | 3 1 | 5 - | 6̣ 3 3 | 1 2 2 |

照，　展　翅　开　屏　河　边　走，　傣　家　的　竹　楼

跳，　阳　光　洒　满　小　溪　边，　小　朋　友　们

| 1 6̣ 1 2 | 2 - | 6̣ 3 3 | 1 2 2 | 3 1 6̣ | 1 - ‖

彩　虹　绕，　傣　家　的　竹　楼　彩　虹　绕。

拍　手　笑，　小　朋　友　们　拍　手　笑。

动作说明

1~2小节：面对3点方向正步位自然站立，双手为孔雀嘴型，双臂自然弯曲，左手低于右手于斜上位，小碎步上场。

3~4小节：保持上肢动作造型，正步位起伏步四次（图2-49）。

5~6小节：小碎步前行，双臂双展翅。

7~8小节：保持上肢动作造型，正步位起伏步四次。

9~10小节：双分手小碎步后退，左脚点步造型。

图 2-49 小孔雀动作

11~12 小节：双分手小碎步后退，右脚点步造型。

13~14 小节：正步位起伏步四次，自转一圈，身体自然摆动。

15~16 小节：双手于 8 点方向上方，眼视 8 点方向，右脚旁点地。

17~20 小节：重复 13~16 小节动作，结束。

尝葡萄

（中班维吾尔族歌表演）

佚名 词曲

动作说明

1~2 小节：单腿跪地，手腕相对，托住自己的脸颊，动脖子。
3~4 小节：脚下垫步，双手做软手动作，抚摸自己的头发，左右交替（图 2-50）。

图 2-50　摸头发动作

5~6 小节：脚下不动，拍手，绕腕子，两拍一动，左右交替。
7~8 小节：脚下垫步，右手做摘葡萄、尝葡萄的动作（图 2-51、图 2-52）。
9~10 小节：重复 7~8 小节动作。
11~12 小节：摆一个维吾尔族动作造型。

图 2-51　摘葡萄动作　　　　图 2-52　尝葡萄动作

我是草原小牧民
（大班蒙古族歌表演）

1=D 2/4 佚名 词曲

(6 6 3 3 | 5 3 2 1 | 3 3 5 1 2 1 | 6. 2 3 | 6 0) | 6 6 3 |
　　　　　　　　　　　　　　　　　　　　　　　　　　　　　　　　我 是 个

2 1 6 | 3 6 2 3 | 6 - | 6 6 3. 5 | 1 2 3 | 2 5 3 1 |
草 原 小 牧　民，　　　　手 拿 着　羊 鞭 多　白

6 - | 6 0 6 0 | 5 6 5 3 | 6 5 6 | 3 2 3 - | 1. 2 3 5 |
豪。　草 儿　青　青　羊 儿　肥，　　　　美 在 眼 里

2 3 6 | 1 6 2 1 | 6 - | 6. 1 | 6 5 6 | 2. 5 |
喜 在 心，喜　在　　心。　啊　哈　啊 哈 嗬，啊 哈

3 2 3 | 1. 2 3 5 | 2 3 6 | 1 6 2 1 | 6 - ‖
啊 哈 嗬，美 在 眼 里　喜 在 心，喜　在　　心。

📝 **动作说明**

前奏：音乐5小节，分三组奔向台右、左、后，做自由造型准备（图2-53）。

图 2-53 出场动作

1~4小节：小碎步变成两排，双手旁按手。
5~8小节：踮脚走，自转一圈，双手斜上位交替硬腕四次。
9~12小节：正步位，斜下手硬腕两次，移动重心重复一遍（图2-54）。
13~16小节：上右脚踏步位，双手叉腰，双耸肩两次。
17~20小节：先右后左踏步半蹲，耸肩各两次。
21~24小节：撤左脚变跪坐，平开手硬腕两次，扭身面向8点方向，扬鞭勒马亮相(图2-55)。

图2-54 硬腕动作

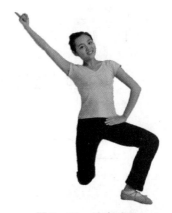
图2-55 结束动作

项目三

创编集体舞

一、项目描述

掌握自由空间、圈圈、线条状等不同形式集体舞的特点和创编方法,并能运用已有知识和技能创编不同年龄班及不同类型的幼儿集体舞蹈。

二、项目教学目标

1. 知识目标

※掌握自由空间、圈圈、线条状等不同形式集体舞的特点和创编方法。
※了解集体舞常用的交往模式。

2. 能力目标

※能够规范地表演、示范不同类型集体舞蹈的范例。
※运用已有知识和技能创编出不同年龄班及不同类型的幼儿集体舞蹈。

3. 素质目标

※通过跳、创幼儿集体舞蹈培养学生能够团结协作地完成任务以及科学严谨的学习态度和创造性工作的能力。

三、项目的知识点

(一) 幼儿集体舞的概念

幼儿集体舞是一种集体娱乐的歌舞形式,参加的人数不限,但要求成双结对,一般应当在短小歌曲或音乐的伴奏下进行,幼儿在规定的位置、队形上,做简单统一、相互配合或自由即兴的舞蹈动作,是一种强调在队形变化中进行人际交流的舞蹈类型。

(二) 幼儿集体舞的特点

幼儿集体舞具有娱乐性、群众性、参与性等特点。幼儿在简单的动作练习、丰富的队形

变化中进行情感的、体态的、非言语的交流，从而获得运动的快乐和交流的快乐。

（三）幼儿集体舞的教育价值

幼儿集体舞除了具有重要的审美价值外，还有重要的教育价值，具体如下：一是促进社会交往意识以及能力的发展，促进合作意识、团队意识以及相应能力的发展，体验集体共同舞蹈的快乐；二是促进积极的生活态度以及能力的发展，体验舞蹈的快乐，有助于美化生活；三是认识身在其中的立体空间的变化规律，感受其新奇魅力，增强对音乐、舞蹈动作，以及队形结构中数学规律的敏感性；四是通过愉悦的活动锻炼身体，增进身心健康。

（四）幼儿集体舞的主要类型

幼儿集体舞的分类一般按照队形的形式进行划分，主要有自由空间的集体舞（也称散点）、圆圈集体舞（具体分为单圈舞、双圈舞和三圈舞）、线条状集体舞（包括直线、曲线、多线）三大类。

四、项目的技能点

（一）交往模式

在幼儿集体舞蹈中经常有队形的变化，舞蹈队形的学习是发展幼儿空间概念和人际交往能力的重要渠道。集体舞的交往模式就是舞伴交换、交流的方式，也可以说是队形变换的方法。不同类型的集体舞蹈其交往模式各不相同，具体技能在任务引导中详细指导。

（二）创编幼儿集体舞的一般步骤

幼儿集体舞的创编有其独特之处，除了编动作外还涉及队形与舞伴交流的问题，因此有一定的难度，在进行集体舞创编时应遵循以下步骤。

1. 确定内容

幼儿集体舞内容的确定有时根据形式的需要而定，有时则根据音乐的情况而定，故往往与选择形式和选择音乐交织在一起。但首先要明确指导思想，是编游戏性的，还是编友谊性的，是在自娱中巩固已学的知识和技能，还是培养幼儿的集体合作意识。总之，幼儿集体舞的内容要在具体意愿指导下确定。

2. 选择音乐

幼儿歌曲和乐曲都可以作为集体舞的音乐材料。在选择音乐时，首先考虑音乐是否简短形象、舞蹈性强，在舞蹈过程中是否能进行交流与合作，这是由集体舞反复进行、交换伙伴、富有动感的特点决定的。其次，要与集体舞的内容和类型契合，情绪以轻松愉快为主，节奏明快，旋律流畅，歌词上口，这样才便于幼儿记忆和变换动作。例如，《洋娃娃和小熊跳舞》是一首轻快活泼、生动形象的幼儿歌曲，主要节奏充满动感，歌曲的题目清晰地传达出交流与合作的信息。有些音乐经过奇思妙想也能挖掘出集体舞的潜在因素，如《DoReMi》，7人在单圈上分别做出由低到高的舞姿造型，代表"1~7"7个音符，巧妙地提出了

即兴合作的要求，错落有致的舞姿造型增添了歌曲的舞蹈性，具有较强的视觉冲击力，可谓匠心独运、别出心裁。显然，选择集体舞音乐，关键是要善于发掘其中适用于集体舞的潜在因素，使音乐符合舞蹈的要求。

3. 选择类型

集体舞的类型丰富多样，包括自由队形、圆圈舞、链状舞、行列舞等，不同的类型会达到不同的目的和效果。因此，在编舞之前，需要先明确内容和形式，集体舞的形式与内容是紧密相连的。在选定音乐之后，就要斟酌用何种方式去表演：包含两种角色形象的音乐比较适合跳双圈舞，如《洋娃娃和小熊跳舞》；按歌词提示或旋律特点确定表演方式，如《兔子舞》最后一句——"请你也来跳跳"，明确提示跳邀请舞比较合适；按幼儿年龄特点选择表演方式，小班邀请舞居多，中班可加入单圈舞，双圈舞则比较适合大班幼儿。

4. 设计动作

音乐内容、风格及旋律的特点是集体舞创编的重要依据，集体舞强调交流性，对互相交流和合作能力提出要求，动作简单而多反复，以训练基本舞步与模拟动作为主，上肢动作变化相对少些。例如，《踵趾邀请舞》是以"一换一"的方式进行的，前三句邀请者在中间反复做踵趾后踢步，双手交替叉腰和拍手，最后一句与舞伴一起做踵趾步后踢步"邀请式"和拍手，最后两拍互换位置。这个舞蹈主要练习踵趾步和后踢步，在相互邀请中完成合作与交流，体现了集体舞动作多反复、重交流等特点。为了给孩子一定的想象与创作空间，有时可让他们自己即兴编配，以达到相互合作与交流动作的目的，自主选择基本舞步，孩子沉浸在自由想象中舞蹈会倍感兴奋，其乐无穷。

5. 队形位置的变化安排

幼儿学习集体舞的终极目标是促进幼儿之间的交流。因此，与其他舞蹈形式的队形变化不一样，集体舞中的队形变化是为了提供更多人际交流的机会，加强幼儿之间的同伴交流。小班幼儿跳集体舞时一开始可以没有队形，散点跳，也可以进行单圈集体舞，集体舞的形式以邀请舞居多，学会以后，再提高难度。从中班下学期开始，可以进行双圈舞蹈。大班进行双圈舞较多，形式上可选择纵队舞和链状舞等，但没有统一的规定，在某一环节掌握较好的情况下可以加大难度。

在队形变化的基础上，对音乐、动作的要求要降到最低。设计的时候要注意音乐、动作的结构是简单的、多重复的，变化的频率不要太快，切忌动作过多、复杂，如一会儿顺时针方向转圈，一会儿逆时针方向转圈，因为幼儿对变化的队形要有一个表象的、思考的环节，所以队形变化的方向要一致。

在进行集体舞创编时要注意符合以下几点基本要求：

（1）内容和形式是否符合幼儿身心发展水平。

（2）音乐结构规整，便于整齐变化动作。

（3）动作简单，多重复，变化频率不要太快。

（4）情绪活泼，娱乐性强，交流性强。

任务一　创编自由空间集体舞

一、任务描述

体验和学习自由空间集体舞的特点和创编方法，并运用已学过的知识技能创编不同年龄班的自由空间集体舞蹈。

二、任务目标

1. 能力目标

※能够准确表演和示范自由空间集体舞范例《萨沙》《我爱洗澡》《松鼠与松果》。
※能够以小组的形式创编不同年龄班的自由空间集体舞。
※能够合理地分析、评价创作成果。

2. 知识目标

※了解自由空间集体舞的特点。
※掌握自由空间集体舞创编的步骤。
※掌握科学评价创作成果的方法。

3. 素质目标

※进一步体会幼儿舞蹈童真和童趣的特点，提高对幼教事业的工作热情。
※增进同学间的友谊，提高人际交往、沟通、合作的能力。

三、任务引导

（一）知识点

1. 自由空间集体舞蹈的概念

自由空间集体舞蹈是指完全由幼儿自由决定的偶然空间状态的集体舞蹈。

2. 自由空间集体舞蹈的特点

自由空间集体舞蹈没有队形和位置的限制，幼儿可任意找一个空间、一个朋友一起面对面跳舞。

（二）技能点

1. 交往模式的运用

能够在规定的音乐节奏内找到一个新朋友。
学习提示：
（1）由于没有队形和位置的限制，所以参与者要注意活动空间的选择，要保持每一个人都有充足的活动空间，并尽量将活动空间占满，避免扎堆。

（2）如果音乐快结束时还没有找到新的朋友，要举手示意，直到找到新朋友。

2. 创编自由空间集体舞的一般步骤

（1）确定内容和形式。在创编之前，首先要明确主题和形式，主题要符合音乐的内容，形式要鲜明，不要和其他类型混淆。

（2）选择音乐。幼儿歌曲和乐曲都可以作为自由空间集体舞的音乐材料。音乐形象要鲜明，结构要尽量规整，乐段要多重复，便于集体舞的反复进行。

（3）设计动作。集体舞的动作设计一般分为两部分：一部分是舞蹈动作；一部分是换朋友的动作。创编的舞蹈动作要符合音乐的形象，主题突出，多以律动动作为主，简单而多反复。设计自由空间集体舞换朋友的动作和节奏时，一般多用走步或小跑步等基本动作，节奏设计要充裕，保证幼儿能够自由变换空间。

（三）典型案例

【案例 3-1】

<p style="text-align:center">萨沙
（小班自由空间集体舞）</p>

 动作说明

前奏：两个朋友用食指互指对方两次，然后用手指做出"一、二、三"的动作，同时喊出"是你！是你！一、二、三"。

A 段音乐：

1~2 小节：两人右手击掌三次，再左手击掌三次。

3~4 小节：双手互相击掌三次，再双手拍自己的大腿三次。

5~6 小节：两人右手相挽顺时针跑跳一圈，第 8 拍时左手变拳向上举起，同时喊"嘿！"。

7~8 小节做 5~6 小节的反面动作。

B 段音乐：

所有参加者随节奏自由走动四个八拍，结束时找到一个新朋友，然后从前奏开始重复。

 案例分析

（1）题材。舞蹈采用的是集体舞自由空间状态的形式，活动情节设计简单，充满情趣，以找朋友为线索，表现了碰到朋友时的惊喜场面以及一起舞蹈的快乐场景。

（2）音乐。这是一首由手风琴弹奏的俄罗斯风格的乐曲，两段体结构，节奏轻快、幽默，律动感强。

（3）动作。舞蹈动作简单易学，虽然只有击掌和跑跳两个动作，但充分表现了结交新朋友时热情、友好的情感。

（4）学习建议。自由空间状态的舞蹈既是"全开放"的空间状态，也是一种最令幼儿困惑或过度兴奋的空间状态，它完全是由幼儿自由决定的偶然空间状态。活动中没有方向和位置的限定，但一定要注意保持每一个幼儿都有充足的活动空间，不要与同伴碰撞。B段找朋友时，如果音乐快结束时还没有找到朋友，要举手示意，直到找到新朋友。

【案例 3-2】

我爱洗澡
（中班自由空间集体舞）

1=♭E 4/4　　　　　　　　　　　　　　　　　　　　　　刘天健 曲

3　3.5　1　1.3　｜2.#1　2.3　4　21　｜7̣　5̣　7̣　5̣　｜1.7̣　1.2　3　0　｜

3　3.5　1　1.3　｜2.#1　2.3　4　21　｜7̣　6　5　7̣　｜1　－　－　－　｜

‖:5.4　3.3　3.3　21　｜0　0.1　12　3　｜4.4　4.4　5.4　3⌒2　｜

02　0.2　23　4　｜6.6　6　－　－　｜6　50　0　5　｜5　3　－　－　｜3　－　－　－　｜

5.4　3.3　3.3　21　｜0　0.1　12　3　｜4.4　4.4　5.4　3⌒2　｜

02　0.2　23　4　｜6.6　6　－　－　｜6　50　0　6　｜7　1　－　－　｜1　－　－　－　‖

动作说明

准备：参加幼儿随意站好。

第一遍音乐：找朋友。

1～8小节：共四个八拍，所有参加者随节奏自由走动四个八拍，结束时找到一个朋友，和其面对面。

第二遍音乐：两人一组做动作。

1～2小节：1～4拍，大八字位，两手握拳在身体两侧，左摆动四次，做洗澡状，同时摆胯；5～6拍，收回正步站立，手落下；7～8拍，两人相对击掌两次，腿部颤动。

3～4小节：做1～2小节的对称动作。

5～8小节：1～4拍，双分手到胸前合十，脚下小碎步；5～8拍，双手合十，左右摆

动,下肢配合屈蹲,似祷告状。

9~12小节:动作同1~4小节。

13~16小节:双手合十,在胸前左右波浪手摆动,身体由低到高起伏,脚下小碎步,即模仿小鱼游的动作。

音乐重复A段,四个八拍自由走动,并换一个新朋友,继续跳舞蹈。

案例分析

(1)题材。这是一个适合中班幼儿表演的自由空间集体舞。洗澡是幼儿生活中的事情,通过模仿擦洗身体的动作以及和朋友相互帮助洗澡,激发幼儿兴趣,增进幼儿之间的友谊。

(2)音乐。这是一首非常富有情趣的儿童歌曲,音乐形象鲜明,节奏富有动感,歌词富有童趣,非常适合幼儿舞蹈活动。

(3)动作。动作以模仿"洗澡"为主要动作,教师可以鼓励幼儿即兴创作自己的"洗澡"动作,不必过于统一要求。

(4)学习建议。集体舞的动作应以模仿动作和基本动作为主,尽量避免比较难学的复合型动作,动作设计应突出相互交流。

【案例3-3】

松鼠和松果

(大班自由空间集体舞)

1=C 4/4

林海 曲

动作说明

准备:两人面对面站好。

1~2小节：双手（五指捏紧好似松鼠的爪子）高举摘松果，再放入筐中，两拍一动（图3-1）。

3~4小节：双手保持松鼠爪状在头上方交替抖腕，模仿松鼠剥松果皮。

5~8小节：重复1~4小节动作。

9~10小节：前四拍，两手交替握拳，放置嘴边，配合半蹲；后四拍，上肢保持，下肢扭胯，模仿吃松果（图3-2）。

11~12小节：双手扩指在腹部划小圆，脚下小碎步，表示吃饱了。

13~16小节：重复9~12小节动作。

17~18小节：右手在眼上部，左手旁按手位，身体重心先向左移动，再向右移动，表示正在四处寻找哪里还有松果。

19~20小节：重复17~18动作。

21~24小节：双手在胸前保持爪状，脚下小碎步，自由走动找一个新朋友。

舞蹈重复进行。

图3-1 摘松果动作

图3-2 吃松果动作

项目三 创编集体舞

案例分析

（1）题材。这是一个中班自由空间的集体舞。表现的是松鼠吃松果的情景。

（2）音乐。音乐选用的是林海的琵琶曲《欢沁》，该音乐节奏平稳，乐段清晰多重复，曲调幽默、欢快，非常富有想象力，特别适合做集体舞。

（3）动作。主题形象上抓住松鼠爪子的特征，以及爱吃松果的习性；动作主要来源于对情节的模仿，如摘松果、吃松果、吃饱了拍拍肚子、找寻新的松果等，下肢多以屈伸律动和小碎步配合。

（4）学习建议。集体舞的创编除了交换朋友这一重要环节外，情节的创设也非常重要，有趣的情节既有利于创编动作又可以帮助幼儿记忆动作，适当的角色扮演更容易激起幼儿的学习兴趣。

四、任务实施

项目三		创编集体舞	总学时	14
任务一		创编自由空间集体舞	学时	2
教学目标	知识目标	1. 了解自由空间集体舞的特点 2. 掌握自由空间集体舞的交往模式 3. 了解创编自由空间集体舞的一般步骤 4. 掌握科学评价、分析创作成果的方法		
	能力目标	1. 能够准确表演和示范自由空间集体舞范例《萨沙》《我爱洗澡》《松鼠与松果》 2. 能够利用教学资源搜集、整理、归纳相关资料 3. 能够创编不同年龄班的自由空间集体舞 4. 能够解决在任务实施过程中出现的一般问题 5. 能够小组合作学习、自我纠正动作 6. 能够合理地分析、评价自己及他人的创作成果		
	情态目标	1. 进一步体会幼儿舞蹈童真和童趣的特点，提高对幼教事业的工作热情 2. 增进同学间的友谊，提高人际交往、沟通、合作的能力		
教学情境		舞蹈实训室		
教具材料		音响、鼓		
教学流程				
任务描述		运用教学资源搜集、整理、归纳自由空间集体舞的基本知识；学跳自由空间集体舞范例《萨沙》《我爱洗澡》《松鼠与松果》；参照自由空间集体舞蹈的创编步骤，分成三大组创编不同年龄班的舞蹈；在任务实施过程中自主解决资料搜集问题、自我纠正动作的问题以及合乐、表演等问题		

续表

任务实施	向学生下达学习任务书，明确学习任务、学习要求、学习过程和评价标准。 一、资料收集 根据任务导向，学生需要收集下列两个方面资料 1. 自由空间集体舞的相关理论知识 2. 创编自由空间集体舞所需题材和音乐 二、问题讨论（任务的知识点和技能点） 1. 学生自学相关材料，并以小组形式围绕下列问题展开讨论 　（1）范例分析（题材方面、音乐方面、动作方面等） 　（2）舞蹈范例与之前学过的律动、歌表演有何不同 　（3）什么是集体舞蹈的交往模式 　（4）自由空间集体舞的交往模式是怎样的 　（5）创编自由空间集体舞的一般步骤是什么 2. 教师进行总结 三、制订计划 各组每个同学根据学习任务、学习要求在教师的指导下制订"创编自由空间集体舞"的学习计划 四、做出决策 各组同学先将每个人的计划进行比较，然后综合出一份最佳方案，并将其作为小组工作计划，教师再对各组的工作计划进行讲评，然后付诸实施 五、实施计划 学生根据工作任务的实施方案进行具体操作，教师扮演师傅的角色起示范、引导和监督的作用 六、检查控制 学生对自己的整个学习过程进行自我检查和控制，并及时修正，教师对学生的整个"练习"过程进行监督和检查 七、任务评价 1. 学生逐组进行成果展示 2. 采用学生自评、小组互评和教师定评进行评分 3. 教师总结、突破重点和难点 八、反馈 任务考评结束后，教师对完成的任务进行总结，指出过程中存在的问题和改进意见，并要求学生写出工作小结，针对存在的问题制定改进措施
布置作业	1. 继续练习自由空间集体舞范例 2. 依据点评修改完善创编作品

五、拓展练习

找朋友
（小班自由空间集体舞）

1=C 4/4

佚名 曲

5 653　3　3 | 5 653　3　3 | 5 653　3　3 | 5　4　—　— |

4 542　2　2 | 4 542　2　2 | 4 542　2　2 | 4　3　—　— |

5 653　3　3 | 5 653　3　3 | 5 653　3　3 | 5　7　—　— |

5 657　7　7 | 5 657　7　7 | 7 5 7 5 | 7　i　—　— ‖

动作说明

1~2 小节：1~4 拍，半蹲，左手背后，右手体旁摆手（和朋友打招呼）；5~8 拍，反面动作。

3~4 小节：1~4 拍，两人拥抱，互相安抚（右侧）；5~8 拍，反面动作。

5~6 小节：1~4 拍，右踵趾步，收回；5~8 拍，左踵趾步，收回。

7~8 小节：重复 3~4 小节动作。

9~16 小节：重复 1~8 小节动作。

间奏：换朋友，旁按手位，踏步走两个八拍，任意找一个朋友。

身体碰碰乐
（中班自由空间集体舞）

1=F 4/4

俄罗斯乐曲

33　31　33　31 | 7̣　3.2　17　6̣ | 33　31　33　31 | 7̣　3.2　17　6̣ |

4　4　3　3 | 32　17　67　13 | 4　4　3　3 | 32　17　6̣　— |

1=D

1　35　i.　7i | 2i　76　4.5　43 | 2　45　7.　67 | i7　65　35　3 |

3　5　i.　7i | 2i　76　4.5　43 | 2　45　7.　67 | i7　67　i　— ‖

> 📋 **动作说明**

准备：两人一组，面对面。
1~2 小节：两人接触肩部，互碰四次。
3~4 小节：两人接触膝盖，互碰四次。
5~6 小节：两人接触臀部，互碰四次。
7~8 小节：两人接触头部，互碰四次。
9~16 小节：在活动空间自由走动四个八拍，结束时找到一个新朋友。
舞蹈继续进行。
提示：此舞蹈身体接触的部位也可由参与者即兴决定，这更加需要两人间的默契配合和彼此的相互尊重。

<div align="center">

面包之舞

（大班自由空间集体舞）

中国传统儿歌

</div>

1=D 2/4

$6\ 5\ |\ 6.\ \underline{5}\ 3\ 5\ |\ 6\ 0\ |\ \underline{5}\ 5\ |\ 6.\ \underline{7}\ 6\ 5\ |\ 6\ 0\ |$

$\dot{1}\ 6\ |\ \dot{1}\ 6\ |\ 5\ 3\ |\ 5\ 0\ |\ \underline{6\ 5\ 3\ 5}\ |\ 6\ 5\ |\ 6\ -\ |\ 6\ -\ \|$

 动作说明

准备：两人一组，面对面站好。
1~4 小节：右手握拳在胸前画圆圈，模仿"搅面糊"动作。
5~8 小节：两人相互揉捏，模仿"和面"的动作。
9~12 小节：左手小臂折回，放于胸前作为"面包"，右手做切面包的动作。
13~14 小节：双手放于嘴前，做吃面包的动作。
15~16 小节：双手上举，在头上方抖动，脚下小碎步，表示开心。
间奏：双手做端盘子状，自由走动两个八拍，找到一个新朋友。
舞蹈继续进行。

任务二　创编圆圈集体舞

一、任务描述

体验和学习单圈、双圈、三圈集体舞的特点和创编方法，并能运用已学过的知识技能创编不同年龄班的圆圈集体舞蹈。

二、任务目标

1. 能力目标

※能够准确表演和示范单圈集体舞范例《花之舞》、双圈集体舞范例《欢乐的鼓》、三

圈集体舞范例《火车开进山洞来》。

※能够合理运用圆圈集体舞常用的交往模式。

※能够以小组的形式创编不同年龄班的圆圈集体舞。

※能够合理地分析、评价创作成果。

2. 知识目标

※了解圆圈集体舞的种类和不同特点。

※掌握圆圈集体舞创编的一般步骤。

※掌握科学评价创作成果的方法。

3. 素质目标

※进一步体会集体舞蹈带给人们的愉悦和真情。

※培养学生勇于并乐于承担责任、善于协调团队矛盾的人格品质。

三、任务引导

（一）知识点

1. 圆圈集体舞的概念

圆圈集体舞蹈是幼儿集体舞最常用的类型，参与者手挽手，围成圆圈，做简单的律动动作或相互交流的动作。

2. 圆圈集体舞的常见形式

圆圈舞的形式非常多样，有单圈舞、双圈舞、三圈舞。

（1）单圈舞：参加者站成单圈，可面向圈里或面向圈上，面向圈上时可同一方向（逆时针或顺时针）站，也可相邻的人两两相对。

（2）双圈舞：参加者站成双圈，可面向圈里或面向圈上，面向圈上时可同一方向（逆时针或顺时针）站，也可里圈和外圈相对。

（3）三圈舞：参加者站成三圈，可面向圈里或面向圈上（逆时针或顺时针）站。

（二）技能点

1. 交往模式的运用

世界各种文化背景中的集体舞蹈，已经在结交和交换舞伴方面积累了丰厚的经验。下面介绍几种常见的幼儿圆圈舞蹈中的交往模式（即舞伴交换、交流的方式）。

（1）单圈舞常见的交往模式有以下三种形式：两人拉手—交换位置—分别向后转；两人拉手—向各自的前方走；S形左右交替。

（2）双圈舞常见的交往模式有以下四种形式：里圈不动，外圈向右移动一个人的位置（或相反）；里圈不动，外圈从下一个里圈朋友身后绕过，再与其面对面（也可相反）；里圈不动，外圈S形绕过一个人的位置，与第三个里圈朋友面对面；里外圈斜对的舞伴握手，转身，内圈变外圈，外圈变内圈。

（3）三圈舞常见的交往模式有以下两种形式：中圈幼儿向前移动一个人的位置；内圈、外圈幼儿向前移动一个人的位置。

2. 创编圆圈集体舞的一般步骤

（1）确定内容和形式。在创编之前，首先要明确主题和形式，主题要符合音乐的内容，形式要鲜明，不要第一段单圈，第二段又变成其他的队形。通常情况下，依据幼儿的年龄特点，小班单圈舞居多，双圈舞和三圈舞比较适合中班和大班的孩子。

（2）选择音乐。幼儿歌曲和乐曲都可以作为圆圈集体舞的音乐材料。音乐形象要鲜明，结构要尽量规整，乐段要多重复，便于集体舞的反复进行。

（3）设计动作。音乐内容、风格及旋律的特点是集体舞创编的重要依据，集体舞强调交流性，对互相交流和合作能力提出要求，因此在设计动作时要有两种考虑：一是创编符合音乐形象的动作，多以律动动作为主，简单而多反复；二是设计换朋友的方式，选择的交往模式要同音乐的节奏吻合，尽量多留出节奏与朋友互动，这样可以让幼儿之间充分交流，常用的互动方式有握手、打招呼、拥抱以及表情等。

（三）典型案例

【案例 3-4】

花之舞
（中班单圈集体舞）

1=A 2/4　　　　　　　　　　　　　　　　　佚名 曲

(4 424 | 3 313 | 2 6 7 5 | 1 -) | 3 513 | 5 135 |

4 414 | 3 - | 4 424 | 3 313 | 2 6 7 5 | 1 - :|

3 5 | 5 43 | 5 4 2 7 5 | 0 | 7 5 7 2 | 5 4 3 2 |

3 5 | 5 - | 3 5 | 5 43 | 5 4 2 7 5 | 0 |

7 5 7 2 | 5 4 3 2 | 1 1 | 1 - | i 0 i | 7 0 7 |

6 7 i 6 | 5 0 | 4 6 5 4 | 3 5 1 3 | 2 4 7 2 | 1 - :|

动作说明

准备：幼儿围成单圈，相邻的人两两相对，双手相握，外侧的手高，里侧的手低，整体像个盛开的大花朵。

A 段：

1~2 小节：前四拍，里侧脚脚跟点地两次，两拍一动；后四拍两人同时横追步向花心移动，整体形成一个密集的圆形。

3~4小节：两人相对击掌八次，一拍一动。

5~6小节：动作同1~2小节，外侧脚脚跟点地，向外横追步移动，回到原来的单圈位置。

7~8小节：动作同3~4小节。

B段：本段为交换朋友段落，采用S形左右交替的交往模式，动作为四拍握手，四拍换朋友，共换四次，总共四个八拍。

C段：动作同A段。

 案例分析

（1）题材。这是一个中班单圈集体舞，以"花"为主题，A段设计了向花心聚集再开放的形式，表现花的开合状态。B段运用S形左右交替的交往模式，通过握手的互动方式达到朋友间相互交流的目的。

（2）音乐。这是一首旋律结构简单，节奏清晰的圆舞曲，三段体结构，A段和C段节奏欢快，律动感强，B段乐曲柔和优美，始终穿插在A段和C段中间。

（3）动作。动作设计上先将音乐分成两部分：由于A段和C段乐感相近所以用来做动作，为了突出"花"的开合，故使用流动感比较强的横追步；B段比较抒情用来交换伙伴。这个舞蹈运用的是S形左右交替的交往模式。

（4）学习建议。单圈交换伙伴的方式有很多种，不管运用哪种模式，一定要注意朋友间的互动。互动的方式有很多种，如握手、行礼、拥抱、打招呼等，但时间都不宜过长，一般四拍就足够了。另外，要根据音乐节奏选择换伙伴的方式以及互动的方式。

【案例3-5】

欢乐的鼓
（大班双圈集体舞）

1=C 4/4

林海 曲

 动作说明

准备：双圈，里圈和外圈小朋友面对面站好。

A段：

1~4小节：里圈小朋友将双手放到胸前，手心向上，扮演"鼓"，外圈小朋友扮演敲鼓的人。一拍一敲，左右手交替，身体随音乐律动。

5~8小节：里圈小朋友原地走步，外圈小朋友向右走一个朋友，面对面。重复一遍（1~8）小节动作。

B段：

9~10小节：1~4拍，里圈小朋友变鼓的造型；5~8拍，外圈小朋友双手敲鼓三次。

11~14小节：重复9~10小节的动作，里圈小朋友再变两次不同的鼓的造型。

15~16小节：指示语是："小手藏起来，轱辘轱辘啪。"所有小朋友随指示语做动作。舞蹈反复进行。

案例分析

（1）题材。这是一个双圈集体舞，里圈的幼儿扮演"鼓"，外圈的幼儿扮演"鼓手"，A段所表现的是一个听话的小鼓，乖乖地让鼓手敲；B段表现的是一个调皮的小鼓，变出各种高难度的姿势、造型，难为鼓手，不让鼓手轻易敲到。

（2）音乐。这首音乐选自琵琶曲《欢沁》，节奏欢快、情绪幽默、诙谐，仿佛看见一群孩童嬉闹于林间或市井。

（3）动作。这个舞蹈没有具体的动作，双手手心向上，平举至胸前表现的是"听话的鼓"，用拍手模仿敲鼓；"顽皮的鼓"则由幼儿自己创编造型。

（4）学习建议。这个舞蹈的主题内容是敲鼓，所以可以和器乐活动相结合，让扮演"鼓"的幼儿拿上手鼓、串铃、沙锤、响板等不同的打击乐器，这样不仅可以激发幼儿的学习兴趣，还可以强化节奏的训练，让幼儿感知不同打击乐的音色、特点。

【案例3-6】

火车开进山洞来
（中班三圈集体舞）

 动作说明

准备：参加者三圈并排逆时针站好，拉手。

A 段：

1~2 小节：随节奏逆时针小跑步。

3~4 小节：1~4 拍，外圈人和中圈人将拉着的手高举起来，内圈人带领中圈人从中间钻过去回到原位；5~8 拍，内圈人和中圈人将拉着的手高举起来，外圈人带领中圈人从中间钻过去回到原位。

B 段：

5~6 小节：三人拉成圆圈逆时针跑动，最后四拍原地踏地三次。

7~8 小节：反过来再顺时针跑动，最后四拍，松开手回到并排位置，同时中间人向前走三步，换朋友，舞蹈继续。

案例分析

（1）题材。这是一个三圈集体舞，表现的是开火车、钻山洞的情景。换朋友的模式采用的是中圈幼儿向前移动一个人的位置。舞蹈趣味性极强，尤其是钻山洞的环节，非常符合中班幼儿的情趣。

（2）音乐。二段体音乐结构，旋律动听，节奏欢快，流动的音符以及连续首音的八度跨越使音乐的形象更为突出。

（3）动作。动作以小跑步为主，设计了钻山洞、围圈转等三人配合动作，使幼儿在相互合作中愉快地进行舞蹈。

（4）学习建议。在自娱性幼儿舞蹈的多种形式中，有时会相互融合，尤其是为了突出舞蹈的趣味性，往往会设计一些游戏环节。这个舞蹈就是运用了集体舞的形式，内容则选用了钻山洞的游戏，两者结合使舞蹈更具娱乐性。

四、任务实施

项目三	创编集体舞	总学时	14	
任务二	创编圆圈集体舞	学时	6	
教学目标	知识目标	1. 了解单圈、双圈、三圈集体舞的特点 2. 掌握圆圈集体舞常用的交往模式 3. 了解创编圆圈集体舞的一般步骤 4. 掌握科学评价、分析创作成果的方法		
	能力目标	1. 能够准确表演和示范单圈集体舞范例《花之舞》、双圈集体舞范例《欢乐的鼓》、三圈集体舞范例《火车开进山洞来》 2. 能够利用教学资源搜集、整理、归纳相关资料 3. 能够灵活运用交往模式创编不同类型的圆圈集体舞 4. 能够解决在任务实施过程中出现的一般问题 5. 能够小组合作学习、自我纠正动作 6. 能够合理地分析、评价创作成果		
	情态目标	1. 进一步体会集体舞蹈带给人们的愉悦和真情 2. 培养学生勇于并乐于承担责任，以及善于协调团队矛盾的人格品质		

续表

教学情境	舞蹈实训室
教具材料	音响、鼓

教学流程	
任务描述	运用教学资源搜集、整理、归纳圆圈集体舞的基本知识；学跳圆圈集体舞范例《花之舞》《欢乐的鼓》《火车开进山洞来》；参照圆圈舞蹈的创编步骤，分成三大组创编不同类型及年龄班的圆圈集体舞；在任务实施过程中自主解决资料搜集问题、自我纠正动作的问题以及合乐表演等问题
任务实施	向学生下达学习任务书，明确学习任务、学习要求、学习过程和评价标准。 一、资料收集 根据任务导向，学生需要收集下列两个方面资料。 1. 圆圈集体舞的相关理论知识 2. 创编圆圈集体舞所需题材和音乐 二、问题讨论 1. 学生自学相关材料，并以小组形式围绕下列问题展开讨论 （1）三个舞蹈范例分析（题材方面、音乐方面、动作方面等）。 （2）三个舞蹈范例的异同点。 （3）圆圈集体舞的常用形式。 （4）圆圈舞常用的交往模式有哪些？ （5）创编圆圈集体舞的一般步骤是什么？ 2. 教师进行总结 三、教学做（单圈、双圈交往模式） 1. 教师示范、讲解 2. 学生模仿练习 3. 教师指导纠正学生动作 4. 学生独自完成 四、制订计划 各组每个同学根据学习任务、学习要求在教师的指导下制订"创编圆圈集体舞"的学习计划。 五、实施计划 学生根据工作任务的实施方案进行具体操作，教师扮演师傅的角色起示范、引导和监督的作用。 六、检查控制 学生对自己的整个学习过程进行自我检查和控制，并及时修正，教师对学生的整个"练习"过程进行监督和检查。 七、任务评价 1. 学生逐组进行成果展示 2. 采用学生自评、小组互评和教师定评进行评分 八、反馈 任务考评结束后，教师对完成的任务进行总结，指出过程中存在的问题和改进意见，并要求学生写出工作小结，针对存在的问题制定改进措施
布置作业	1. 继续练习圆圈舞范例（用不同的交往模式尝试） 2. 依据点评修改完善创编作品

五、拓展练习

Hello,朋友
（小班单圈集体舞）

动作说明

准备：单圈，两人面对面站好。

1~2小节：1~4拍，胸前击掌三次，5~8拍，原地走四步。

3~4小节：1~4拍，头上方击掌三次，5~8拍，原地走四步。

5~6小节：两人拉手，一个八拍，逆时针换位置。

7~8小节：1~4拍，原地蹦跳向后转，看到新朋友；5~8拍，和新朋友打招呼问好，继续跳舞（动作完全重复）。

9~16小节：重复1~8小节动作。

恭喜恭喜
（中班单圈集体舞）

动作说明

准备：幼儿站成单圈，相邻两个人面对面站好，双手相握。

1~4小节：舞步是第一步吸左腿，右腿原地跳，第二步落左腿，第三步和第四步走右腿、左腿，即吸左腿，然后左右左交替行进走。这一动作做四组，左右交替进行，四拍一次。

5~6小节：双手食指指着自己的脸颊，左右摆动，两拍一次。

7~8小节：两人双手相拉，后踢步逆时针转动半圈，交换位置，一拍一步。

9~10小节：和朋友相互行礼恭喜，四次，一拍一次。最后一拍，两人同时向转体，和新朋友见面。

11~12小节：和新朋友相互行礼恭喜，四次，一拍一次。

第二遍音乐和新朋友一起跳舞，然后反复进行。

顽皮的小绅士
（小班双圈集体舞）

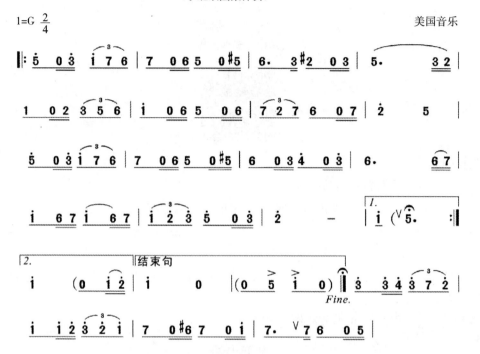

美国音乐

 动作说明

准备动作：幼儿站成双圈，两人右手拉右手，左手拉左手，然后顺时针站好。

第一遍音乐：做动作。

1~2小节：前两拍，右脚脚跟向前踢出，后两拍，勾回踏地。

3~4小节：重复1~2小节的动作。

5~8小节：顺时针方向走步，一拍一步。

9~16小节：重复1~8小节的动作，最后一拍两人面对面。

17~32小节：重复1~16小节动作。

第二遍音乐：换朋友。

1~8小节：第一个八拍，外圈幼儿不动，高举右手，里圈幼儿也伸出右手，拉住下一个外圈幼儿的手，然后从他身后绕过去，走到他面前；第二个八拍，两人右手抚胸行见面礼。

9~32小节：重复1~4小节，共换三个朋友。

音乐反复，和新朋友继续舞蹈。

请你猜猜我是谁
（中班双圈集体舞）

1=C 4/4

选自英文儿歌 Hello Everyone

| 5 5 3 5 | 3. 5 6. 5 | 5 5 3 5 | 3 5 2 — |

| 5 5 3 5 | 3. 5 6. 5 | 2 2 2 3 2 — | 1 — — — ‖

📝 动作说明

准备：双圈站立。

1~4小节：两人面对面做动作，双手扩指，在肩的上方左右摆动，一拍一动。

5~8小节：里圈的幼儿蒙住眼睛，外圈的幼儿跑到圆里，任意找一个朋友，站到他身后。

间奏：两个八拍，后面的幼儿拍前面幼儿的肩膀，并说"请你猜猜我是谁"，前面的幼儿转身说："啊！是你呀！"然后互相行礼。

重复1~8小节，舞蹈继续进行。

小兔拔萝卜
（大班双圈集体舞）

1=C 2/4　　　　　　　　　　　　　　　　　选自《甩葱歌》

3 6　6 67｜1 6　6 61｜7 5　5. 7｜1 6　6 33｜

3 6　6 67｜1 6　6 61｜3 3 2　1. 7｜1 6　6 61｜

3 3　2. 1｜7 5　5 35｜2 2　1. 7｜1 6　6 61｜

3 3　2 21｜7 5　5 35｜2 2　1. 7｜1 6　6 ‖

📝 动作说明

准备：双圈，面对面，里圈幼儿跪坐在地上扮演"萝卜"，外圈幼儿站立，扮演"小兔"。

第一遍音乐：

1~2小节："兔子"做播种动作（右手向萝卜伸出再收回，一拍一动，下肢屈膝），"萝卜"做生长动作（双手在头的两侧，小臂伸缩并左右摇摆）。

3~4小节："兔子"做浇水的动作（双手在萝卜上方抖动，四拍，下肢小碎步），"萝卜"做喝水的动作（双手托住脸颊，仰头摆动，四拍）（图3-3）。

图3-3　浇水动作

5~16小节：重复三遍1~4小节的动作。

第二遍音乐：

1~8小节："兔子"和"萝卜"拉起手来，前后拉扯，模仿"拔萝卜"，"萝卜"要从地面上一点点站起来。

9~12小节："兔子"和"萝卜"把右手举高，"萝卜"先自转一圈，"兔子"再自转一圈。

13~16小节："兔子"和"萝卜"互相摆手再见，兔子沿顺时针方向到下一个朋友处。舞蹈继续进行。

墨西哥帽子舞
（大班三圈集体舞）

1=G 4/4　　　　　　　　　　　　　　　　　　　　意大利拿波里民歌

5 | 1. 51. 51. 5 | 1 217. 12. 5 | 7. 57. 57. 5 |

7. 76. 71 - ‖: 767 656 545 2 | 3 561 234 2 |

767 656 545 2 | 7. 771 7 676 5 :‖

动作说明

准备动作：幼儿站成三圈，逆时针方向站在圈上。

第一遍音乐：四个八拍，换朋友。

第1小节：前三拍，外圈和内圈的幼儿原地走三步，中圈的幼儿顺着逆时针方向向前走三步，换朋友；第四拍所有幼儿停下步伐，击掌。

第2小节：新朋友相互看，点头行礼。

3~8小节：重复1~2小节动作，共换四次朋友。

第二遍音乐：四个八拍，三人一组，钻圆圈。

1~2小节：三人凑到一起，双手相互交叉拉手。

3~4小节：一人钻进去，再退出来；另外两人要配合套圈，并蹲下让幼儿退出来。

5~8小节：换另外两名幼儿钻圆圈，节奏、动作同上一幼儿。最后一拍，回到三圈的位置上。

音乐反复，舞蹈继续进行。

任务三　创编线条状集体舞

一、任务描述

体验和学习线条状集体舞的特点和创编方法，并运用已学过的知识技能创编不同年龄班

的线条状集体舞蹈。

二、任务目标

1. 能力目标

※能够准确表演和示范链条形集体舞范例《乒乓舞》、行列集体舞蹈《小小解放军》和《彩虹桥》。

※能够以小组的形式创编不同年龄班的线条状集体舞蹈。

※能够合理运用线条状集体舞常用的交往模式。

※能够合理地分析、评价创作成果。

2. 知识目标

※了解线条状集体舞的特点。

※掌握线条状集体舞创编的一般步骤。

※掌握科学评价创作成果的方法。

3. 素质目标

※进一步体验参与合作的快乐，提高人际交往、沟通能力。

※遇到问题能积极寻求其他可能的解决途径。

三、任务引导

（一）知识点

1. 线条状集体舞的概念

线条状集体舞蹈是指参加者站在直线或曲线的队形上进行表演的集体舞蹈。可以是一条线，也可以是多条线。

2. 线条状集体舞的常见形式

直线形：也称作行列集体舞，参加者站在横排、纵列或十字形的位置上表演的集体舞蹈。

曲线形：也可称作链条形，参加者一人搭住一人的肩部呈线条状，由领头人带领大家在活动空间自由走动。

（二）技能点

1. 交往模式的运用

（1）直线形行列集体舞常见的交往模式有以下几种：行列解散，重新组合成横排；行列解散，重新组合成纵排；行列解散，重新组合成十字形。

（2）曲线形链状集体舞常见的交往模式有螺旋形队形，以及断裂、重组的链状。

2. 创编线条状集体舞的一般步骤

（1）确定内容和形式。在创编之前，首先要明确主题并选择好形式。主题要符合音乐的内容，形式要鲜明，可以选择单条线，也可以设计多条线。

（2）选择音乐。曲线形集体舞蹈一般游戏性较强，音乐形象要鲜明、有趣味；直线形集体舞蹈相对较为整齐、平稳，可选择进行曲或节奏均匀的乐曲。音乐结构同样要求规整，乐段多重复，便于集体舞的反复进行。

（3）设计动作。首先，根据主题内容设计舞蹈动作，动作要形象，符合音乐的特点；其次，设计换朋友的方式，变换队形所用的步伐要具有流动性，上肢动作要尽量简单，便于幼儿快速形成新的队形。曲线形的集体舞蹈可以让领队人独立设计动作，发挥其领袖作用。

（三）典型案例

【案例3-7】

<center>兵兵舞</center>
<center>（小班曲线链条形集体舞）</center>

 动作说明

准备：链状站好。

音乐结构：前奏+ABC重复。

前奏：随音乐自由律动。

A段：领头人带领队伍随音乐节奏自由走动。

B段：1~8小节：领头人做即兴动作，其他人模仿。

C段：9~16小节：跟着音乐做"扭胯拍手"的动作。

一遍音乐结束后，领头人跑到队伍中插入任意一位置，他身后的人就是新的领队人，然后舞蹈继续。

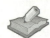 **案例分析**

（1）题材。一般的链状舞蹈领头人在第一段舞蹈结束后会由排头跑向排尾，第二个人将成为新的领头人。而这个舞蹈中由于领头人是任意插入一个位置，将链状断开重组，这种领头人具有不确定性，所以舞蹈更加新奇并充满了趣味性。

（2）音乐。这是一首非常富有动感的桑巴舞曲，它的音乐是三段体结构，每一段都是四个八拍，非常规整，强烈的节奏、动听的旋律给人以激情似火的感觉。

（3）动作。舞蹈B段以模仿动作为主，充分发挥幼儿在活动中的主动性和创造能力；C段是热情的桑巴舞扭胯动作。这样的动作设计不仅符合幼儿好动、爱模仿的身心特点，同时与音乐的风格、特征比较吻合。

（4）学习建议。自娱性幼儿舞蹈的教学一定要注重发挥幼儿在活动中的主动性和创造能力，可设计一些即兴表演、领袖表演的环节，培养孩子的表现力和想象力，加强幼儿的自信心。

【案例 3-8】

小小解放军
（中班直线行列集体舞）

1=G 2/4　　　　　　　　　　　　　　　　　　　　　　舒伯特 曲

（乐谱略）

动作说明

准备：前奏 1~6 小节：两纵队站好。

第一遍音乐：7~22 小节：双手叉腰，齐步走，共四个八拍。

间奏：两纵队分别向内转体，面对面。

第二遍音乐：第一个八拍，1~4 拍，两人手拉手同侧的脚脚跟点地，两拍一次，做两次。

5~8 拍，向前横追步三次。第二个八拍重复，换脚点地，向后横追步三次。

再次 A 段，变两横排，舞蹈动作重复。第三次重复时，变成十字行。

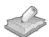

案例分析

（1）题材。幼儿对军人有一种特殊的崇拜感，对他们的生活也非常感兴趣，不管是队列练习还是敬礼，幼儿都很喜欢去模仿。舞蹈就从幼儿的这一兴趣点出发，节选《军队进行曲》这首曲子的第一部分，设计为行列集体舞蹈活动。

（2）音乐。音乐节选自《军队进行曲》，该乐曲非常形象地模拟军号的音响和小军鼓敲击的节奏，使人联想到雄赳赳、气昂昂的行进队列，富于跳跃感的伴奏音型（前八后十六）如同小军鼓的敲击，节奏强烈而具有感染力。

（3）动作。舞蹈用吸踏步来模仿解放军走路，手也可以加上敬礼或摆臂等动作；脚跟点地和横追步主要体现集体舞中同伴的相互合作和交流，也非常符合音乐的节奏特点。

（4）学习建议。依据幼儿空间感知能力的发展规律，集体舞教学应先从单圈舞开始，因为单层圆圈的状态是一种"全封闭"的空间状态，也是相对比较安详和集中的空间状态之一。横排或竖排是一种"半开放"的空间状态，幼儿容易游离于活动之外，所以行列舞蹈比较适合注意力相对集中的大班幼儿。

【案例 3-9】

彩虹桥
（大班直线行列集体舞）

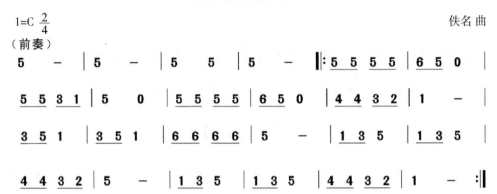

准备：10~12人一组，站成两列，两列相对。

前奏：两人拉手跟节奏做振臂动作，两慢三快。

1~8小节：排头的两人面对面拉手，横追步从两列中间穿过到队尾，再返回；其余幼儿在位置上拍手颤膝。

9~20小节：排头两人分别向自己的外侧转身，沿着队列向后走，后面的人依次跟随，排头走到队列尾部后，两人搭手上举形成桥洞状，后面跟过来的人两人并肩从洞中钻过，继续向前走，直到所有人都通过。此时原来的排头到了队尾，原来的第二组成了排头。

舞蹈继续进行，直到最后一组当过排头，舞蹈结束。

 案例分析

（1）题材。这是一个行列集体舞蹈，表现的是两人一起过桥、搭桥、钻桥洞相互合作的情景。

（2）音乐。音乐节奏稳定，旋律激人振奋，律动感强。

（3）动作。过桥的动作选用的是横追步，流动性和律动感都很强，特别适合横向移动。搭桥和钻洞这一过程选用的是踏步走这个动作，和音乐的激进感觉非常符合。舞蹈的亮点在于队形的变换，采用的是"剥香蕉"这一队形变换方式，还有轮流当领头人的设计，这些都增加了舞蹈趣味性。

（4）学习建议：这个舞蹈采用的是行列换领头人的形式。刚开始时每组幼儿在过桥时可以做规定或统一的动作，后期可以让幼儿发挥自己的个性特征，创造新动作，发挥自己的领袖作用。

四、任务实施

项目三		创编集体舞	总学时	14
任务三		创编线条状集体舞	学时	4
教学目标	知识目标	1. 了解直线、曲线等线条状集体舞的特点 2. 掌握线条状集体舞常用的交往模式 3. 了解创编线条状集体舞的一般步骤 4. 掌握科学评价、分析创作成果的方法		
	能力目标	1. 能够准确表演和示范曲线链状集体舞范例《乒乓舞》以及直线行列集体舞范例《小小解放军》《彩虹桥》 2. 能够利用教学资源搜集、整理、归纳相关资料 3. 能够创编不同类型的线条状集体舞 4. 能够解决在任务实施过程中出现的一般问题 5. 能够小组合作学习、自我纠正动作 6. 能够合理地分析、评价创作成果		
	情态目标	1. 进一步体验参与与合作的快乐,提高人际交往、沟通能力 2. 遇到问题能积极寻求可能的另外解决途径		
教学情境		舞蹈实训室		
教具材料		音响、鼓		
教学流程				
任务描述		运用教学资源搜集、整理、归纳线条状集体舞的基本知识;学跳范例《乒乓舞》《小小解放军》《彩虹桥》;参照线条舞蹈的创编步骤,分成三大组创编不同类型及年龄班的线条状集体舞;在任务实施过程中自主解决资料搜集问题、自我纠正动作的问题以及合乐表演等问题		
任务实施		向学生下达学习任务书,明确学习任务、学习要求、学习过程和评价标准 一、资料收集 根据任务导向,学生需要收集下列两个方面资料。 1. 线条状集体舞的相关理论知识 2. 创编线条状集体舞所需题材和音乐 二、问题讨论 1. 学生自学相关材料,并以小组形式围绕下列问题展开讨论 (1) 三个舞蹈范例分析(题材方面、音乐方面、动作方面等) (2) 三个舞蹈范例的异同点 (3) 线条状集体舞的常用形式 (4) 线条舞常用的交往模式有哪些 (5) 创编线条状集体舞的一般步骤是什么 2. 教师进行总结		

续表

任务实施	三、教学做（曲线、直线的交往模式） 1. 教师示范、讲解 2. 学生模仿练习 3. 教师指导纠正学生动作 4. 学生独自完成 四、制订计划 各组每个同学根据学习任务、学习要求在教师的指导下制订"创编线条集体舞"的学习计划 五、做出决策 各组同学先将每个人的计划进行比较，然后综合出一份最佳方案，并将其作为小组工作计划，教师再对各组的工作计划进行讲评，然后付诸实施 六、实施计划 学生根据工作任务的实施方案进行具体操作，教师扮演师傅的角色起示范、引导和监督的作用 七、检查控制 学生对自己的整个学习过程进行自我检查和控制，并及时修正，教师对学生的整个"练习"过程进行监督和检查 八、任务评价 1. 学生逐组进行成果展示 2. 采用学生自评、小组互评和教师定评进行评分 九、反馈 任务考评结束后，教师对完成的任务进行总结，指出过程中存在的问题和改进意见，并要求学生写出工作小结，针对存在的问题制定改进措施
布置作业	1. 继续练习线条状集体舞范例（用不同的交往模式进行尝试） 2. 依据点评修改完善创编作品

五、拓展练习

小火车
（小班曲线链状集体舞）

佚名 曲

1=C 2/4

3 4 5	2. 2 1	2 3 4	3 2 1
3 4 5	2. 2 1	2 3 4	3 2 1
5 5	1 1	2. 2 1	2 3 1
5 5	1 1	2. 2 1	2 3 1

 动作说明

准备：参加者站成链条状，好似一列火车。第一名幼儿扮演火车司机，右手握拳，高举至头顶，模拟火车的烟囱，左手屈肘放置腰间，模拟火车的轮子；后面的幼儿右手扶住前面幼儿的肩膀，左手动作同第一名幼儿的动作。

注：舞蹈设计为两部分。第一部分是开火车；第二部分是模仿火车头动作。

第一遍音乐：四个八拍，模拟火车行进。

1~16小节：所有幼儿在火车司机的带领下行进，脚下为平踏步；左手在体侧划小立圆，模仿车轮子转动。火车司机自由选择行进路线，可以设计转弯、钻山洞等情境。

第二遍音乐：四个八拍。

1~16小节：火车停下，由火车头做即兴动作，后面的幼儿模仿火车头的动作。

音乐反复，火车头跑到队伍最后，由第二名幼儿作为新的火车司机，舞蹈继续进行。

虫儿飞
（大班直线行列集体舞）

林 夕 词
陈光荣 曲

1=C 4/4

[乐谱]

 动作说明

准备：幼儿站成两竖队，面对面正步位。

1~2小节：1~4拍，手臂上招手，左右摆动，两拍一动；5~8拍，手臂在体前自头上方波浪摆动到地面，身体随之蹲下。

3~4小节：重复（1~2）小节的动作。

5~6小节：1~2拍，双臂旁大波浪到头上方，手腕相对，双腿打开与肩宽，重心向右移动；3~4拍，旁大波浪落到旁按手位，重心移动到左腿；5~8拍重复1~4拍动作。

7~8小节：两人同时伸同侧的手臂搭对方的肩膀，再反面，两拍一动；5~8拍，左右倾头，两拍一动。

第9小节：保持上一舞姿，左右倾头，两拍一动。

10~13小节：完全重复1~4小节的动作。

14~15小节：旁按手位，左转腰，还原；右转腰，还原，两拍一动。

第16小节：旁按手位，两人低头行礼。

17~18小节：双手交叉抱肩。

19~20小节：半蹲，两人分同侧的手相搭，再直立，手保持相搭状态，两拍一动；再做反面。

21~22小节：两人拉手，逆时针走四步，交换位置，两拍一动。

23~24小节：两人相互拥抱，左右交替，四拍一换。

25~26小节：两人低头相对碎步动，腿部半蹲，上身前倾。

27小节：身体直立，双手交叉抱肩。

间奏：幼儿自由做飞翔动作，最后四拍，变成两横队，换新朋友面对面。

音乐重复，与新朋友继续跳舞。

项目四

创编音乐游戏

一、项目描述

掌握应变反应、克制反应、探究反应、表演游戏等不同类型音乐游戏的特点和创编方法,并能运用"四步流程"以及已有知识和技能创编不同年龄班与不同类型的音乐游戏。

二、项目教学目标

1. 知识目标

※掌握应变反应、克制反应、探究反应、表演游戏等不同类型音乐游戏的特点,了解创编原则。

※熟悉创编音乐游戏的"四步流程",即"故事—规则—动作—音乐"。

2. 能力目标

※能够规范地表演、示范不同类型音乐游戏的范例。

※能够灵活运用"四步流程"创编出不同年龄班及不同类型的音乐游戏。

3. 素质目标

※参与、体验、感受音乐游戏活动带来的愉悦之情。

※激励学生的独立性、创造性,培养学生的目标规则意识,保护其好奇心和好胜心。

三、项目的知识点

(一)音乐游戏的概念

音乐游戏是在歌曲或乐曲的伴奏下,按音乐的内容、性质、节奏、乐曲的结构等进行游戏,有一定的规律和动作要求,这些动作常常是律动、歌表演或舞蹈动作。音乐游戏是一种

比较特殊的韵律活动,其特殊性主要表现在游戏和音乐的相互关系上。在音乐游戏中,音乐和游戏是相互促进、相辅相成的。音乐指挥、促进和制约游戏活动,而游戏动作又能帮助幼儿更具体、形象地感受和理解音乐,获得一定的情绪情感体验。因此,音乐游戏是深受幼儿喜欢的一种音乐活动。

(二)音乐游戏特点

1. 音乐性

音乐游戏的最大特点就是"音乐性",幼儿在游戏中学会听辨不同旋律、节奏、节拍、速度等音乐的基本要素,并随时根据音乐的变化做出反应,从而达到发展音乐能力的目的。

2. 规则性

音乐游戏是必须在一定的规则下开展的活动,幼儿的社会性可以得到良好的发展。

3. 游戏性(玩儿)

"游戏性"是音乐游戏活动的核心,"玩儿"能使孩子的心灵得到解放,使幼儿产生愉悦感、胜任感和成功感,促使其形成健全的人格。

(三)音乐游戏教育价值

音乐游戏具有突出的教育作用,集中体现了音乐的艺术性、技能性与幼儿的年龄特点和发展水平之间的对立统一。它将丰富的教育要求以生动有趣的游戏形式表现出来,使孩子们在乐此不疲的游戏和玩耍中既掌握了一定的音乐知识与技能,也在不知不觉中渗透了品德教育和审美教育。同时,在愉快而自由的游戏活动中,儿童还获得了更多的积极情绪情感的享受和体验,进一步促进幼儿对音乐活动的稳定兴趣及积极、主动个性的形成。

(四)音乐游戏主要类型

音乐游戏是多种多样的,按照游戏的形式进行划分,音乐游戏可以分为应变反应游戏、克制反应游戏、探究反应游戏和表演游戏。

(五)创编音乐游戏应把握的原则

(1)强调趣味性。可以从幼儿好动、喜模仿、善想象、爱创造等身心发展特点入手,挖掘音乐游戏的趣味性。例如,《小雪花》使幼儿在想象与创造中体验到无尽的乐趣;《小动物回家》让幼儿好动、好模仿的个性得以释放,从中获得满足与快乐。精彩的游戏一定含有独特的闪光点,如果违背了幼儿的身心特点,必然使游戏索然无味。幼儿的兴趣是检验游戏趣味性最好的标尺。

(2)体现规则性。凡是游戏都有规则,音乐游戏也不例外。在音乐游戏中,其规则如何恰到好处地得以体现是值得推敲的,这需要根据特定的内容、情节和目的来制定。例如,《熊与石头人》的规则在第二部分,当熊进入森林,"石头人"丝毫不能动,否则将面临灭顶之灾。孩子的天性是活泼好动的,然而在这一刻,他们屏住呼吸,连眼睛都不眨一下,表现出超凡的自控力,这就是规则的魔力。规则能制约孩子的行为,让他们变得勇敢、有自控力等,使他们的个性、意志品质等方面朝着积极的方向发展。因此,在设计音乐游戏时,一

定要巧妙地体现并利用规则，充分发挥游戏的教育功能。

（3）突出歌舞性。边唱边跳边玩耍是音乐游戏的重要特征之一。歌、舞、玩耍的有机结合，使游戏更富有趣味性。在创编音乐游戏时，最好选用游戏性歌曲，歌曲的内容和意境蕴含游戏化特点，让幼儿边唱边玩，更有乐趣。在舞蹈动作的设计上，尽量让幼儿即兴发挥。在幼儿眼里，游戏中的舞蹈就是玩耍。他们以舞蹈的方式做游戏，会毫不费力地模仿、想象、创造出各种生动形象的肢体语言，从中获得乐趣。当然，当幼儿的想象即将枯竭时，教师必须及时引导和启发，让他们重新获得灵感，使游戏不断继续和深化。可见，歌舞是音乐游戏不可或缺的部分，是游戏的主体。如果脱离了歌舞，音乐游戏将无异于体育游戏、智力游戏等。

四、项目的技能点——创编音乐游戏的"四步流程"

（一）故事（为音乐配相应的故事）

多数情况下音乐游戏都需要先设计一个特定年龄幼儿能够感兴趣的故事（但并非必须要有故事，也可直接切入主题）。使幼儿感兴趣的前提是：该年龄段幼儿有相关的生活经验；使用的语言和表达方式是他们能够理解的；具有一定的新鲜感。讲述故事需要注意以下几点：一是简洁，一般在一分钟内讲完；二是突出重点；三是生动感人。

（二）规则（游戏玩儿法）

根据故事情节的发展选择合适的游戏类型，并设计游戏规则和玩儿法。

规则游戏的基本类型如下：情境表演游戏、领袖模仿游戏（镜像、跟随、后像）、输赢竞争游戏（抓逃、争资源、比大、对攻）、控制游戏（造型、休止）、传递游戏（传物、传位）、猜谜游戏（猜人名、猜音源、猜消失的人或物）。

（三）动作（为游戏内容配相应动作）

音乐游戏的动作以模仿性动作和生活动作居多，选择的动作不要太多，动作交替不要太快，既可采用老师规定的动作，也可采用幼儿创造的相应动作。

（四）音乐（为游戏配相应音乐）

选择与游戏内容相匹配的音乐，完整地跟随音乐做设计好的全套动作，如《小雪花》以训练孩子的想象力为主要目的，属于表演游戏。先设计好雪花飞舞、融化、入流三个环节的主要动作和游戏玩儿法，再根据每个环节的动作特点选择不同的音乐。雪花飞舞给人轻盈之感，用三拍子舞曲或歌曲比较合适；融化是一个断断续续终成水的过程，用上行琶音连接高位颤音表示阳光爬上云端、普射四方，以下行音阶连接低位琶音表示雪花渐融成水，非常生动形象；入流是绵绵不断的流淌过程，可用轻缓、流水般的乐曲表示雪水入流、渐行渐远，与游戏的意境十分吻合。

任务一　创编应变反应类音乐游戏

一、任务描述

体验和学习应变反应类音乐游戏的特点和创编方法，并运用已学过的知识技能创编不同

年龄班的应变反应游戏。

二、任务目标

1. 能力目标

※能够准确表演和示范应变反应音乐游戏范例《谁是小熊》《库企企》《逗牛》。
※能够将传统的应变反应游戏规则运用到音乐当中。
※能够灵活运用"四步流程"以小组的形式创编不同年龄班的应变反应游戏。
※能够合理地分析、评价创作成果。

2. 知识目标

※了解应变反应类音乐游戏的概念和特点。
※掌握常用的应变反应类游戏的类型和规则。
※掌握应变反应游戏创编的一般步骤。
※掌握科学评价创作成果的一般方法。

3. 素质目标

※体验和同伴一起玩游戏的乐趣,以及不断挑战自我、追求自我超越的心理渴望。

三、任务引导

(一) 知识点

1. 应变反应游戏的概念

应变反应游戏主要是根据外部条件变化,迅速发起或终止特定的动作,比较侧重对音乐和声音的分辨、判断能力,以培养儿童对音乐性质的分辨能力和身体反应能力。

2. 应变反应游戏的特点

"应变游戏"是高刺激性的人际互动游戏,主要激发和挑战的是人的自我实现需要。此外,这种游戏也具有高度的锻炼或实现人的快速反应的能力。

3. 应变反应游戏的主要游戏类别

(1) 输赢竞争游戏(抓逃、划拳、对攻)。
(2) 争资源游戏(挣物(友)、占位)。
(3) 传递游戏(传物、传话、传位)。
(4) 身体接触游戏(拍花掌)。
(5) 队形变换游戏(换位、穿插、跳转)。

(二) 技能点

运用"四步流程"创编应变反应游戏。
(1) 故事。故事的情节、角色应是幼儿熟悉和喜爱的、容易理解并可以用动作来表达的。因此,动作要尽量简单,够用即可。
(2) 规则。应变反应游戏的规则在设计时一定要考虑到幼儿的身心特点。小班幼儿集

体游戏能力比较低，不善于配合，因此适合选用单独活动的游戏，尽量避免激烈的竞争；随着年龄的增长，中班和大班幼儿可以逐渐加强游戏玩法的复杂程度，并可加入提高游戏中相互配合、协调进行的要求。

（3）动作。动作要符合游戏情节和内容，并且越简单越好，能够很好地表现音乐即可。

（4）音乐。音乐要节奏鲜明，形象生动，乐段清楚，对比性强，和游戏内容相吻合。

注：故事和动作必须从音乐的框架及幼儿的生活经验中提取。

（三）典型案例

【案例 4-1】

谁是小熊
（小班应变反应游戏）

（一）

1=F 2/4　　　　　　　　　　　　　　　　　　　　　佚　名　词曲

3. 5 3. 5 | 5 1 2 | 6. 1 6. 1 | 2 2 2 | X X X X | X 0 ‖
一 个 娃 娃　一 个 家，　小 熊 小 熊　没 有 家，　小 熊 是 谁　呀？

（二）

5 1 1 2 3 | 1 — ‖: 3 5 6 5 1 5 6 5 :‖ 1 0 |
我 们 要 找 到　它。

（三）

X X X X | X 0 ‖ 5 1 2 3 | 1 — ‖
（师问）小 熊 是 谁　呀？（答）小 熊 就 是　他！

游戏玩法

准备：请10位幼儿搬9张椅子到场地中间摆成一个圆形，其中一位幼儿扮演"小熊"，并将椅子搬到圆心坐下，其余幼儿在椅子外侧面向圆心站好。

A段：舞蹈动作。

1~2小节：五指张开扩指，在肩部左右摆动四次，一拍一动，头自然随动。

第3小节：双手在耳前指尖向下摆动两次，头也随动，表示小熊的耳朵。

第4小节：双手在胸前交叉摆动，做"没有"状。

5~6小节：左手叉腰，右倾头，右手食指在头侧画小圆，一拍一次，表示想问题。

7~8左手叉腰，右手食指指向圆心，一拍一动，点四次。

B段：游戏环节。站在圆心的幼儿捂住眼睛，其余幼儿跟随教师弹奏音乐的节奏或慢慢

地走或快快地走,当听到重音后,快速反应抢椅子坐下。没有抢到椅子的幼儿跑到小熊的身后,拍着他的肩膀问:"请你猜猜我是谁?"猜到后,他就是下一个"小熊",大家跟随音乐指着新的"小熊"唱出"小熊就是×××",然后新小熊坐到圆心处,游戏继续。如果没有猜到,可以再多给一次机会或继续让他扮演"小熊"。

 案例分析

（1）题材。这同样是一个训练幼儿节奏感和反应能力的音乐游戏,同时还可以加入"猜谜"的小环节。游戏改变了传统淘汰制的玩法,而是让没抢到椅子的幼儿作为新的"小熊"坐到圆心,作为领袖受到关注。这样的设计既保护了孩子的心理免受挫败,又降低了游戏中的竞争伤害。

（2）音乐及动作。A段的节奏平稳,旋律动听,歌词简单易唱,动作上依据歌词以模仿动作为主;B段为游戏环节,教师可随意控制节奏,可快可慢,让幼儿感受节奏的变化,尝试踏着节奏走路。

（3）学习建议。音乐游戏不同于传统游戏,教师在创编游戏时,应多注重孩子对音乐的感知,尽量避免过于激烈的竞争,对竞争失败的孩子不要淘汰和惩罚,以避免孩子感到沮丧和失去兴趣,可以给失败的孩子一些新的任务,增加他的成就感。

【案例4-2】

库企企
（中班应变反应游戏）

游戏玩法

准备:请9位幼儿搬8张椅子到场地中间摆成一个圆形,幼儿在椅子外侧逆时针站好。

1~8小节:幼儿围着椅子顺时针方向跑动,双手在胸前做开火车的动作,最后一拍抢椅子。

9~10小节:没有抢到椅子的幼儿摊开手,左右摆动,表示没抢到。

11~12小节:没抢到椅子的幼儿当"领袖",创编"库 库 <u>库 企 企</u>"的动作,其他人模仿。

游戏继续进行,用前一个领头人创编的动作围着椅子顺时针方向跑动。

 案例分析

（1）题材。这是一个训练幼儿节奏感和反应能力的音乐游戏,采用的是传统游戏抢椅子的玩法,但不同的是,没抢到椅子的小朋友并不作为失败者罚下场,而是作为"领袖"

来创造新的"库企企"动作,让其他小朋友模仿。在这个游戏中,幼儿不仅感受了×× ×× |这一节奏型,还用这一节奏进行了创编动作。

(2)音乐。这是一首奥尔夫音乐,节奏欢快,旋律动听,特别是"库 库 库企 企"这一节奏型的独白,更加突出了音乐的节奏特点。

(3)学习建议。首先,教师要提前预留出幼儿创编动作的时间,还要对创编动作进行提示,可以是生活动作,也可以模仿小动物或其他肢体动作,但一定要符合×× ×× |的节奏特点。其次,教师要鼓励幼儿争当领队,这样既可以避免抢椅子的激烈,又可以发挥幼儿的想象力和创造力,提高反应能力。最后,由于是一个节奏训练的游戏,所以可以加入一些打击乐(沙锤、铃鼓、响板等),帮助幼儿感受节奏,分辨不同音色。

【案例4-3】

<center>逗牛</center>
<center>(大班应变反应游戏)</center>

1=C 4/4　　　　　　　　　　　　　　　　　　　　　　　周杰伦 曲

[乐谱]

动作说明

准备:幼儿围成单圈做好,扮演"小牛",一个幼儿站到圈外扮演"牛仔"。

前奏：两个八拍，幼儿身体随音乐摆动。

A 段："小牛"和"牛仔"的动作，重复四遍。

"小牛"动作如下。

1~2 小节：1、2 拍拍手两次、3、4 拍拍腿两次；5~8 拍重复 1~4 拍动作。

第 3 小节：右手变成小牛角的手势，上举晃动。

第 4 小节：两只手都变成小牛角的手势，在胸前摆动四次，先左后右。

"牛仔"动作如下：

1~2 小节：右手拿红布，第一个八拍，双手叉腰，逆时针在圈外走动。

第 3 小节：右手上举，抖动红布。

第 4 小节：把红布往最近的幼儿眼前晃一晃。

B 段：游戏环节。幼儿用手蒙住眼睛，"牛仔"在圈外跑动，然后选择一个幼儿，把红布放到他身后，同时用手拍他说"哈"，然后"小牛"捡起红布去追"牛仔"，谁先跑到空出的位置谁就获胜，输的幼儿就是下一个"牛仔"。

C 段：动作：新的"牛仔"站到圈里，先表演"生气""哭"，再创编几个可爱的动作，其他"小牛"模仿。然后新的"牛仔"跑到圈外重复 A 段，新一轮游戏开始。

游戏玩法

全体幼儿扮演"小牛"围成圆圈，其中一人在圈外扮演"牛仔"，在音乐 A 段，"牛仔"手持一块红布，围着"小牛"做走、甩红布和用红布逗"小牛"的动作，"小牛"和旁边的朋友面对面拍手、交换舞伴。在音乐 B 段，"小牛"捂住眼睛蹲下，"牛仔"把红布任意丢在一头"小牛"的身后，并拍他说"哈"，这头"小牛"就要拿起红布围着圆圈追"牛仔"，"牛仔"围着圆圈跑到该"小牛"的位置坐下，"小牛"没追上就算输，"牛仔"被追上也算输掉比赛。输的人在音乐间奏部分，走进圆圈内做生气、伤心和逗乐的动作。

案例分析

（1）题材。这是一个竞赛性的音乐游戏，游戏的玩法采用的是传统游戏"丢手帕"，并将情节、玩法与音乐有机结合，幼儿在跟着音乐变化扮演牛仔逗牛的过程中，感受游戏的愉悦、同伴的互动以及表演的乐趣。

（2）音乐。音乐选自周杰伦的一首具有西部风情的歌曲《牛仔很忙》，节奏明显、欢快，歌词内容幽默，乐段变化明显，容易调动人的情绪，让人一听就想跳起来，舞起来，特别具有感染力。

（3）动作。游戏动作都来自日常生活，并按照一定的动作模式组织起来，简单易学。

（4）学习建议。在教学中选择音乐材料时，大部分教师善用儿童歌曲或教材上的乐曲。然而，一些比较流行、时尚的乐曲和歌曲不但动感十足，而且和时代贴合得非常紧密，更能吸引幼儿。教师要巧妙地把这些音乐材料转化成符合幼儿情趣的内容，让幼儿体验到活动的愉悦。

项目四　创编音乐游戏

四、任务实施

项目四		创编音乐游戏		总学时	12	
任务一		创编应变反应类音乐游戏		学时	4	
教学目标	知识目标	1. 了解和掌握音乐游戏的概念、特点、类型及教学目的 2. 了解应变反应类音乐游戏的特点和常见类型 3. 掌握将传统应变反应类的游戏规则和音乐相结合的基本方法 4. 掌握应变反应类音乐游戏创编的步骤 5. 掌握科学评价创作成果的方法				
	能力目标	1. 能够准确表演和示范应变反应类音乐游戏范例《谁是小熊》《库企企》《逗牛》 2. 能够将游戏规则和音乐相结合 3. 能够运用"四步流程"创编应变反应类音乐游戏 4. 能够合理地分析、评价创作成果 5. 能够解决在任务实施过程中出现的一般问题				
	情态目标	体验和同伴一起玩游戏的乐趣,以及不断挑战自我、追求自我超越的心理渴望				
教学情境		舞蹈实训室				
教具材料		音响、鼓				
教学流程						
任务描述		运用教学资源搜集、整理、归纳音乐游戏以及应变反应类音乐游戏的基本知识;学跳范例《谁是小熊》《库企企》《逗牛》;参照"四步"创编流程,分成三大组创编不同年龄班的应变反应类音乐游戏;在任务实施过程中自主解决资料搜集问题、自我纠正动作的问题以及合乐表演等问题				
任务实施		向学生下达学习任务书,明确学习任务、学习要求、学习过程和评价标准。 一、资料收集 根据任务导向,学生需要总结、收集下列 4 个方面资料。 1. 音乐游戏的相关理论知识(概念、特点、类型、教育价值) 2. 应变反应类音乐游戏的概念、特点 3. 创编应变反应类音乐游戏所需题材和音乐 4. 制作游戏角色所需道具 二、问题讨论(知识点) 1. 学生自学相关材料,并以小组形式围绕下列问题展开讨论 (1)音乐游戏的概念、特点、类型。 (2)对比音乐游戏和传统游戏的异同点。 (3)音乐游戏的教育价值是什么? (4)音乐游戏创编的"四步流程"是什么?				

141

续表

任务实施	(5)《谁是小熊》《库企企》《逗牛》范例分析。 (6) 应变反应类音乐游戏的特点是什么？ 2. 教师进行总结 三、教学做（技能点） 1. 教师通过范例指导学生运用"四步流程"的创编方法 2. 创编应变反应类音乐游戏 四、制订计划 各组每个同学根据学习任务、学习要求在教师的指导下制订"创编应变反应类音乐游戏"的学习计划。 五、实施计划 学生根据工作任务的实施方案进行具体操作，教师扮演师傅的角色起示范、引导和监督的作用。 六、检查控制 学生对自己的整个学习过程进行自我检查和控制，并及时修正，教师对学生的整个"练习"过程进行监督和检查。 七、任务评价 1. 学生逐组进行成果展示。 2. 采用学生自评、小组互评和教师定评进行评分。 八、反馈 任务考评结束后，教师对完成的任务进行总结，指出过程中存在的问题和改进意见，并要求学生写出工作小结，针对存在的问题制定改进措施

五、拓展练习

点花歌
（小班应变反应游戏）

$1=C$ $\frac{4}{4}$　　　　　　　　　　　　　　　　　　　北京童谣

A段

5　5　565｜3.56.5532｜2　2　5532｜1.25.32165｜

5　5　565｜3.51.2532｜2　2　5532｜1.25.32161‖

B段

5555　6　5｜1111　6　5｜356　1　653｜5　5　565｜

2222　3　2｜5555　3　2｜12356　5　62　1｜5　1‖

游戏玩法

准备：幼儿围坐成单圈，相邻两人两两相对。

A 段：两人一组做动作。

第 1 小节：两人相互拍花掌。

第 2 小节：双手握拳，在嘴前左右摆动，做吃西瓜的动作（也可上下、前后、画圆，幼儿自由选择吃西瓜动作）。

3~8 小节：重复 1~2 小节动作，反复三遍。

B 段：游戏环节。

分角色，一人扮演农民，种瓜种子，另一人扮演害虫，吃种子。

1~2 小节：害虫把手心张开模仿田地；农民中指、食指和拇指捏到一起，点向田地，一拍点一次，共四次。第五拍也就是第五次点时，害虫去抓农民的手，农民快速把手举高，意思是害虫要吃种子，种子要快速逃跑。第七拍和第八拍，如果害虫没有抓住种子，农民就拍害虫的手三次，并说"没抓着"；反之，害虫就拍农民的手三次，并说"抓住了"。

3~4 小节：重复 1~2 小节动作。

游戏从 A 段重复。

金锁银锁
（小班应变反应游戏）

1=C 2/4　　　　　　　　　　　　　　　　　传统游戏歌曲

i 6 | i - | 3 5 | 3 - | i 6 | i 6 5 | 3 5 |
金 锁 锁，　银 锁 锁，　一 把 钥 匙 开 一

3 - | 1 3 | 2 - | 5 6 5 3 | 2 - | 3 1 | 6 5 0 |
锁。　哪 一 把，　哪 一 把？　请 你 自 己

2 6 | 5 - | 2.5 3 2 | 1 0 | X X. | 0 0 ||
来 开 锁！　来 呀 来 开 锁！　喀 喇！

游戏玩法

这是一个传统反向追跑游戏。手拉手围成圆圈，一位"开锁"的人在圆圈顺时针或逆时针行走，大家一起唱歌，在最后说"喀喇"的同时，"开锁者"将手伸向两位幼儿拉手处，做一个表示开锁的动作，两位幼儿立刻反向快跑，赢家成为下一个开锁之人。

何家公鸡何家猜
（中班应变反应游戏）

粤语儿歌
韦 然 词曲

1=♭E 2/4

欢快、活泼地

(3 1 1. 2 | 3 5 5 | 43212176 | 5 1 1 0) ‖: 3 1 1. 2 |
　　　　　　　　　　　　　　　　　　　　　　　　　真 怪 诞 呀

3 5 5. 1 | 6 6 1 4 | 5. 　 | 4 | 4 4 4 6 6 | 5 4 3. 3 |
又 有 趣, 你 望 望 公 园 内, 有 四 百 只 鸡 鸡 咕 咕 咕, 是

2 5 5 3 2 | 1 — | 5. 3 3 3 | 5 3 3 | 5. 2 2 2 |
何 家 的 不 知 　 道。 何 家 公 鸡 何 家 猜, 何 家 小 鸡

5 2 2 | 5. 3 3 3 | 5 3 3 | 5 3 2 3 | 5 2 1 |
何 家 猜, 何 家 公 鸡 何 家 猜, 何 家 母 鸡 咯 咯 咯。

5. 3 3 3 | 5 3 3 | 5. 2 2 2 | 5 2 2 | 5. 3 3 3 |
猴 子 哥 哥 熊 先 生, 松 鼠 妹 妹 牛 叔 叔, 黄 狗 爸 爸

5 3 3 | 5 3 5 2 | 1 (1 1 2 2 3 3 | 4. 6 6 6 | 3 5 5 |
羊 妈 妈, 来 猜 来 猜 哟!

4 3 2 1 2 1 7 6 | 5 1 1 0) :‖ 1 (2 3 4 5 6 7 | 1 0 0) ‖

游戏玩法

这是一种传统猜拳游戏、快速反应游戏、队形游戏混合的游戏。

A段：音乐做自由即兴的歌表演或设计创编的统一歌表演。

B段：音乐做猜拳游戏加快速反应游戏。

游戏的基本玩法如下。

输家做母鸡动作，赢家做公鸡动作，"平局"做小鸡动作。

快反游戏方案1：每一大句前面做"绕线手"；然后在"猜"字上出拳；在间奏时做输赢动作反应。

快速反应游戏方案2：连续游戏，在前奏时自由移动寻找新的猜拳伙伴，自由空间结伴游戏。

整速反应游戏方案3：排成双圈队形，连续游戏，外圈幼儿在前奏时向顺时针或逆时针方向移动一个位置寻找新的猜拳伙伴，内圈幼儿原地未动等待新伙伴前来游戏。

另外，还可以有其他队形和寻找新伙伴的方案与规则，教师可以根据自己及幼儿的经验无限创新。

先有啥
（中班应变反应游戏）

1=D 2/4

佚名 词曲

5 3	5 0 3	5 5 6 6	5 0	5 3	5 0 5
先 有 啥？	是 小 鸡 还 是 蛋？	先 有 啥？	是		
向外摊手	食指相抵 头顶双手抱圆	向外摊手	头顶		

3 2 2	1 1 X	1 1 1 1	1	0 2	3 3 2 1
蛋 还 是 小 鸡？哦，	母 鸡 生 下 蛋，	而 蛋 又 孵 出			
双手抱圆	食指相抵	头顶双手抱圆			

3 5 0	5 3	5	0 5	3 3 2 2	1 0
小 鸡，	先 有 啥？	是 小 鸡 还 是 蛋？			
食指相抵	向外摊手	食指相抵 头顶双手抱圆			

游戏玩法

游戏的重点和乐趣就在于上肢动作随歌词内容变化造成的快速反应要求是特别具有挑战性的。

乐谱中的动作和组织结构仅仅是一种建议。实际教学中主要是引导、鼓励幼儿提出他们喜欢的鸡和蛋的表现方式，不是为了动作，而是为了幼儿的创意和自主性发展。

更高级的几种玩法如下：玩法1：两人一人一只手合作来共同表现；玩法2：两人合作，一人做鸡，一人做蛋；玩法3：做"石头剪刀布"的猜拳游戏（每个乐句前面第3拍做猜拳动作，后面第7拍做鸡或者蛋或者表示"平局"的动作），幼儿自行协商是赢家还是输家做鸡，另外一方做蛋，如果"平局"可以怎样表示（如何击掌）；玩法4：做另外一种"石头剪刀布"的猜拳游戏，合区的前三句自由行走寻找将要与之猜拳的同伴，最后一句找到朋友，第5拍和第6拍做"绕线手"，第7拍出拳。赢家可以使用一种亲切的方式"惩罚"输家，如刮鼻子、弹脑门、挠痒痒等。"平局"就击掌、拥抱或其他相应的动作。

狡猾的狐狸在哪里
（大班应变反应游戏）

1=C 2/4

[瑞典] 阿尔芬 曲

| 1 3 5 1 3 2 7 | 1 7 4 | 6 5 7 | 6 5 1 | 1 3 5 1 3 2 7 | 1 7 4 |

```
6 5 4̣ 7̣ | 1 — | 1̇ 1̇ 1̇ 1̇ | 7 — | 6 6 6 6 | 5 — |

5̣ 7̣2̣6̣ 5̣ | 7̣ 2̣ 7̣ 2̣ | 5̣ 7̣2̣6̣ 5̣ | 1̣ 3̣ 1̣ 3̣ | 1̇ 1̇ 1̇ 1̇ | 7 — |

6 6 6 5 — | 5̣ 7̣2̣6̣ 5̣ | 7̣ 2̣ 7̣ 2̣ | 5̣ 7̣2̣6̣ 5̣ | 1 — ‖
```

游戏玩法

全体幼儿两两结伴围成内外双圈，表示是一对一对的公鸡、母鸡，教师告知："狡猾的狐狸混进了养鸡场，公鸡、母鸡紧张地巡逻检查，一定要把狐狸找出来。"最后黑猫警长根据情报宣布："狡猾的狐狸就是×××。"与被宣布为狐狸者同一"家"的鸡迅速同方向追击伪装者成同伴的狐狸。狐狸奔跑一圈，回到自己原先的窝里者，为被冤枉者。中途被抓住者为真狐狸。

1~2小节：狡猾的狐狸在哪里？（用手指指点）
3~4小节：嗯哼！嗯哼！（双手外摊，表示不知道）
5~6小节：狡猾的狐狸在哪里？（用手指指点）
7~8小节：嗯哼！嗯哼！（双手外摊，表示不知道）
9~12小节：仔细看一看，仔细瞧一瞧。（手搭在眼睛上方左看看、右看看）
13~16小节：狡猾的狐狸，狡猾的狐狸，可能就是你。（双手做手枪状，四处瞄准）
17~20小节：仔细看一看，仔细瞧一瞧。（手搭在眼睛上方左看看、右看看）
21~24小节：狡猾的狐狸，狡猾的狐狸，可能就是你。（双手做手枪状，四处瞄准）

魔法师的徒弟
（大班应变反应游戏）

1=C 2/4 周杰伦 曲

A段
```
5 4 ‖: 3. 3̲3̲ 2 | 1   2̲3̲ | 4̲2̲0̲4̲ | 2   2̲3̲ | 4̲4̲4̲2̲ |

7   0̲2̲ | 2̲1̲2̲ | 1   1̲1̲ | 6   6̲5̲ | 4   3̲4̲ | 5   5̲4̲ |

3   1̲2̲ | 3   3̲4̲ | 3̲2̲2̲1̲ | 2 — | 2   5̲4̲ :‖ 3. 3̲3̲ 2 |

1   2̲3̲ | 4̲2̲0̲4̲ | 2   2̲3̲ | 4̲4̲4̲2̲ | 7   0̲2̲ | 2̲1̲2̲ |

1   1̲1̲ | 6. 6̲6̲ 6 | 1   6 | 5. 5̲5̲ 5 | 2   1 | 4. 3̲2̲1̲ |

3   1 | 1 — | 1̲ 1̲ |
```

B段 赛跑

游戏玩法

魔法师在圆圈外面走,小徒弟在圆上做互动动作,在听到"哇"声时,魔法师跳进两个徒弟之间,两位徒弟就要立刻开始反方向赛跑,赢家戴上魔法师的帽子便是下一位魔法师。

动作说明

准备:单圈,面对面。

A 段:

1~2 小节:拍手。

3~4 小节:双手指向自己的胸口并说"选我!选我!"

5~8 小节:重复 1~4 小节动作。

9~12 小节:两人握住手,甩两下。

13~16 小节:立正、敬礼,说"你好!"

17~32 小节:重复 1~16 小节动作。

B 段:徒弟蒙住眼睛,造型不动,魔法师继续走动,当听到魔法师的"哇"声后,睁开眼睛,然后魔法师两边的徒弟开始赛跑。

任务二　创编克制反应类音乐游戏

一、任务描述

体验和学习克制反应类音乐游戏的特点和创编方法,并运用已学过的知识技能创编不同年龄班的克制反应音乐游戏。

二、任务目标

1. 能力目标

※能够准确表演和示范克制反应游戏《狐狸和石头》《解救小鸭》《小兔和熊》。

※能够将传统的克制游戏规则运用到音乐游戏当中。

※能够运用"四步流程"创编不同年龄班的克制反应游戏。

※能够合理地分析、评价创作成果。

2. 知识目标

※了解克制反应类游戏的特点。

※掌握常用的克制反应类游戏的类型和规则。

※掌握克制反应类游戏创编的一般步骤。

※掌握科学评价创作成果的方法。

3. 素质目标

※帮助学生学会面对失败，对自身能力"有信心"，通过不断的努力，才会收获自我挑战的成功。

三、任务引导

（一）知识点

1. 克制反应类音乐游戏的概念

这类游戏主要是根据外部条件变化限制内部冲动，以培养幼儿对音乐性质的分辨能力和自我克制能力，如木头人、冰冻、解冻、不许眨眼、不许笑等游戏环节。

2. 克制反应类音乐游戏的特点

克制反应类音乐游戏的突出特点如下：一是在听到特定信号时立刻克制不动，一旦违反，便会得到相应的"惩罚"；二是在克制不动的情况下，游戏者可以自由摆出某种身体造型，也可多人合作摆出。通常比较有经验的、年龄稍长的幼儿还会以造型的难度和创意来评判自己与同伴的能力。

（二）技能点

运用"四步流程"创编克制反应音乐游戏。

（1）故事。首先，故事的情节、角色应是幼儿熟悉和喜爱的、容易理解并可以用动作来表达的。其次，故事情节的发展要为"克制"环节做好铺垫，使游戏的高潮部分自然产生，不要生硬地安插到情节中。例如，在"小猪盖房子"的游戏中，小猪在特定的音乐结构中，做"锯木头、钉钉子"等盖房子的动作，在盖好房子后（几人结伴摆出房子的造型），大野狼出场使用各种"功夫"，企图破坏小猪的房子（适度摇晃、推搡），如果幼儿倒下，就说明他们的房子质量不好。

（2）规则。克制游戏主要通过"挑战克制力"获得成功。不同的情境中有不同的规则，有时主要依靠语言、儿歌、歌曲、音乐来指示何时运动何时克制不动，如听到说"哧溜"时就表示可以跑动，听到说"冰冻"时就表示必须要静止……有时靠特殊角色的行为，如"老狼"回头看时不许动……面对这种游戏挑战，幼儿通常都会非常努力地表达创意或保持不动。

（3）动作。音乐游戏中的动作表现的是故事的情节和内容，一般选用模仿动作即可，动作要尽量简单形象，能够很好地表现音乐。在实际教学中也可让幼儿创造他们喜欢的动作。

（4）音乐。音乐的风格要和游戏的情境、角色相吻合。例如，在"小兔和熊"这个游戏中，A段兔妈妈带着小兔子到树林玩耍，选用的是欢快活泼的音乐；B段小兔子玩累了在草地上休息，选用舒缓温馨的音乐；C段大熊出来要吃掉小兔子，则选用诡异、沉重的音乐，以烘托游戏的气氛。

（三）典型案例

【案例 4-3】

狐狸和石头
（小班克制反应游戏）

1=C 2/4　　　　　　　　　　　　　　选自欧洲民间音乐《宾果》

(乐谱)

游戏玩法

散点队形。

A 段：

1~2 小节：狐狸走四步，小动物跟随。

3~4 小节：第一拍时狐狸回头，小动物变石头。

5~8 小节：重复 1~4 小节动作。

9~12 小节：继续走八步。

13~16 小节：重复 1~4 小节动作。

B 段：

1~8 小节：狐狸用挠痒痒的方式逐一检查小动物是不是真的石头，这时扮演小动物的幼儿要克制住自己，不能动，否则将被淘汰。

 案例分析

（1）题材。这是一个传统的"木头人"游戏，表现的是一只狐狸要到森林去干坏事，一群小动物知道了，他们就跟着这只狐狸想看看狐狸要去哪。其规则如下：狐狸在前面走，其他小动物在后面悄悄地跟着，当狐狸听到动静回头时，小动物们要变成各种各样的石头，不能动，谁动了谁就被淘汰。

（2）音乐。音乐选自欧洲民族音乐《宾果》，曲调幽默、诙谐，富有律动感，也极具想象力，与情节色彩十分相符。

（3）动作。狐狸：模仿狐狸走路，伸着爪子，塌腰撅臀，向后看时手指向后方；其他小动物：模仿各种小动物走路的形态，变成石头时要摆出不同的造型。

（4）学习建议。最后一次小动物变石头，也可以结伴造型，以便增加难度。

【案例 4-4】

小兔和熊
（中班克制反应游戏）

音乐可以选择和情节内容相符的不同段落联合起来，这里不再提供。

游戏玩法

A 段：由教师扮演"兔妈妈"带领幼儿（兔宝宝）蹦蹦跳跳地出来玩耍，幼儿亦可自由表演。

B 段：兔妈妈和兔宝宝停下来，互相按摩，做柔肩、敲背、拥抱等动作。

C 段：大熊出来了，兔宝宝赶快都藏起来。

A 段音乐再次响起，未被"熊"发现的兔宝宝自由地随音乐跳舞。游戏依此反复进行。

 案例分析

（1）题材。这是一个克制类的音乐游戏，由老师扮演"兔妈妈"，小朋友扮演"兔宝宝"和"熊"，游戏的内容是兔妈妈带领兔宝宝到森林玩耍，遇到了熊，然后兔宝宝都藏起来，等熊走了以后，又都出来高高兴兴地玩。游戏情节简单，玩法有趣，非常适合小班的幼儿表演。

（2）音乐。音乐是三段体结构，根据情节设计：A 段欢快活泼，表现小兔子蹦蹦跳跳；B 段抒情优美；C 段诡异、幽默，表现"熊"的凶猛和步态的沉重。幼儿游戏中可以感受不同节奏、性质的音乐特点。

（3）学习建议。这个游戏在兔宝宝藏起来这一环节可采取多种策略，可藏在小凳子的后面，或者分角色进行创编表演，如小男孩扮演"石头"要摆出一个"石头"的造型，小女孩藏到石头后面，也要摆一个造型。

【案例 4-5】

解救小鸭
（大班克制反应游戏）

1=C 4/4　　　　　　　　　　　　　　　选自王心凌演唱的《哒哒哒》

游戏玩法

A 段：伴随音乐做出小鸭子行走的动作。

幼儿自由想象做出小鸭子行走的动作和姿态，A 段结束时，小鸭子被"冻住"。教师鼓励幼儿做与别人不同的动作、造型。

B 段：在"哒哒哒，嘟噜嘟噜，哒哒哒"乐句中救出小鸭。

动作及要求：拍手三次，不要太快，要与音乐合拍，解救小鸭的什么部位便触碰什么地方，如头、翅膀、腿等，被救后的小鸭子，救完的部位（头、翅膀、腿）都要以自己的方式抖动一下。

重复 A 段：被完全解救的小鸭，去解救同伴。

 案例分析

（1）题材。这是一个克制反应类的音乐游戏，故事情节如下：在寒冷的冬天，小河的水都结冰了，一群小鸭子在冰上走，走着走着有的小鸭子被冻住了，其他的小鸭子就去解救被冻住的鸭子。

（2）音乐。音乐选用的是王心凌演唱的《哒哒哒》，这首歌曲欢快热情，律动感很强，尤其是在"哒 A"的节奏点被冻住，非常清晰。

（3）动作。"鸭子走路"和"冻住"的动作，由教师引导幼儿自己想象做，并鼓励幼儿创新且区别于他人动作。"解救小鸭"时，合着音乐节奏击掌三次，然后抚摸冻住小鸭的任意部位，被救后的小鸭子，救完的部位（头、翅膀、腿）都要以自己的方式抖动一下。

（4）学习建议。活动中，小朋友走起来会挤到一起，不能够很好地展开动作，影响活动的进行。此时，教师及时给予指导，对如何利用空间，找到自己的位置给予提醒。游戏的第二阶段可以让幼儿合作造型，"两只小鸭子一起被冻住"或多人一起被冻住，同时动作也要不断变化，进行创新。游戏要求同上，但需要幼儿对两人以上合作的造型进行创编和相互配合。

四、任务实施

项目四		创编音乐游戏	总学时	12
任务二		创编克制反应类音乐游戏	学时	4
教学目标	知识目标	1. 了解克制反应类音乐游戏的概念、特点 2. 学跳克制反应类音乐游戏范例《狐狸和石头》《小兔和熊》《解救小鸭》 3. 掌握将传统克制反应类的游戏规则和音乐相结合的基本方法 4. 掌握科学评价、分析创作成果的方法		
	能力目标	1. 能够自主学习、小组合作学习、自我纠正动作 2. 能够将克制游戏规则和音乐自然结合 3. 能够运用"四步流程"创编克制反应类的音乐游戏 4. 能够解决在任务实施过程中出现的一般问题 5. 能够合理地分析、评价创作成果		
	情态目标	帮助学生学会面对失败，对自身能力"有信心"，通过不断的努力，才会收获自我挑战的成功		

续表

教学情境	舞蹈实训室
教具材料	音响、鼓

教学流程	
任务描述	运用教学资源搜集、整理、归纳克制反应类音乐游戏的基本知识；学跳克制反应类音乐游戏案例《狐狸和石头》《小兔和熊》《解救小鸭》。参照克制反应类音乐游戏的创编步骤，分组进行创编；在任务实施过程中自主解决资料搜集问题、自我纠正动作的问题以及合乐表演等问题
任务实施	向学生下达学习任务书，明确学习任务、学习要求、学习过程和评价标准 一、资料收集 根据任务导向，学生需要总结、收集下列三个方面资料 1. 克制反应类音乐游戏的相关理论知识 2. 创编克制反应类音乐游戏所需题材和音乐 3. 制作游戏所需道具 二、问题讨论（知识点） 1. 学生自学相关材料，并以小组形式围绕下列问题展开讨论 　（1）《狐狸和石头》《小兔和熊》《解救小鸭》范例分析 　（2）什么是克制反应 　（3）传统的克制反应游戏有哪些 　（4）如何运用"四步流程"创编克制反应类音乐游戏 2. 教师进行总结 三、教学做（技能点） 1. 克制反应规则和音乐的结合 2. 用"四步流程"创编克制反应类音乐游戏 四、制订计划 各组每个同学根据学习任务、学习要求在教师的指导下制订"创编克制反应类音乐游戏"的学习计划 五、实施计划 学生根据工作任务的实施方案进行具体操作，教师扮演师傅的角色起示范、引导和监督的作用 六、检查控制 学生对自己的整个学习过程进行自我检查和控制，并及时修正，教师对学生的整个"练习"过程进行监督和检查 七、任务评价 1. 学生逐组进行成果展示 2. 采用学生自评、小组互评和教师定评进行评分 八、反馈 任务考评结束后，教师对完成的任务进行总结，指出过程中存在的问题和改进意见，并要求学生写出工作小结，针对存在的问题制定改进措施
布置作业	依据点评修改完善创编作品

项目四　创编音乐游戏

五、拓展练习

回家路上
（小班克制游戏）

1=C 2/4

[德]德利伯 曲

$0\ 3\ |\ 5\ 2\ 4\ 1\ 3\ 5\ 6\ \dot{1}\ |\ 7\ \dot{2}\ \ \dot{5}\ \ 0\ 6\ |\ \dot{1}\ 5\ 7\ 4\ 6\ 7\ 2\ 4\ |\ 3\ \ 3\ \ 5\ \ 0\ 3\ |$
　　　　　　　　　　　　　X　　　　　　　　　　　X

$5\ 2\ 4\ 1\ 3\ 5\ 6\ \dot{1}\ |\ 7\ \ 4\ \ 7\ \ 0\ 7\ |\ \dot{3}\ 5\ 6\ \dot{1}\ 7\ 3\ 4\ 5\ |\ 3\ 5\ 4\ 5\ 3\ 5\ 4\ 3\ |$
　　　　　　　　　　　X

$5\ 2\ 4\ 1\ 3\ 5\ 6\ \dot{1}\ |\ 7\ \dot{2}\ \ \dot{5}\ \ 0\ 6\ |\ \dot{1}\ 5\ 7\ 4\ 6\ 7\ 2\ 4\ |\ 3\ \ \dot{5}\ \ \dot{1}\ \ 0\ 5\ |$
　　　　　　　　　　　X　　　　　　　　　　　　X

$\dot{1}\ 5\ 7\ 6\ \dot{2}\ 6\ \dot{1}\ 7\ |\ \dot{3}\ 7\ \dot{2}\ 7\ \dot{1}\ 2\ 3\ 4\ |\ \dot{5}\ 3\ 4\ 4\ 5\ 5\ 6\ 7\ |\ \dot{1}\ \ \dot{5}\ \ \dot{1}\ \ |$
　　　　　　　　　　　　　　　　　　　　　　　　　X

故事大意：大灰狼悄悄跟随小兔子回家，想知道小兔子的家在哪儿，等兔妈妈不在家的时候去干坏事。小兔子觉察出好像有坏人跟在后面，所以走一走就回头看一看。

游戏玩法：这是一种传统的"木头人"游戏。在这里只不过是反过来做的，即多数人（兔子）在前面，个别人（狼）在后面，兔子停下来时，摆一个"看"的造型，观察后面是否有狼跟着，狼害怕被发现，摆一个"躲"的动作或是假装是别的什么东西。

玩这个游戏的时候可以有几只狼，被发现后需要暂时退出游戏，多次反复后最终决出始终没有被发现的狼。

捉迷藏
（中班克制游戏）

1=C 2/4

黎锦辉 曲

A
$1\ \ 3\ \ 1\ \ 3\ |\ 1\ \ 3\ \ 4\ 3\ 2\ 1\ |\ 7\ \ 2\ \ 7\ \ 2\ |\ 7\ \ 2\ \ 3\ 2\ 1\ 7\ |$

蹦跳步
$1\ \ 3\ \ 1\ \ 3\ |\ 1\ \ 3\ \ \ \ 5\ \ |\ 4\ 3\ 2\ 1\ 7\ 1\ 2\ 3\ |\ 1\ \ 1\ \ \ \ 1\ \ |$

蹦跳步
B
$\dot{1}\ 7\ 6\ 5\ \ 4\ |\ 3\ \ 4\ \ 5\ \ |\ \dot{1}\ \ 7\ 6\ 5\ \ 4\ |\ 3\ \ 5\ \ 2\ \ |$

造型
$\dot{1}\ 7\ 6\ 5\ \ 4\ |\ 3\ \ 4\ \ 5\ \ |\ 4\ 3\ 2\ 1\ 7\ 5\ 6\ 7\ |\ 1\ \ 1\ \ \ \ 1\ \ ||$

游戏玩法

A段：小兔子愉快地在草地上跳跃、玩耍。

B段：兔妈妈来和小兔子玩捉迷藏游戏，小兔子变化成各种不同的花草树木造型，躲藏起来，让兔妈妈找不到自己。

数字快反
（大班结伴造型控制游戏）

1=E 2/4

欧美儿童歌曲
《哦！苏珊娜》

[乐谱]

游戏玩法

第一遍音乐：大家自由走动，结束时按照发指令人的指令数量或演奏乐器声音的数量结伴（如三或三个声音就表示三人结伴）。

第二遍音乐：按照音乐的节奏运动身体可以运动的部位，如手腕、手指、腰部、臀部、面部等。

如果是大班幼儿，那么教师可以鼓励幼儿做比较困难稳定的动作，但同时又鼓励相互扶持。

任务三　创编探究反应类音乐游戏

一、任务描述

体验和学习探究反应类音乐游戏的特点与创编方法，并运用已学过的知识技能创编不同年龄班的探究反应类音乐游戏。

二、任务目标

1. 能力目标

※能够准确表演和示范探究反应游戏《谁是蜂王》《春天和我捉迷藏》《寻找春姑娘》。
※能够将传统的猜谜游戏规则运用到音乐游戏当中。
※能够以小组的形式创编不同年龄班的探究反应类音乐游戏。
※能够合理地分析、评价创作成果。

2. 知识目标

※了解探究反应游戏的特点。
※了解探究反应游戏的常见类型和规则。
※掌握探究反应游戏创编的一般步骤。
※掌握科学评价创作成果的方法。

3. 素质目标

※培养学生的规则意识,能够和大家目标一致、服从大局,自觉保障与集体行动一致。

三、任务引导

(一)知识点

1. 探究反应音乐的概念

这类游戏主要是设置一定的悬念,激起幼儿对未知情景的好奇和探究的冲动,也叫猜谜游戏。这类游戏的特点是锻炼主要挑战者或猜测者的观察能力、听辨能力、记忆能力以及根据观察信息进行推理的能力。

2. 探究反应音乐的主要类型

(1)猜音源。挑战者将眼睛蒙住,参与者跟着音乐唱歌曲或做动作,在特定的指令下其他声音静止,只有一人发出声音,然后让挑战者猜声音从哪发出以及是谁发出。

(2)猜"领袖"。观察者不在场的情况下推举一名"领袖","领袖"在观察者在场的情况下带领全体参与者不断变化动作,游戏结束时观察者猜出"领袖"是谁。

(3)猜缺失的人。在特定的游戏情境中,将一名参与者藏起来,游戏结束后请大家来猜是谁。

(4)猜物。在猜测者不在场的情况下,将某个物品提前藏入一人手中,游戏开始时,全体参与者跟着音乐或歌曲有节奏地做传递动作,结束时,猜测者需猜出谁手中有物品。

(二)技能点

运用"四步流程"创编探究反应游戏。

(1)故事。首先,设定故事的情境,在故事的发展过程中要设有一定的悬疑环节。例如,经典游戏"树林中的小矮人",全体参与者扮演小矮人在树林中玩耍,他们玩累了躺在草地上睡觉,有一个小矮人不睡觉跑到别处玩去了,其他小矮人睡醒后,发现少了一个小矮人,大家要相互观察,找出谁不见了。

(2)规则。不同的猜谜游戏有不同的规则,有的需要提前设定挑战者或观察者,如"猜领袖",要在观察者不在场的情况下推举一名"领袖",游戏才能开始;有的是在游戏过程中,老师随机选择一名幼儿或物品将其藏起来,然后其他参与者来猜;还有的是要在游戏结束后再来猜,如"猜音源""猜物品在谁手中"等。

(3)动作。探究类音乐游戏的动作可以让幼儿根据情境自由发挥,或根据规则做出相应动作,以突出游戏的趣味性。

(4)音乐。这类游戏的音乐要根据游戏的情境和规则来选择。例如,"猜音源"可以选用儿童歌曲,让幼儿在歌唱中游戏;"猜领袖""猜消失的人或物"这类规则的游戏就可以选用经典音乐,在游戏的过程中提高幼儿的音乐欣赏能力。

(三)典型案例

【案例4-6】

<h3 style="text-align:center">谁是蜂王</h3>

<p style="text-align:center">(小班猜"领袖"游戏)</p>

游戏音乐:野蜂飞舞(乐谱略)。

游戏玩法

先选出一名幼儿充当猜测者，然后让其回避，再选出一名"蜂王"作为"领袖"。音乐开始，蜂王开始做动作，其他人一起模仿，猜测者在一旁观察，猜测者猜出"蜂王"为成功，否则，是"蜂王"和其他参与者胜利。

 案例分析

（1）题材。这是一个大班"猜领袖"的游戏，通过模仿蜜蜂抖动翅膀的动作，提高音乐感知能力，主要是向幼儿提供即兴表演的机会。

（2）音乐。音乐选用的是著名钢琴曲《野蜂飞舞》，音乐形象鲜明，旋律有起有落，能够很好地帮助幼儿感受和表现音乐的紧张气氛。

（3）动作。双手在身前随音乐的性质创造性地做出各种不同的上肢快速震动的动作，即随音色的高低、强弱、快慢的变化，双手做出相应的动作来表现野蜂飞舞的动态，如上下、左右、画圆等。

（4）学习建议。在表演"猜领袖"的游戏时，要特别注意的是，其他游戏者需要掩护"领袖"，"领袖"也需巧妙隐蔽自己，尽量不使猜测者轻易发现动作变化的过程。

【案例 4-7】

春天和我捉迷藏
（中班猜音源游戏）

1=D 2/4

胡敦骅 词
方 翔 曲

（曲谱）

游戏玩法：

全体参与者手拉手围成圆圈，猜谜者（一位或者多位不限）蒙上或闭上眼睛站在圆圈中央；圆圈中选择一位扮演"春姑娘"，专门在间奏的部分一个人演唱回声（前四句歌词每

句只唱最后三个字);全体参与者在唱歌的同时逆时针方向轻轻地一拍一次踏着节奏行走。歌曲演唱结束后,由猜谜者指出谁是演唱回声的人。

 案例分析

(1)题材。这是一个猜声音的游戏,在演唱歌曲的过程中,猜测者通过声音听辨,猜测出回声部分是谁演唱的。

(2)音乐。这是一首歌唱春天的儿歌,具有浓郁的民间风格,尤其是回声部分,不仅使歌曲更加动听,还非常契合游戏的环节。

(3)动作。这个游戏以声音听辨为主,所以不宜有过多的动作,在一定的队形上跟着节奏踏步走即可。

(4)学习建议。若同伴间相互比较熟悉,过于轻易猜出独唱者,则可以提升游戏难度,同时由2~3位不同的"春姑娘"来演唱回声。

【案例4-8】

寻找春姑娘
(大班猜"领袖"游戏)

1=F 2/4

望 安 词
潘振声 曲

(此处为简谱乐谱,歌词如下:)

春天在哪里呀 春天在哪里? 春天在那
青翠的山林里, 这里有红花呀,
这里有绿草, 还有那会唱歌的小黄鹂。

春天在哪里呀 春天在哪里? 春天在那
湖水的倒影里, 映出红的花呀,
映出绿的草, 还有那会唱歌的小黄鹂。

嘀哩哩嘀哩嘀哩哩, 嘀哩哩嘀哩 哩, 嘀哩哩嘀哩
嘀哩哩, 嘀哩哩嘀哩哩, 春天在小朋友
眼睛里, 还有那会唱歌的小黄鹂。

游戏玩法

全体幼儿围成一个大圆圈,选择一人充当猜谜者,也就是寻找春姑娘的人,其他人扮演"春姑娘"。音乐开始时,"领袖"要带头做动作和变化动作,模仿者要快速跟随"领袖"变化动作,以便能够掩护"春姑娘"不被发现。

 案例分析

(1)题材。这是一个"领袖"模仿和猜"领袖"的音乐游戏。游戏者需要快速模仿"领袖"的动作,以防暴露出"领袖"。

(2)音乐。音乐选用大家非常熟悉的儿歌《春天在哪里》,歌曲自身的内容为游戏提供了相应的题材和情境,曲调欢快动听,也便于幼儿歌唱和做动作。

(3)动作。"领袖"的动作主要以即兴表演为主,通过快速抖动手腕或手指,以及摆动手臂等动作,表现蜜蜂或蝴蝶在花丛中欢快舞蹈的情境。

(4)学习建议。游戏时一定要遵守规则,猜谜者要佩戴眼罩,以防偷看到"春姑娘"是谁;掩护者既不能用眼睛无意或故意指示出"春姑娘",也不能抢先做出变化动作来干扰猜测者。

四、任务实施

项目四		创编音乐游戏	总学时	12
任务三		创编探究反应类音乐游戏	学时	2
教学目标	知识目标	1. 了解探究反应类音乐游戏的特点 2. 学跳探究反应类音乐游戏范例《谁是蜂王》《春天和我捉迷藏》《寻找春姑娘》 3. 掌握将传统探究反应类的游戏规则和音乐相结合的基本方法 4. 了解创编探究反应类音乐游戏的一般步骤 5. 掌握科学评价、分析创作成果的方法		
	能力目标	1. 能够自主学习、小组合作学习、自我纠正动作 2. 能够将游戏规则和音乐自然结合 3. 能够运用"四步流程"创编探究反应类的音乐游戏 4. 能够解决在任务实施过程中出现的一般问题 5. 能够合理地分析、评价创作成果		
	情态目标	培养学生的规则意识,能够和大家目标一致、服从大局,自觉保障与集体行动一致		
教学情境		舞蹈实训室		
教具材料		音响、鼓		

续表

	教学流程
任务描述	运用教学资源搜集、整理、归纳探究反应类音乐游戏的基本知识；学跳探究反应类音乐游戏案例《谁是蜂王》《春天和我捉迷藏》《寻找春姑娘》。参照探究反应类音乐游戏的创编步骤，分组进行创编；在任务实施过程中自主解决资料搜集问题、自我纠正动作的问题以及合乐表演等问题
任务实施	向学生下达学习任务书，明确学习任务、学习要求、学习过程和评价标准 一、资料收集 根据任务导向，学生需要总结、收集下列两个方面资料。 1. 探究反应类音乐游戏的相关理论知识 2. 创编探究反应类音乐游戏所需题材和音乐 二、问题讨论（知识点） 1. 学生自学相关材料，并以小组形式围绕下列问题展开讨论 （1）《谁是蜂王》《春天和我捉迷藏》《寻找春姑娘》范例分析 （2）什么是探究反应 （3）传统的探究反应类游戏有哪些 （4）创编探究反应类音乐游戏的一般步骤是什么 2. 教师进行总结 三、教学做（技能点） 1. 探究反应规则和音乐的结合 2. 创编探究反应类音乐游戏 四、制订计划 各组每个同学根据学习任务、学习要求在教师的指导下制订"创编探究反应类音乐游戏"的学习计划 五、实施计划 学生根据工作任务的实施方案进行具体操作，教师扮演师傅的角色起示范、引导和监督的作用 六、检查控制 学生对自己的整个学习过程进行自我检查和控制，并及时修正，教师对学生的整个"练习"过程进行监督和检查 七、任务评价 1. 学生逐组进行成果展示 2. 采用学生自评、小组互评和教师定评进行评分 八、反馈 任务考评结束后，教师对完成的任务进行总结，指出过程中存在的问题和改进意见，并要求学生写出工作小结，针对存在的问题制定改进措施
布置作业	依据点评修改完善创编作品

五、拓展练习

萝卜糕去哪了
(小班猜消失的人游戏)

汪爱丽 曲

1=C 2/4

A
1 3 | 5 565 | 1 3 | 21232 | 1 3 | 5 565 |
1 3 | 21231 ‖: 5 6i5 3 | 5 6i5 | 5 6i5 3 | 21232 |
5 6i5 3 | 5 6i5 | 5 6i5 3 | 21231 | 1 5 | 1 0 ‖

B
5 - | 3 1 | 5 3 | 1 - | 1 5 | 1 3 | 2 2 | 2 - |
5 - | 3 1 | 5 3 | 1 - | 1 5 | 1 3 | 2 - | 1 - ‖

游戏玩法

A 段：表现制作萝卜糕的过程。

1~8 小节：两拍一次做切萝卜的动作；

9~12 小节：两拍一次做搅米糊的动作；

13~16 小节：做开水冒蒸气的动作；

17~18 小节：用手掌正反翻动做煎米糕的动作。

B 段：音乐表现小兔子睡觉的时候，妈妈偷偷把一些萝卜糕藏起来。小兔子醒来，妈妈要让小兔子猜一猜，是哪些萝卜糕不见了？

兔子采蘑菇
(中班猜人名游戏)

法国传统儿童歌曲

1=C 2/4

1 2 3 4 | 5 6 4 | 3 2 | 1 0 | 1 2 3 4 | 5 6 4 |
3 2 | 1 0 | 5. 4 3 5 | 4 3 2 | 5. 4 3 5 5 |
4 3 2 | 1 2 3 4 | 5 6 4 | 3 2 | 1 0 ‖

游戏方法

将幼儿分成两组,同方向做成两行,两行之间相隔 1.5 m 左右的距离。前面一行幼儿扮演兔子,后面一行幼儿扮演蘑菇。音乐开始后,扮演兔子的幼儿开始跳舞,表示到树林玩耍,后面一行幼儿用一块较大的头巾把自己的头部遮挡起来。在唱到最后一句歌词时,扮演兔子的幼儿停下来,教师或者临时受托者开始玩"点兵点将"的游戏,最后被摸到的人有权利去采蘑菇:选择一个扮演蘑菇的幼儿,说出他的名字。如果猜对了,该小组可以进行第二次选择。每猜对一次,可以获得一个蘑菇(或者其他)图片奖励;如果没有猜对,两行交换角色。

河边的小花
(大班猜消失的物品游戏)

1=D 2/4

胡敦骅 词
李 茹 曲

[乐谱]

游戏方法

全体参与者围坐成一个大的圆圈,随音乐有节奏地传递一束捆有多个铃铛的花束。音乐结束时,花束传到谁的手中,此人即需要将花束藏在身体的某处。

猜谜者坐在圆圈中间,蒙上眼睛,在音乐结束后,猜谜者需要将藏花者和花束都找出来。

任务四 创编表演类音乐游戏

一、任务描述

体验和学习表演类音乐游戏的特点和创编方法,并运用已学过的知识技能创编不同年龄班的表演游戏。

二、任务目标

1. 能力目标

※ 能够准确表演和示范表演游戏《小鸟找朋友》《小老鼠上灯台》《美丽的白天鹅》。
※ 能够把握住故事的标准。
※ 能够以小组的形式创编不同年龄班的表演游戏。
※ 能够合理地分析、评价创作成果。

2. 知识目标

※ 了解表演游戏的特点。
※ 了解表演游戏中故事的标准。
※ 掌握表演游戏创编的一般步骤。
※ 掌握科学评价创作成果的方法。

3. 素质目标

※ 能理解游戏、社会生活规范的意义，能自觉遵守、维护和参与建设有意义的游戏及共同生活规则。

三、任务引导

（一）知识点

1. 表演类音乐游戏的概念

游戏是按专门设计、组织的不同音乐来做动作或变化动作而进行的。从游戏内容上看，一般有一定的情节和角色；从游戏形式上看，带有较强的表演性，可以增强幼儿对音乐的理解能力和动作的表现能力，激发幼儿的表演兴趣。

2. 表演类音乐游戏中的"故事"

表演类音乐游戏的玩法主要是根据故事的情节发展和角色的特征进行表演，因此，故事是非常重要的环节。那么，表演游戏中故事的标准是什么呢？一般需要遵循以下几点：

（1）故事逻辑完整，富有情境性，这样的故事幼儿才能有记忆的线索。
（2）能用精练的语言将故事的梗概和矛盾冲突讲清楚。
（3）故事不要有过多的旁枝杂叶，尽量短小。

（二）技能点

运用"四步流程"创编表演音乐游戏。

（1）故事。故事情节和角色是创编表演游戏最重要的环节。故事情节要符合孩子的认知经验，要有一定的戏剧冲突，还要为情境的展现制作一些场景道具，角色一般由幼儿自己来选择。

（2）规则。表演游戏以角色扮演为主，没有特定的游戏规则，但是在创编时要设计一些同伴间相互配合、身体接触的环节，让幼儿"玩"起来。

（3）动作。表演性游戏动作设计不宜过难、过多，以形象的模仿动作为主，整体的编

排注意动静的结合,不要跳得过多,或者一直静止。所有动作、空间的设计都要围绕故事情节的发展和角色的特征来展开。

(4)音乐。音乐要符合表演游戏的情境,可根据故事情节的发展选择多段音乐,乐段节奏感强一些,旋律以欢快为主调,便于幼儿表演时充分表达童稚的欢乐。

(三) 经典案例

【案例 4-9】

小鸟找朋友
(小班表演性音乐游戏)

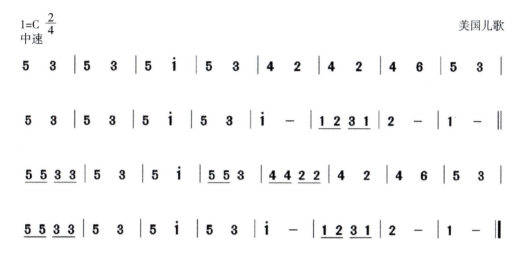

游戏玩法

准备:幼儿围成一个单圈,面向圆心站好。

A 段音乐:

1~16 小节:选出一名幼儿(或者几名幼儿)先站到圆内当"头鸟",圆上的幼儿相互拉手,并上举,好似打开的窗户。音乐开始时,头鸟伴随音乐模仿小鸟飞翔,在圆上打开的窗户中任意穿梭。音乐结束时,任意站到圆上一名幼儿的身后。

B 段音乐:

17~32 小节:圆上的幼儿双手胸前击掌,一拍一次,腿部配合颤膝动律;后面的幼儿双手拍前面幼儿的肩部,一拍一动。

A 段音乐反复:

圆上的幼儿继续相互拉手,打开"窗户",被拍肩的幼儿则带领身后的幼儿继续扮演小鸟在窗户之间穿梭。

游戏反复进行,穿梭的"小鸟"会越来越多,队伍也会越来越长,直至圆上的"小鸟"剩最后一只,然后由他带领所有小鸟飞出教室,游戏结束。

 案例分析

(1)题材。这是一个表演性的音乐游戏,幼儿扮演小鸟,飞翔着到处找朋友,情节内

容简单，较适合小班幼儿表演。

（2）音乐。这是一首美国儿歌，二段体结构，A 段旋律优美动听，B 段欢快，律动感强。动作：这个游戏动作也很简单，A 段是模仿小鸟飞翔，幼儿在老师的引导下可自由发挥；B 段跟着节奏击掌或拍肩。

（3）动作。游戏的主题形象是"小鸟"，可以让幼儿自己展开想象，教师也可以予以提示，让幼儿展示出自己的个性特点。B 段是拍肩、拍手、颤膝等感知韵律的动作。

（4）学习建议。这个游戏主要是让幼儿初步感受音乐旋律表现的不同情绪，让幼儿在游戏中感受音乐。游戏的组织要根据幼儿的人数而定，人数较多就要多选择几只头鸟，保证每个孩子都有机会扮演小鸟。

【案例 4-10】

小老鼠上灯台
（中班表演游戏）

1=C 4/4　　　　　　　　　　　　　　　　　　　　　　佚名 词曲

5 5 3　5 5 3 ｜ 5 5 3　5 6 5 ｜ i　i　i　- ｜
小老鼠　上灯台，　偷油吃　下不来，　喵　喵　喵，

i　6 i 5　- ｜ 5 5 5 3　1　2 ｜ 1　-　-　- ‖
猫　来　了，　　叽里咕噜滚　下　来。

游戏玩法

一个小朋友扮作"猫"，其余小朋友扮作"小老鼠"。

游戏开始，教师用木鱼轻轻敲出各种节奏，表示"小老鼠"偷偷出来找东西吃。"小老鼠"根据木鱼节奏的快慢、停顿，踮起脚尖用相应的速度轻轻地在教室里走来走去。

前奏时，"小老鼠"就地蹲下，然后边唱歌边慢慢地直起身子，同时两手边做歌表演动作。唱到"叽里咕噜滚下来"时，两手边做绕线状，边从高处向下绕，直至蹲下。

歌曲唱完，"猫"出其不意地大叫一声"喵！"同时追捉"小老鼠"，"小老鼠"则迅速跑回原座位。

游戏结束，交换角色，继续进行。

 案例分析

（1）题材。这是一个经典的表演游戏，幼儿在表演时充分体会小老鼠从偷油吃时的紧张，到下不来时的害怕，再到听到猫叫时的慌张等一系列心理过程，不仅训练幼儿的音乐感受力，同时运用表演游戏的形式，增加活动的趣味性。

（2）音乐。幼儿非常熟悉的一首传统儿歌，歌词形象地描述小老鼠的动态和心理，音乐旋律简单、流畅动听，易于用动作表现。教师针对中班幼儿能够较好地把握音乐中的节奏这一特点，在开始部分加入了用小鼓敲击出快慢变化、强弱对比和速度渐变的节奏，从而配合小老鼠出来偷油的动态。

（3）动作。依据情节先模仿小老鼠出来偷油的神态和动作，然后是下不来的焦急状态，再用绕线手表示滚下来，最后加入猫抓老鼠的追逃竞争。

（4）学习建议。表演游戏一定要适当地进行角色装扮和加入情境道具，如将幼儿装扮成小老鼠的形象、加入油瓶等道具，这样的表演更加真实。

美丽的白天鹅
（大班表演游戏）

1=C 3/4

选自《天鹅之死》
【法】圣桑 曲

（乐谱略）

游戏玩法

准备：散点队形，大部分参与者（天鹅）被施魔法昏睡在地（摆出各种天鹅昏睡的造型），只有3~5只天鹅可以自由飞翔。

1~6小节：3~5只天鹅自由飞翔。

7~8小节：找到一个朋友（昏睡的天鹅），通过抚摸传递生命将其唤醒，两人配合摆造型，然后先飞翔的天鹅回到座位上变成石头不能动，被唤醒的天鹅自由飞翔，再去唤醒其他天鹅。

9~48小节：依次传递，共六次。

49～50小节：教师扮演的"魔法仙子"出场，挥一挥魔仙棒，全体自由飞翔，结伴摆造型。

 案例分析

（1）题材。这个舞蹈的题材源于一个关于生命传递的魔法故事。有生命的人将自己的生命传递给被魔法禁锢的人，他自己就会变成石头，除非有别人来传递新生命。

（2）音乐。音乐选用的是法国著名音乐家圣桑的大提琴曲《天鹅之死》，音乐形象和舞蹈主题相符合，乐曲是悲伤的小调式，速度舒缓，极具欣赏价值和表演价值。

（3）动作。动作以模拟"天鹅"飞翔的动态特征，以及两人合作摆造型为主，充分给予幼儿创造性表演的空间。

（4）学习建议。这一舞蹈要注重将"天鹅"高贵、婀娜的身姿表现出来，动作要做到舒展、优美，富有情感和表现力。

四、任务实施

项目四		创编音乐游戏	总学时	12
任务四		创编表演类音乐游戏	学时	2
教学目标	知识目标	1. 了解表演类音乐游戏的特点 2. 学跳表演类音乐游戏范例《小鸟找朋友》《小老鼠上灯台》《美丽的白天鹅》 3. 了解表演游戏中故事的标准 4. 掌握表演游戏创编的一般步骤 5. 掌握科学评价创作成果的方法		
	能力目标	1. 能够把握住故事的标准 2. 能够以小组的形式创编不同年龄班的表演游戏 3. 能够将游戏情境和音乐自然结合 4. 能够自主学习、小组合作学习、自我纠正动作 5. 能够解决在任务实施过程中出现的一般问题 6. 能够合理地分析、评价创作成果		
	情态目标	能理解游戏、社会生活规范的意义，能自觉遵守、维护和参与建设有意义的游戏及共同生活规则		
教学情境		舞蹈实训室		
教具材料		音响、鼓、音频、视频、绘本等资源		
教学流程				
任务描述		运用教学资源搜集、整理、归纳创编表演类音乐游戏的基本知识；学跳表演类音乐游戏案例《小鸟找朋友》《小老鼠上灯台》《美丽的白天鹅》；参照表演类音乐游戏的创编步骤，分组进行创编；在任务实施过程中自主解决资料搜集问题、自我纠正动作的问题以及合乐表演等问题		

任务实施	向学生下达学习任务书，明确学习任务、学习要求、学习过程和评价标准 一、资料收集 根据任务导向，学生需要总结、收集下列3个方面资料 1. 表演类音乐游戏的相关理论知识 2. 创编表演类音乐游戏所需题材和音乐 3. 制作游戏中角色所需的道具 二、问题讨论（知识点） 1. 学生自学相关材料，并以小组形式围绕下列问题展开讨论 （1）《小鸟找朋友》《小老鼠上灯台》《美丽的白天鹅》范例分析 （2）什么是表演游戏 （3）表演游戏中故事的标准是什么 （4）创编表演类音乐游戏的一般步骤是什么 2. 教师进行总结 三、教学做（技能点） 1. 为表演游戏创编故事 2. 故事情节和音乐的结合 3. 创编表演类音乐游戏 四、制订计划 各组每个同学根据学习任务、学习要求在教师的指导下制订"创编表演类音乐游戏"的学习计划 五、实施计划 学生根据工作任务的实施方案进行具体操作，教师扮演师傅的角色起示范、引导和监督的作用 六、检查控制 学生对自己的整个学习过程进行自我检查和控制，并及时修正，教师对学生的整个"练习"过程进行监督和检查 七、任务评价 1. 学生逐组进行成果展示 2. 采用学生自评、小组互评和教师定评进行评分 八、反馈 任务考评结束后，教师对完成的任务进行总结，指出过程中存在的问题和改进意见，并要求学生写出工作小结，针对存在的问题制定改进措施
布置作业	依据点评修改完善创编作品

五、拓展练习

小河马的牙

（大班表演游戏）

1=F 2/4

选自《挪威舞曲》
格里格 曲

A段

| 1 3 5. 7 | 1 3 5. 4 | 3231 3231 | 2 — 5 |

| 5654 345 | 6 45 5 | 5654 345 | 6 45 5 |

| 5654 3 1 | 3217 1234 | 5654 3 1 | 3127 1 ‖

B段

‖: 3432 1217 | 6765 4543 | 2 33 7 33 | 3432 1 6 |

| 167#5 6712 | 3432 1 6 | 167#5 6 | 3432 1 6 |

| 167#5 6712 | 3432 1 6 | 167#5 6 | 3432 1217 |

| 6765 4543 | 2 33 7 33 | 3432 1 6 | 167#5 6712 |

| 3432 1 6 | 167#5 6 | 3432 1 6 | 167#5 6712 |

| 3432 1 6 | 167#5 6 :‖ A（与前A相同省略，最后两小节渐慢结束）

游戏玩法

A段：

1~4小节：表现新牙慢慢长出。

5~12小节：表现新牙很强壮（可以用上肢、下肢、躯干等不同身体部位进行动作表演）。

B段：

第一遍音乐：表现新牙正在愉快地劳动，即切割和研磨食物（可以采用同伴互动、合作表演的方式）。

第二遍音乐：第一句表现牙细菌出来捣乱，5~12小节表现小河马刷牙、漱口，清除牙细菌。

再现A段：与A段相同，表现新牙继续健康成长，仅仅在最后两小节表现牙齿休息睡觉。

老鼠娶亲
（大班表演游戏）

音乐选自《瑞典狂想曲》
雨果·阿尔芬 作曲

[乐谱：1=C 2/4，中速 风趣地，Fine.]

游戏准备

（1）分角色。老师指定一名幼儿扮演"老鼠"新郎，三名幼儿扮演"老鼠"新娘（实则只有一个是真新娘，另外两个为"大花猫"），其余幼儿扮演迎亲的队伍。

（2）道具。新郎的大红花，新娘的红盖头。

游戏玩法

A 段：老鼠新郎带领迎亲队伍随着音乐边说故事边做动作。

故事	动作
今天我要结婚了，	（击掌四次）
新娘新娘不见了；	（胸前摆手）
东找找、西找找，	（手置于眼睛上方，左右张望）
新娘新娘找到了！	（击掌四次）

B 段：

"老鼠"新郎找"老鼠"新娘，新娘蒙着红盖头。

"老鼠"新郎走到第一个新娘面前，说："伸出你的爪子让我瞧一瞧。"老鼠新娘伸出爪子，老鼠新郎吓一跳地说："哎呀我的妈呀全是毛。"然后走到第二个新娘面前，说："伸出

你的尾巴让我瞧一瞧。""老鼠"新娘伸出尾巴，老鼠新郎吓一跳地说："哎呀！我的妈呀全是毛！"然后老鼠新郎走到第三个新娘面前，说："让我猜猜你是谁？不要吓我，不要吓我，不要吓我！"同时掀开红盖头，说"啊！新娘找到了。"或者说"哇！"逃跑，原来是只大花猫。

麻雀和稻草人
（大班表演游戏）

民歌《红绸舞》

1=D 2/4

5. 6 1	1 6 1 5	3 5 5 32	35 6 1	5. 6 1		
1 6 1 5	3 5 5 32	35 6 1	5 6 1 12	35 6 1		
5 6 1 12	35 6 1	3 321 1	3 321 1	6 2 7276		
5 —	x. xxx	0 x x	0 x 0 x	x —	x x x 0	

故事：麻雀来到麦田偷吃粮食，发现稻草人，先是害怕，后是戏弄，最后小鸡关上笼门抓住麻雀。

游戏玩法

准备：扮演小鸡的幼儿手拉手围成大圆圈，表示为保护麦田建造的大笼子。扮演稻草人的一名幼儿和扮演麻雀的几名幼儿站在圆圈中。

1~8小节：稻草人和麻雀各自舞蹈（即兴表演）。

9~16小节：稻草人和麻雀互动舞蹈。

鼓点部分：表现稻草人捉麻雀的情境。小鸡在圆圈上做类似"老鼠笼"的游戏，两小节举一次手，两小节放一次手，表示开门、关门，麻雀在圆圈里外钻进钻出。最后两小节的第一拍时，小鸡关上笼门不再打开，检查笼子最后关住了哪些麻雀。在这期间，被稻草人扇子拍住的麻雀要就地倒下，表示昏倒。

项目五

创编幼儿创意舞蹈剧

一、项目描述

掌握幼儿创意舞蹈剧的概念、特点和创编步骤,并能综合运用儿童文学、音乐、美术、幼儿游戏等相关课程知识与幼儿舞蹈创编知识有机结合,创编出适合不同年龄班的幼儿创意舞蹈剧。

二、项目教学目标

1. 知识目标

※掌握幼儿创意舞蹈剧的概念和特点。
※了解幼儿创意舞蹈剧的四大艺术元素。
※掌握创编幼儿创意舞蹈剧的基本流程。

2. 能力目标

※能够综合运用儿童文学、音乐、美术、幼儿游戏等相关课程知识,创编出适合不同年龄班的幼儿创意舞蹈剧。
※能够合作完成编剧、排剧到最终舞台演出的全部工作。
※能够欣赏并合理地分析、评价自己及他人的创作成果。

3. 素质目标

※提升对知识的综合应用能力,增强对工作任务的规划能力,进而影响学生的人格,使其成为自信、开朗、善于沟通合作的人,铸就其勇于承担责任的职业精神。

三、项目的知识点

(一)幼儿创意舞蹈剧的概念

幼儿创意舞蹈剧是在教师的引导下,由幼儿自主、创意完成的,以舞蹈表演为主要表现

形式，运用儿童文学、音乐、美术、游戏、表演等多种艺术形式的综合舞蹈活动。

（二）幼儿创意舞蹈剧的核心理念

幼儿创意舞蹈剧不同于传统的幼儿舞蹈剧，它不强调最终的演出成果，而是更注重孩子们在整个过程中所有的收获。它立足于"凡是儿童可以自己做的一定要让儿童自己去做。凡是儿童能够自己体验的一定要让儿童自己去体验"的理念，让幼儿在创意舞蹈剧的文本创编、舞蹈排练、道具制作等完整的工作过程中，主动探究、发挥创意。"创意舞蹈剧"最后的演出成果既是一个引导孩子们"共同努力的目标"，更是一个孩子们在经历承担责任、自我挑战、自我完善的过程后获得自我实现体验的机会和"顺便收获"的结果。

（三）幼儿创意舞蹈剧的特点

1. 创意性

幼儿创意舞蹈剧最大特点就是"创意性"，即使同一部剧、同一群演员每天同一时间在同一舞台上演出，也要表现出不同的创意，以保持演员的演出激情和观众的欣赏激情。在以往的幼儿舞蹈剧活动中，教师一般习惯于"为幼儿排练一部剧"，往往全权包办剧本、台词、动作、舞台调度、道具布景等相关演出后勤工作，幼儿只是按老师的设计去行动，没有自主学习和创意的机会。在"幼儿创意舞蹈剧"活动中，幼儿有机会自主创编故事、台词和对白，可以自愿选择扮演什么角色，做什么动作，甚至可以即兴表演，可以参与排练、设计服装、道具等工作。

2. 综合性

幼儿创意舞蹈剧是舞蹈、音乐、美术、儿童文学四大艺术门类的综合体，它在遵循戏剧原则的基础上，以幼儿舞蹈作为主要表现形式，同时紧密结合表演、对白、音乐、舞美等艺术手段，把故事情节以及其中蕴含的情感表现出来，是一个综合舞蹈活动。

3. 游戏性

幼儿的娱乐来源于游戏，幼儿创意舞蹈剧对幼儿而言，就是一种游戏。这种游戏是经过组织加工、具有戏剧艺术特点的高级游戏。幼儿表演时与做游戏一样，有游戏的内容，更有游戏的乐趣，很自然地把自己融入角色中，充满趣味。

4. 表演性

幼儿创意舞蹈剧的故事贴近幼儿生活，情节曲折有趣，为幼儿提供了丰富的表演素材。同时，幼儿创意舞蹈剧鼓励幼儿用表情、肢体动作以及少量的语言去表演故事情节，儿童故事中的角色又往往个性夸张、特征明显，尤其是主人公体态和表情丰富，动作表现性较强，这些都可以激发幼儿创意表现的兴趣，丰富其表演经验。

（四）教育价值

在幼儿园开展创意舞蹈剧活动可以充分地挖掘幼儿身上的无限潜能，对幼儿的整体发展，特别是非智力因素的影响有特别的功能和意义。教师可以将活动的每一环节，如文本创编、舞蹈排练、道具制作等都分解在日常的教学中，孩子可以在没有任何压力的情况下将台词、舞蹈、音乐与演出流程都记得清清楚楚，充分体验创造和表演的快乐。

（五）幼儿创意舞蹈剧的四大艺术要素

1. 剧本

剧本统领全剧的情节与戏剧冲突，是幼儿创意舞蹈剧的重要载体，并为音乐、舞蹈、对白、舞美的创作提供最大化的空间。幼儿创意舞蹈剧的剧本应生动有趣，贴近幼儿生活，情节简单，对话语言多重复，并且赋有戏剧冲突。

2. 音乐

在幼儿创意舞蹈剧中，音乐通常能与舞蹈共同塑造作品中的艺术形象，解释作品主题。实际上，音乐的完整性和结构性从整体上已经为幼儿创意舞蹈剧奠定了基本的框架与基础。幼儿创意舞蹈剧中选用或创作的音乐、歌曲要形象生动，最好富有童话色彩，能启发幼儿的艺术想象力。音乐的结构要完整，风格应统一，避免产生拼凑的感觉，影响整体观赏效果。

3. 舞蹈

舞蹈是幼儿创意舞蹈剧区别于其他戏剧形式的根本，是幼儿创意舞蹈剧中情节呈现的核心手段。幼儿创意舞蹈剧中舞蹈的创作主要以律动、歌表演、集体舞、音乐游戏等"小舞蹈"的形式展开。这些"小舞蹈"不仅要动作优美、饱含童真，更要默契地配合剧情发展的需要，刻画人物形象、突出戏剧冲突、烘托戏剧气氛，从而完成幼儿创意舞蹈剧完整的戏剧表达。

4. 舞美

舞美是对舞台表演艺术中除剧本和舞台表演之外所有造型因素的统称，主要包括布景设计、服装、道具、化妆、灯光、音响等。舞美是幼儿创意舞蹈剧现场表演视觉和听觉效果的保障。舞美的基本任务是配合剧本内容，运用多种造型艺术手段，创造出剧中环境和角色的外部形象，渲染舞台气氛。

任务一　改编或创作剧本

一、剧本的择选

剧本是创编幼儿创意舞蹈剧的开端，也是最基础的工作。我们在选择和创造性地改编剧本时，首先可以考虑经典的绘本及童话故事，这些经典中包含了很多让人震撼或给人以启迪。其中，那些故事主题、内容贴近幼儿的生活经验，趣味性强，剧情简单重复，有明确的戏剧冲突，角色丰富，便于幼儿用动作表现的故事，可以改编成剧本，如《三只小猪盖房子》《河马变形记》等。

二、分幕

众所周知，一部剧往往由许多不同的段落组成，一场场戏也就组成了全剧，而且每一场有一个小高潮，若干个小高潮形成大高潮。所谓"幕"就是指其中的一场戏。选择好幼儿创意舞蹈剧的剧本后，则要将整个故事按照人物的出场顺序，或故事的场景变化以及情节发展等方

面将剧本分成一幕一幕的。一幕戏的安排要符合"三个一",即只有一个时间、一个事件和一个场景。每一幕的剧情展现都由一个"小舞蹈"与少量旁白,以及少量的人物角色完成。"小舞蹈"即小律动、歌表演、集体舞及音乐游戏,也就是我们所说的幼儿园韵律活动。

三、角色的择选

在幼儿创意舞蹈剧表演中,舞蹈已不再是单纯的肢体动作,所有舞、演都将围绕人物角色进行诠释,所有的表演元素都是为角色服务的,因此,创作剧本时角色的选择和设定也就尤为重要。故事中的角色要选择个性鲜明、有趣味、易于用动作性表现的。教师可以和幼儿共同研究、分析剧本,剔除不易于表现的场景和角色,同时还要考虑到角色安排问题,要让全体幼儿都能参与,最大化地使班级内的幼儿表现自己。幼儿应当有自主选择角色的机会,教师可以鼓励幼儿自主选择角色,大胆尝试没有演过的角色,轮流表演大家竞争的角色,竞选希望尝试的角色。

四、台词的编写

将剧本、幕、角色确定之后,就要编写台词,台词编写的主要内容是旁白和角色对话。旁白用来交代场景,串联每一幕,语言要尽量少。角色对话主要是用于展现剧情,创编时要将剧本中的原有对话进行"改造",创造出属于幼儿自己的台词,也可以引导幼儿用自己喜欢的方式创编角色间的对话。

任务二 舞蹈排演

这一步的主要任务是以旁白、表演以及幼儿舞蹈的形式将每一幕的剧情表现出来。

一、确定幼儿舞种类和表演形式

根据每一幕的剧情选择用哪种类型的"小舞蹈"进行表演,是律动、歌表演还是集体舞、音乐游戏,形式上可采用独舞、双人舞、三人舞、群舞等。

二、创编动作

依据已有的创编知识创编所需的幼儿舞蹈,主要内容如下:
(1) 形象塑造,剧中人物和角色形象的典型神态、形态及动作。
(2) 舞段设计,对每一幕中相对完整独立的舞蹈片段中的动作组合、队形变化进行设计。

三、创编表演细节

表演细节是指在故事旁白和角色对话时,人物角色的表情、内心感受及肢体语言。表演细节的确定要充分考虑幼儿的年龄特点,还要形象、夸张地表演出来。

四、组合排练

创编好每一幕的舞蹈、表演细节之后,就要按照剧本的结构连接起来,并从舞台艺术效

果和角色之间的关系出发，对全剧的人物、角色、道具、布景等各个环节以及之间衔接的舞台位置进行安排和设计。

任务三　制作伴奏音乐

这一步骤的主要任务包括以下几点：第一，将旁白和对话进行录音；第二，选择合适的背景音乐和舞蹈音乐，并根据实际需要进行剪辑；第三，编辑合成完整的幼儿创意舞蹈剧音乐。

幼儿创意舞蹈剧选用的音乐主旋律要与主题内容相符，可以通过同曲变节奏、同曲变速度、同曲变配器等方式表达不同人物的特点和情境。当音乐与环境、角色、动作完美搭配时，幼儿就会自然地融入其中，愉快、舒适有创意地进行表演。

任务四　设计舞台布景、服装、道具

幼儿创意舞蹈剧的服装、道具以及布景设计可以运用美术方面的知识技能。如果为每一幕设计一个场景，以及每一个角色设计相应的服装、头饰和道具，则要尽量选用自然材料和废弃物品。

在教学活动中，可以将这部分融入美术活动中。在此阶段，由老师统筹规划这些工作内容，选择适合幼儿的相关材料、工具和制作方法，鼓励幼儿进行创意表达，参与更多的舞美工作。

任务五　彩排与展演

整个剧排演完后，就进入演出环节。演员要先熟悉演出场地和演出流程，感受创意舞剧排练的效果，最后进行公开表演，体验在真实舞台上表演的成就感。

一、《丑小鸭》（中班幼儿创意舞蹈剧）

（一）绘本故事

《丑小鸭》是一本含有童话和寓言的儿童作品。

丑小鸭长得太丑了，所有的鸡、鸭都嘲笑她，排挤她，连她自己的兄弟姐妹也欺侮她，看不起她，最后连自己的妈妈也不得不劝她走远些。

在巨大的压力面前，她被迫离家流浪，几经风险。最后她不堪忍受，独自来到她心驰神往的大自然中。秋天到了，丑小鸭看到一群南飞的幸福的天鹅，从此她再也无法忘记这些美丽的鸟儿。又是一个美丽的春天，她又看到了那些美丽的鸟儿。经过激烈的思想斗争，丑小鸭抑制不住内心的向往，决定不顾生死飞向美丽的天鹅。然而，这时水中映出的不再是那丑陋的灰色鸭子，而是一只美丽洁白的天鹅。

（二）角色介绍

丑小鸭：由一个女生扮演，扮演者为×××。

鸭妈妈：由一个女生扮演，扮演者为×××。
鸭婆婆：由一个女生扮演，扮演者为×××。
小鸭子：由多个女生扮演，扮演者为×××、×××、×××等。
小鸟：由多个女生扮演，扮演者为×××、×××、×××等。
斑马：由多个女生扮演，扮演者为×××、×××、×××等。
毛毛虫：由多个女生扮演，扮演者为×××、×××、×××等。
小兔：由多个女生扮演，扮演者为×××、×××、×××等。
猎人：由一个女生扮演，扮演者为×××。
天鹅：由多个女生扮演，扮演者为×××、×××、×××等。

(三) 剧本

场景：森林、鸭房子、栅栏、草丛、天鹅湖。

第一幕：鸭子出壳

旁白：初夏的阳光从密密层层的枝叶间透射下来，森林里印满铜钱大小的粼粼光斑，映射在鸭家族的一幢房子里。

鸭妈妈：今天是我最幸福的日子，因为我的宝宝就要出生了，婆婆你快来看啊！

鸭婆婆：哎，来啦！

舞蹈1：《鸭宝宝出生》；音乐《健康歌》。

丑小鸭：嘎嘎！

小鸭1：咦，妈妈，你看她是谁啊？长得真丑！

小鸭子们：太丑啦！太丑啦！

鸭婆婆：哎呀，这孩子是谁啊？长得这么丑，给我赶出去、赶出去！

鸭妈妈：唉，妈妈还是带你们游泳去吧！

舞蹈2：《一起去游泳》；音乐《母鸭带小鸭》。

丑小鸭：我是怪物吗？哎呀，我怎么长成这样啊？我是怪物！可是为什么啊？我还是离开这里，到外面的世界去吧！

第二幕：森林联欢

旁白：森林里许多小动物正在快快乐乐地开联欢会！小动物们都来跳舞。

舞蹈3：《动物狂欢节》；音乐《稍息立正站好》。

旁白：一群小鸟飞来了，他们在做游戏。

舞蹈4：《小鸟之舞》；音乐《小鸟、小鸟》。

丑小鸭：小鸟你们好，带我一起玩吧！

小鸟1：你是谁？怎么长得一身乱七八糟的毛？

丑小鸭：嗯——嗯——嗯——

小鸟们：你真丑！我们不跟你玩！

丑小鸭：小鸟小鸟，你们别走，别走！唉！原来小鸟朋友们不愿意跟我玩！我好伤心啊！我还是去找别的朋友玩吧！咦？斑马——

舞蹈5：《我是快乐的小斑马》；音乐选自《蒙古族乐曲》。

丑小鸭：斑马，你们好，带我一起玩吧！

斑马1：看那家伙的大脚丫，真难看，我们不和她玩。

丑小鸭：斑马斑马，你们别走啊，别走啊，带上我吧！唉，连斑马也讨厌我，我还是去找别的朋友吧！哎？毛毛虫来了！

舞蹈6：《毛毛虫之舞》；音乐选自《幽默曲》。

丑小鸭：毛毛虫，你们好，我们一起玩耍吧！

毛毛虫：啊？你这个怪物。怪物，怪物！太可怕了，快走吧！

丑小鸭：哎，你们别走，毛毛虫——毛毛虫——为什么大家都不欢迎我，我好冷，好害怕呀！妈妈——妈妈——你在哪啊？

旁白：这时丑小鸭做了一个梦，她梦见在森林里和许多小动物愉快地玩耍，开心极了！

舞蹈7：《温馨的梦》；音乐《我们来说HELLO》。

丑小鸭：小鸟、斑马、毛毛虫，你们在哪啊？啊？原来是个梦啊！咦？那里有小兔在跳舞。

舞蹈8：《兔子蹦蹦蹦》；音乐《兔子舞》。

小兔：孩子们，可怕的猎人来了，快，快来，躲在妈妈的身后来！

丑小鸭：小兔朋友我来帮助你们，快，快躲起来！嘘，不要说话！

猎人：丑鸭子，你看见有群兔子跑过来吗？

丑小鸭：啊，他们跑那边去了。

猎人：丑鸭子你要是敢骗我，我就抓你炖鸭汤！

丑小鸭：啊啊，好啦，你们出来吧！他已经走了。

小兔：小鸭子，谢谢你，我们一起做游戏吧！

丑小鸭：好啊！

舞蹈9：《欢乐时刻》；音乐 Modulation。

第三幕：丑小鸭变天鹅

旁白：一群美丽的白天鹅正在湖边翩翩起舞！

天鹅：哎呀，那里怎么还有一只美丽的白天鹅啊？

丑小鸭：咦？是在说我吗？哇，湖里的我竟然这么漂亮！

天鹅：你本来就是美丽的天鹅公主啊！

舞蹈10：《美丽的白天鹅》；音乐选自《天鹅湖》。

注：创意舞蹈剧我们仅提供了剧本、台词和舞剧的结构，由于内含的小舞蹈较多，所以就不再详细介绍舞蹈的具体动作，演出场景图片如图5-1～图5-4所示。

图5-1　《丑小鸭》演出场景一

图5-2　《丑小鸭》演出场景二

图5-3 《丑小鸭》演出场景三

图5-4 《丑小鸭》演出场景四

二、《河马变形记》（大班创意舞蹈剧）

（一）绘本故事

河马觉得很无聊，他想出去找点好玩的。他尝试做各种动物，朋友们都不相信他。河马怎么也找不到乐趣，很生气了，使劲跳起来，不料一头栽进了泥潭里。"当河马一点乐趣都没有！"河马说。这时，旁边传来一个声音："怎么可能，我就是一只快乐的河马！"河马在泥潭中滚来滚去，身上滚得越脏，心里越开心："太棒了！原来当河马是最开心的呀！"

（二）角色介绍

河马：由一个女生扮演，扮演者为×××。

孔雀们：由多个女生扮演，扮演者为×××等。

斑马们：由多个女生扮演，扮演者为×××等。

袋鼠们：由多个女生扮演，扮演者为×××等。

小鱼们：由多个女生扮演，扮演者为×××等。

小鸭们：由多个女生扮演，扮演者为×××等。

小河马们：由多个女生扮演，扮演者为×××等。

道具：大树三棵，假山一座，草坪一大一小。

（三）剧本

【场景】：舞台后方为大树、假山、草坪；舞台前方为大片草坪。

舞蹈1：《森林里的小动物》。

旁白：太阳出来了，新的一天开始了，森林里的小动物都起床了。你看那高贵的孔雀，舞动着迷人的尾巴，池塘里的小鱼自由自在地游玩，可爱的小鸭子摇摇摆摆地戏耍，活泼的袋鼠蹦蹦跳跳地游戏，强劲的斑马潇洒的奔跑。

一只慵懒的河马揉揉他惺忪的眼睛，伸了个懒腰，活动活动筋骨。

舞蹈2：《快乐的小河马》。

河马：（无聊的样子，边走边说）好无聊呀，我去看看有什么好玩的吧！

舞蹈3：《美丽的金孔雀》。

河马：（边说边做）孔雀可真漂亮，他有优美的身姿，漂亮的尾巴，如果我也像他这样该多好！（停顿两秒）对！我要做一只美丽的孔雀！

（斑马上场，河马换孔雀服装后上场，吸引斑马注意，斑马舞蹈结束，摆造型）

舞蹈4：《英俊的小斑马》。

河马：你好，斑马，我是一只漂亮的孔雀，看我有一个漂亮的尾巴！

斑马1：（指着河马的尾巴）你才不是孔雀呢，你只是一只带了孔雀尾巴的河马！

（斑马集体下场）

河马：（失落）看来这并不适合我，我没有优美的身姿、漂亮的尾巴。（思索）唉！斑马一定更了不起，他有强健的马蹄、英勇的气质，对！我要当一匹斑马！

（袋鼠上场，河马换斑马服装后上场，吸引袋鼠注意，袋鼠舞蹈结束，摆造型）

舞蹈5：《小小袋鼠》。

河马：哈哈，袋鼠，看我是一只了不起的斑马！

袋鼠1：（指着河马的衣服）你才不是斑马呢！你只是一只画着斑马纹的河马！

河马：（生气地说）我就是！我就是！

（袋鼠集体下场）

河马：（失落）看来，斑马并不适合我，我没有强健的马蹄、英勇的气质。（思索）唉！袋鼠一定更可爱！他有温暖的口袋，还能跳得很高，对！我要当一只活泼的袋鼠！

（小鱼上场，河马换袋鼠服装后上场，吸引小鱼注意，小鱼舞蹈结束，摆造型）

舞蹈6：《鱼儿游游》。

河马：小鱼，你好！看我是一只活泼可爱的袋鼠，我有大大的口袋，还能跳得很高！

小鱼1：哎哟哟，你才不是袋鼠呢，你只是一直脚下踩着弹簧的河马！

（小鱼集体下场）

河马：（气愤，不甘心）我就要跳、我就要跳！（摔跤）哎哟！真疼……当袋鼠真不好玩，我没有温暖的口袋，也不能跳得很高。（思索后，捂脸偷笑）嘿嘿，当小鱼一定更好玩，他有大大的眼睛，还能在水里游来游去。对！我就当一条小鱼吧！

（小鸭子上场，河马换小鱼服装后上场，吸引小鸭子注意，小鸭子舞蹈结束，摆造型。）

舞蹈7：《小鸭嘎嘎嘎》。

河马：小鸭子，你好！快看快看，我是一条悠闲的小鱼。

小鸭1：得了吧你，你只不过是一只绑了鱼尾鱼鳍的河马！

（小鸭子集体下场）

河马：（失落）看来小鱼也不适合我，我没有大大的眼睛，也不能在水里游来游去。（思索后）那就做一只可爱的鸭子吧！他能游水，还能摇摇摆摆地走路，嗯！就做一只可爱的鸭子吧！（迅速换鸭子服装后，自由玩耍）当鸭子也太没有意思了！当河马更没劲！

舞蹈8：《做自己》。

小河马1：我是一只小河马，快快乐乐在玩耍，当河马可真开心啊！（拉河马一起舞蹈，结束后小河马下场）

河马：（开心）太棒啦！原来当河马才是最开心的，我以后还是做我自己吧！

《河马变形记》的演出场景图片如图5-5~图5-8所示。

图 5-5 《河马变形记》演出场景一

图 5-6 《河马变形记》演出场景二

图 5-7 《河马变形记》演出场景三

图 5-8 《河马变形记》演出场景四

三、任务实施

项目五		创编幼儿创意舞蹈剧	总学时	10
教学目标	知识目标	1. 掌握幼儿创意舞蹈剧的概念和特点 2. 了解幼儿创意舞蹈剧的四大艺术元素 3. 掌握创编幼儿创意舞蹈剧的基本流程		
	能力目标	1. 能够利用教学资源搜集、整理、归纳相关资料 2. 能够综合运用儿童文学、音乐、美术、幼儿游戏等相关课程知识，创编出适合不同年龄班的创意舞蹈剧 3. 能够合作完成编剧、排剧到最终舞台演出的全部工作 4. 能够解决在任务实施过程中出现的一般问题 5. 能够合理地分析、评价自己及他人的创作成果		
	情态目标	提升对知识的综合应用能力，增强对工作任务的规划能力，进而影响学生的人格，使其成为自信、开朗、善于沟通合作的人，铸就其勇于承担责任的职业精神		
教学情境		舞蹈实训室		
教具材料		音响、鼓		

续表

	教学流程
任务描述	运用教学资源搜集、整理、归纳幼儿创意舞蹈剧的基本知识；观摩范例《丑小鸭》《河马变形记》；参照幼儿创意舞蹈剧的创编流程，运用戏剧、音乐、美术等相关课程知识，创编出适合不同年龄班的创意舞蹈剧；在任务实施过程中自主解决资料搜集问题、任务分工问题以及排练和表演等问题
任务实施	向学生下达学习任务书，明确学习任务、学习要求、学习过程和评价标准。 一、资料收集 根据任务导向，学生需要收集下列3个方面资料 1. 幼儿创意舞蹈剧相关理论知识 2. 创编幼儿创意舞蹈剧所需绘本故事和音乐 3. 幼儿创意舞蹈剧所需舞美材料 二、问题讨论（任务的知识点和技能点） 1. 学生自学相关材料，并以小组形式围绕下列问题展开讨论 （1）幼儿创意舞蹈剧的概念、特点、核心理念及教育价值 （2）幼儿创意舞蹈剧的四大艺术元素 （3）《丑小鸭》《河马变形记》范例分析 （4）创编幼儿创意舞蹈剧的流程是什么 2. 教师进行总结 三、制订计划 各组每个同学根据学习任务、学习要求在教师的指导下制订"创编幼儿创意舞蹈剧"的学习计划 四、做出决策 各组同学先将每个人的计划进行比较，然后综合出一份最佳方案，作为小组工作计划，教师再对各组的工作计划进行讲评，然后付诸实施 五、实施计划 学生根据工作任务的实施方案进行具体操作，教师扮演师傅的角色起示范、引导和监督的作用

创作剧组的职能分工

组别	具体任务	成员要求
导演组 （3~5人）	参与整部剧的策划、编排、演出至剧终的整个过程，及时协调和处理可能或已经出现的问题	组织、规划能力强，善于协调沟通，整体性强
剧本编写组 （5~8人）	1. 选择剧本故事 2. 改编剧本、择选角色 3. 分幕 4. 编写旁白、角色对话	语言表演能力强、文学功底扎实

续表

任务描述	舞蹈编排组（10~15人）	1. 依据故事情节选择符合主题的背景音乐和舞蹈音乐、歌曲 2. 依据剧情为每一幕编排"小舞蹈" 3. 编排设计旁白时角色的表情及肢体语言 4. 设计整体的舞台调度	音乐素质好、舞蹈创编能力强、组织管理能力强
	服装道具组（15~20人）	1. 设计制作每一幕的场景 2. 设计制作每一个角色的服装、道具、头饰	绘画能力强、手工制作能力强，思维活跃有创意
	后期制作（3~5人）	1. 旁白、对话进行录音 2. 所有音乐、音频的剪辑、编辑与合成 3. 设计制作宣传海报 4. 设计制作舞台表演背景PPT	网络搜索能力强，音乐制作软件使用娴熟，信息技术应用能力强
	彩排展演（全体演员）	1. 布景道具的上下场 2. 演员的上下场 3. 音乐、灯光、音响的配合 4. 演员自身的服装、化妆 5. 正式演出	责任心强、组织能力强、反应较灵敏
	六、检查控制 学生对自己的整个学习过程进行自我检查和控制，并及时修正，教师对学生的整个"练习"过程进行监督和检查 七、任务评价 1. 学生逐组进行成果展示 2. 采用学生自评、小组互评和教师定评进行评分 3. 教师总结、突破重点和难点 八、反馈 任务考评结束后，教师对完成的任务进行总结，指出过程中存在的问题和改进意见，并要求学生写出工作小结，针对存在的问题制定改进措施		
布置作业	依据点评修改完善创编作品		

四、拓展练习

（一）《为什么不能》（小班创意舞蹈剧）

1. 故事梗概

大森林中生活着一群活泼可爱的小动物，可是一天，小动物遇到了一些难题。为什么小青蛙不能像小鸟一样飞？为什么小鸟不能像小鱼一样游？为什么小鱼不能像小熊一样走？为什么小熊不能像小兔子一样蹦？为什么小兔子不能像小猫咪一样爬树？然后来了一群小朋友

跟一位老师帮助森林中的小动物寻找答案。一个幽默又动感十足的故事，告诉小动物也告诉小朋友们要正确认识自我，发现自己的长处。

2. 角色介绍

小青蛙们：由八位女生扮演，扮演者为×××、×××、×××等。
小鱼儿们：由六位女生扮演，扮演者为×××、×××、×××等。
小鸟儿们：由七位女生扮演，扮演者为×××、×××、×××等。
小兔子们：由七位女生扮演，扮演者为×××、×××、×××等。
小熊们：由六位女生扮演，扮演者为×××、×××、×××等。
小猫们：由六位女生扮演，扮演者为×××、×××、×××等。
幼儿园老师：由一个男生扮演，扮演者为×××。
幼儿园小朋友们：由八位女生扮演，扮演者为×××、×××、×××等。
场景：池塘边、大树、栅栏、草丛、花园中。

3. 剧本

引子

旁白：夏天的阳光透过绿油油的树叶，零零星星地洒落在清清的河里，洒落在金色的沙滩上，洒落在芬芳的林间小路上，小动物合着微风，自由自在地玩耍……

舞蹈1：《小青蛙呱呱呱》。
（舞蹈后，其他青蛙下场，青蛙妈妈和一只小青蛙留在场上）
小青蛙：妈妈，我们跳到那边的池塘里吧！
（青蛙蹦跳到草丛中，摆造型）
舞蹈2：《飞飞飞》。
（舞蹈后，其他青蛙下场，青蛙妈妈和一只小青蛙留在场上）
小青蛙：妈妈，为什么我不能像小鸟那样飞呢？
蛙妈妈：妈妈也不知道，我带你去找答案吧！
（青蛙退场，两只鸟飞到草丛中，摆造型）
舞蹈3：《鱼儿鱼儿水中游》。
小鸟：妈妈，为什么我不能像小鱼那样游？
鸟妈妈：妈妈也不知道，我带你去找答案吧！
（小鸟退场，小鱼游到水草丛中，摆造型）
舞蹈4：《小熊采蜂蜜》。
小鱼：妈妈，为什么我不能像小熊那样站起来？
鱼妈妈：妈妈也不知道，我带你去找答案吧！
（小鱼退场，两只小熊走到草丛中，摆造型）
舞蹈5：《小兔乖乖》。
小熊：妈妈，为什么我不能像兔子那样跳？
熊妈妈：妈妈也不知道，我带你去找答案吧！
（小熊退场，两只小兔子走到草丛中，摆造型）
舞蹈6：《小猫喵喵》。

小兔子：妈妈，为什么我不能像小猫那样爬树？

兔妈妈：妈妈也不知道，我带你去找答案吧！

（兔子退场，两只小猫走到草丛中，摆造型）

舞蹈7：《排排坐》。

小猫：哇，他们真棒！

猫妈妈：嘘，仔细听。

老师：小朋友们，今天老师要带领你们认识森林里的小动物。有会跳的青蛙……

小朋友：老师，为什么青蛙不能飞？

老师：因为它没有翅膀啊！

小朋友：哦，原来是这样啊！那鸟为什么不能游呢？

老师：因为它没有鳍。

小朋友：哦，原来是这样啊！小鱼怎么不会走呢？

老师：小鱼没有腿，就没办法走路喽。

小朋友：那熊怎么跳不起来？

老师：因为熊长得太胖了。

小朋友：哦，原来是这样啊！兔子没有尖尖的爪子，所以不能爬树喽。

老师：真聪明！

小朋友：老师，那有小猫在偷看！它们能和我们一起上幼儿园吗？

老师：它们不会说话，不能和你们一起上幼儿园。但是，我们可以把小动物们都请到这儿来，和你们一起玩。

小朋友：好呀好呀，小动物们快来呀！

舞蹈8：《幸福一家人》。

（播放背景音乐，所有动物上场，谢幕）

《为什么不能》演出场景如图5-9~图5-12所示。

图5-9 《为什么不能》演出场景一

图5-10 《为什么不能》演出场景二

图5-11 《为什么不能》演出场景三

图5-12 《为什么不能》演出场景四

(二)《猜猜谁来了》（中班创意舞蹈剧）

1. 绘本故事

农场主刚出去一会儿，就来了一个陌生人。他热情地邀请所有的动物跟他一起走，还用巧克力和甜言蜜语，成功地让动物们上了他的车。只有驴子、猫和公鸡留下了。

直到载着动物们的小车开走，三个伙伴才猛然想到：这会不会是一个拐卖动物的骗局！他们赶紧追上去，想搭救自己的朋友……

一个幽默又动感十足的故事，告诉孩子对待陌生人要谨慎。

2. 角色介绍

胖子：由一个男生扮演，扮演者为×××。

公鸡们：由两个女生扮演，扮演者为×××、×××等。

猫咪们：由两个女生扮演，扮演者为×××、×××等。

鸽子们：由五个女生扮演，扮演者为×××、×××、×××等。

马儿们：由三个女生扮演，扮演者为×××、×××、×××等。

猪们：由五个女生扮演，扮演者为×××、×××等。

母鸡们：由三个女生扮演，扮演者为×××、×××、×××等。

驴子：由一个男生扮演，扮演者为×××。

农场主：由一个男生扮演，扮演者为×××。

场景：金黄的谷堆、大树、栅栏、草丛。

3. 剧本

引子

【鸡叫声】远景：绿树高立，树后有一群小鸽子。近景：栅栏，栅栏旁边有一群休息的母鸡；金黄的谷堆，旁边两只猫咪在休憩；一只公鸡起身打鸣，咯咯咯……（身体向左）咯咯咯……（身体向右）（猫起）咯咯咯。

第一幕：农场游戏

公鸡：农场主去城里做客了，只剩下我们一群小动物在农场。小朋友们，和我们一起来玩儿"猜猜谁来了"的游戏吧。

舞蹈1：《鸽子舞》。

鸽子：你们猜猜我是谁？

马：小朋友，猜猜我是谁？

舞蹈2：《小马之舞》。

猫咪：大清早的，怎么那么吵？

公鸡：猜猜下一个是谁呢？

胖子：嗨，（猫退到四排动物摆造型的位置）大家玩儿得真开心呀！在玩儿什么呢？猜猜谁来了对吗，那你们猜猜我是谁。肚子圆滚滚，眼睛贼溜溜……哦不！眼睛小丢丢，肥头又大耳，喜欢交朋友。

猫：他是谁，我可不认识他。

鸽子：这个家伙怎么会说动物语呢？

马、公鸡、母鸡：大家都走了……

第二幕：诱骗上车

胖子：唉，大家怎么都走了？别走哇！别走哇！我这里有好吃的糖果和美味的巧克力，谁想尝尝呀？

猪1：我想吃（未出场前）。

舞蹈3：《小猪小猪》；音乐《何家公鸡何家猜》。

猪2：好吃的巧克力和糖果，哪呢，哪呢？

胖子：在我车上呢，这样的巧克力还多的是！

猪1：我想要去。

猪2：我也要去。

舞蹈3：驴：我怎么觉得这个家伙有些奇怪呢？

舞蹈4：《母鸡之舞》；音乐《疯狂的小鸡》。

母鸡：我们要是也有这样漂亮的羽毛就好了……（母鸡到公鸡跟前羡慕地说）

胖子：我来的那个地方，到处都有这样的羽毛，你们想要多少就有多少！（抖道具诱惑鸡上车）

母鸡1：我想要去。

母鸡2：我们也要去……

公鸡：别去！别去！（伴随展翅跺脚的动作）

母鸡3：哼，你就是在吃醋！因为我们马上就要变得比你更有派头了！（母鸡退回去对公鸡说）

公鸡：哼！（退到后边）

胖子：唉！我怎么把那头驴给忘了。（放羽毛后退回去）

胖子对驴：（自信）嗨，你也想和大伙儿一起走吧！

驴子：（摇摇头）不，我不想去。

胖子：不想去，（疑惑）为什么呀？就算农场主和其他动物会为这个生气，你也不去？

驴子：对！就算他们气炸了，我也不去！（坚定又害怕）

胖子：哼，你个犟驴，走着瞧吧，你可什么好处也捞不到。（边说边走）

（公鸡上到驴子跟前）

第三幕：追逐营救

公鸡1对驴：你不跟着走让那个家伙很恼火啊。不过，他也真是滑稽，居然想带走整个农场的动物。

公鸡2：不管怎么说，他都热乎得有点过头了。

猫：对呀！他肯定是想偷走这些动物，然后把它们卖掉！

驴子：那他肯定是一个拐卖动物的坏人！

公鸡：我们一定要救出我们的小伙伴！

旁白：房顶上的鸽子立刻飞去给农场主报信，公鸡、驴子和猫去追赶车子……

猫对驴：驴子，你从那条小路绕过去……

驴子：停车！停车！（刹车声）

公鸡：全体动物全速下车！

旁白：这时，农场主和警察赶到。

农场主：你这个拐卖动物的家伙，看你往哪里逃……

猪：上了坏人的车后我们啥好东西也没看到。

母鸡：什么美丽的羽毛，根本都是骗人的。

农场主：小朋友们，通过这次经历我们千万要记住，不要轻信陌生人的话，更不要拿陌生人的东西。不上当！

全体动物：对！我们再也不上当了……

舞蹈5：《不上你的当》。

《猜猜谁来了》的演出场景如图5-13~图5-16所示。

图5-13　《猜猜谁来了》演出场景一

图5-14　《猜猜谁来了》演出场景二

图5-15　《猜猜谁来了》演出场景三

图5-16　《猜猜谁来了》演出场景四

（三）《象老爹》（大班创意舞蹈剧）

1. 绘本故事

象老爹已经很老了，他就要离开鼠小妹，去大象天堂了。可是，通往大象天堂的桥断了，只有鼠小妹能够修好。可深爱着象老爹的鼠小妹舍不得象老爹离开，刚开始她拒绝了，可后来鼠小妹慢慢长大了，好似明白了这一切，她悄悄地帮象老爹修好了桥，同时象老爹的身体一天不如一天，鼠小妹悉心地照顾象老爹，最后，送象老爹走上通往大象天堂的桥，尽管她舍不得……

2. 角色

鼠小妹：由一个女生扮演，扮演者为×××。
象老爹：由一个男生扮演，扮演者为×××。
小老鼠们：由若干个女生扮演，扮演者为×××等。
小花们：由若干个女生扮演，扮演者为×××等。
云朵们：由若干个女生扮演，扮演者为×××等。
大象们：由若干个女生扮演，扮演者为×××等。
星星门：由若干个女生扮演，扮演者为×××等。
香蕉们：由若干个女生扮演，扮演者为×××等。
小鸟：由一个女生扮演，扮演者为×××。

3. 剧本

引子

第一幕：欢乐时光

音乐起。

旁白：天亮了，象老爹睁开惺忪的双眼（像打呵欠），四处摸索着找自己的老花镜。

象老爹：唉，这人老了，常常连老花镜都不知道放到哪儿了。

鼠小妹：象老爹，象老爹！我来帮你找吧！小伙伴们，快来呀，快来帮忙！

象老爹：哈哈哈哈，一定啊是那只调皮的小老鼠吧。

舞蹈1：《小老鼠之舞》。

鼠小妹：找到了，找到了。眼镜在那呢。（音乐起——拽眼镜，拖到象老爹跟前，单膝跪在地上，面对象老爹）我在眼镜上拴了一根细绳，然后把它挂在您的脖子上，这样它就不会再丢了。

象老爹：嗯，这个点子可真妙啊（象竖起大拇指）。

旁白：虽然，象老爹戴着老花镜，眼前也是模模糊糊的一片。不过（小花，云朵上场），象老爹的力气还是很大，他总会带鼠小妹去一些好玩的地方。瞧，他们出发了。

舞蹈2：《云花共舞》。

鼠小妹：哇，好漂亮的花朵啊。

象老爹，快来呀。

看，云朵还在跳舞呢。

象老爹：嗯。

旁白：象老爹喜欢看着老鼠妹妹玩，就像看着一道无忧无虑的阳光。

（象老爹咳嗽）

鼠小妹：象老爹，象老爹！你怎么了？

象老爹：我有些累了，我去旁边休息一下。（小花、云朵退场）

舞蹈3：《大象之舞》。

旁白：他也想起了自己曾经的幸福时光，回忆起昔日的同伴。

象老爹：喂……大斑斑，嘿……老格汉。

鼠小妹：（打哈欠）象老爹，我们回家吧！

象老爹：那好吧！

鼠小妹：咦？象老爹，这不是我们回家的路呀！我们这是要去哪呀？

象老爹：一会儿你就知道了。

鼠小妹：哇，好深的大峡谷呀！

象老爹：那就是大象天堂，我的亲人都在那里，很快，我也要去那边了。

鼠小妹：真的吗？

象老爹：对！这没有什么好伤心的，那边是我们大象最幸福的地方。

啊（惊慌的）！

鼠小妹：你怎么了？象老爹！

象老爹：桥……桥怎么怎么断了？

鼠小妹：如果把桥修好，你不就可以过桥了吗？可是，你还会回来吗，象老爹？

象老爹：不会了，走过了这座桥的大象就再也不会回来了。

鼠小妹：不！我不想让你走，我想让你留下来陪着我，永……永远远陪着我。

象老爹：好！好！好！陪着你，永永远远地陪着你。

旁白：一路上，象老爹假装什么都没有发生过，鼠小妹也是一样。可时不时地，象老爹还会想起那座桥。顿时，又觉得心里沉沉的。

第二幕：暖心陪伴

鼠小妹：象老爹这些天怎么总是不开心呀？

看，（星星舞蹈音乐起）天上好多星星啊，象老爹！

象老爹：（咳嗽）是啊，是啊！

舞蹈4：《星星之舞》。

旁白：就这样，他们一起说说笑笑度过了很开心的时光。日子一天天地过去，可是，象老爹病得更严重了（象咳嗽）。鼠小妹看到，心里很着急。

鼠小妹：哎呀，象老爹生病了。我要给象老爹找一条毯子（音乐起，找毯子—拽毯子—盖毯子）。

象老爹，我现在去找您最喜欢吃的香蕉。

舞蹈5：《香蕉之舞》。

象老爹：（咳嗽）孩子啊，我吃不下呀！

鼠小妹：（音乐起）象老爹说过，有一天，他会变得很老很老，会生病。那就是他必须离开的日子（象咳嗽）。可桥是断的，怎么办呢？

咦，有办法了。

第三幕：伤心离别

鼠小妹：小伙伴们，快来呀，快来帮忙修桥。

舞蹈6：《修桥之舞》

鼠小妹：修好了，修好了。

（音乐起）

象老爹，我帮您把桥修好了。桥修好了，您可以走了。

象老爹：孩子，我就知道，你一定会帮我的。

旁白：鼠小妹和象老爹再次来到那座桥前。

象老爹坚定地走上了那座桥。

鼠小妹：象老爹，别怕，那桥很结实。

象老爹：好孩子，别伤心，一切都会好起来的。

（音乐起）

小鸟：（小鸟上场）一切都会好起来的。

舞蹈7：《鸟儿飞舞》。

鼠小妹：嗯，一切都会好起来的。象老爹，再见。您在大象天堂一定要过得幸福。

《象老爹》演出场景如图5-17～图5-20所示。

图5-17　《象老爹》演出场景一

图5-18　《象老爹》演出场景二

图5-19　《象老爹》演出场景三

图5-20　《象老爹》演出场景四

参 考 文 献

［1］戴士弘. 职业院校整体教改［M］. 北京：清华大学出版社，2012.
［2］温柔. 舞蹈生理学［M］. 上海：上海音乐出版社，2004.
［3］贾任兰. 幼儿歌舞创编实用教程［M］. 上海：复旦大学出版社，2014.
［4］王印英，张雯. 幼儿舞蹈创编与赏析［M］. 上海：上海音乐学院出版社，2012.
［5］任红军. 舞蹈基础与幼儿舞蹈创编［M］. 上海：华东师范大学出版社，2015.
［6］李立新，韩莉娟. 幼儿舞蹈教学与创编实用指南［M］. 北京：中国文联出版社，2012.
［7］许卓娅. 游戏、学习、工作、生活——创意戏剧课程［M］. 南京：江苏凤凰少年儿童出版社，2016.
［8］［美］特里萨·伯赛尔·康恩. 美国儿童舞蹈教程［M］. 北京：中国文联出版社，2011.
［9］［美］菲里斯·卫卡特. 动作教学［M］. 南京：南京师范大学出版社，2006.